卷首语：
翩若惊鸿 矫似风雷
——龙的造型艺术

龙，威武矫健，隽雅秀美，宏浑辉煌，具有中华民族特有的文采和格调，象征高尚富贵，比喻喜庆吉祥，寓意江山社稷。当它以原始的朦胧状态诞生于我国第一个王朝——夏后，便一直高高地腾跃在华夏上空，它以独特的造型艺术，自信昂然地步入东方艺术之林，成为中华民族发祥和文化肇端的象征，成为传统艺术中永开不败的奇葩。

龙的造型集中了走兽、飞禽、游鱼中最精华的部分，它由狮的鼻、虎的嘴、牛的耳、金鱼的眼、鹿的角、马的鬃、蛇的体、鲤的鳞、鹰的爪、金鱼的尾所组成，而这些部件配置得又是那么得体和谐，威武中体现出灵秀，健美中显示出柔和。

龙的存在历史，几乎与中华文明同样悠久。远在6000多年前，龙在人们的思想意识中已作为神物出现，其造型充满神异，令人们好奇，更让人们敬畏。正如我国东汉学者许慎的《说文解字》中所描述的，龙是"鳞虫之长，能幽能明，能细能巨，能短能长，春分而登天，秋分而潜渊"的神奇变化异物。因此，对这个不属于自然生物范畴的龙，不能从科学角度来分析它，只能通过艺术思维探索它的创造性、民族性及神话般的艺术魅力。

龙，这一有着东方美的民族艺术造型，它那翩若惊鸿、矫似风雷的艺术形象，既有适度的夸张，又有理想的幻化，夸张得度，恰到好处，在繁复中求得统一，在多彩中求得和谐。

龙，华夏民族的图腾之魂，伟大而古老的民族象征。其造型的艺术魅力是永恒的，其装饰生命是长存不朽的。现在，让我拉开这本书的帷幕，和您一起去品味中国神龙的艺术造型风采。

目　录

龙的造型艺术

徐华铛　著

中国林业出版社
China Forestry Publishing House

图书在版编目（CIP）数据

龙的造型艺术 / 徐华铛著 . -- 北京：中国林业出版社，2024.5
ISBN 978-7-5219-2591-3

Ⅰ . ①龙… Ⅱ . ①徐… Ⅲ . ①龙 – 造型艺术 – 研究 – 中国 Ⅳ . ① J52

中国国家版本馆 CIP 数据核字 (2024) 第 025030 号

主要绘图：徐华铛
其他绘图：张立人　李万光　陈星亘　张岳阳
　　　　　张浙鸳　徐积锋　郭　东　杨冲霄

责任编辑：刘香瑞
设计排版：易　莉

出版发行：中国林业出版社
（100009，北京市西城区刘海胡同 7 号，电话 010-83143545 ）
电子邮箱：36132881@qq.com　　网址：https://www.cfph.net
印刷：河北京平诚乾印刷有限公司
版次：2024 年 5 月第 1 版
印次：2024 年 5 月第 1 次
开本：787mm × 1092mm 1/16
印张：14
字数：306 千字
定价：68.00 元

第一篇
龙的起源与历代造型

　　龙，是中国特有的艺术产物，综合了我国人民的理想、愿望、智慧和力量。外国人称中国为"东方巨龙"，散居在世界各地的炎黄子孙，都乐于自命为"龙的传人"。龙的印迹已深入中国人的骨髓，与中国人合而为一了。这是为什么？要弄清楚这件事，就得明白龙的过往历史。在这一篇里，我们就来讲述龙的起源及其历代造型。

第一章 龙的起源

龙是怎样起源的？从古到今不知有多少文人学者进行过考证。比较一致的结论是：龙起源于原始氏族社会的图腾崇拜，是由许多种动物图腾综合起来的虚拟物。

第一节 龙，图腾孕育的精灵

图腾，是一个部落（氏族）或几个部落共同信奉的旗徽和符号。在远古氏族社会，生产力低下，人们对自然界充满幻想、憧憬乃至畏惧，把一切都看成是有神灵的。从天上的日月星辰，空中的风云雷电，到地上的生物和非生物，认为个中都有神灵。每一个氏族或部落，都把其中一种最适合的神灵作为自己的守护神，作为族标和象征，作为精神的寄托，大家供奉它，崇拜它，这就叫图腾崇拜。

图腾中大部分绘的是蛇、虎、狼、鹰等凶猛动物。各部落或氏族因不同的自然环境、意识形态，而具有不同的图腾。由于部落或氏族之间存在着对抗、吞并、联合现象，当一个强大的部落或氏族兼并掉另一个部落或氏族时，就把这一个部落或氏族图腾中最厉害的部分吸收到自己的图腾中来，这样形成的图像就不再是现实中的动物，而成为一种虚拟的综合性生物了。作为中华民族传统文化象征的龙，便是从部落或氏族的图腾中孕育诞生的。

一、蛇是龙图腾的主要来源

有些学者认为，蛇是龙图腾的主要来源。传说古人常遭蛇的袭击，先是恐惧，后又对它神化。这种心理使许多不可理解的自然现象得到"圆满"的解答。如天上的雷电，在一道曲折的白光闪过后，便是倾盆大雨。闪电很像一条瞬间腾空疾飞、曲折行进的巨蛇。这样一来，蛇在人们的心目中变成了神灵，成了图腾中的主要形象。

根据著名美学家李泽厚"如果剥去后世层层人间化了的面纱，在真正远古人们的观念中，它们却是巨大的龙蛇"的论述，我们是否可以说，龙是从被神化了的蛇的基础上延伸而来的？原始初民奉龙为图腾，可以达到两个目的：一是避害，认为龙的图腾可以避开一切灾害；二是尊荣，认为龙的图腾是祖先强盛和荣耀的标记，原始初民便以龙的子孙而自豪。

古文献中，常把蛇、龙并在一起，蛇亦为龙属，甲骨文的许多象形字中，龙的字体都像一条蛇。后来由于各图腾的合并，龙的字形才逐渐丰富起来。

二、龙图腾源于蚕

我国著名学者骆宾基对龙图腾的产生和演变提出了不同的看法，他从文字学、金石学和考古学的角度进行了详细的考据和辨析，认为龙最早的形象是蚕。蚕在上古传说中被视为圣虫，它遍体的环节就是龙的雏形。夏王朝正式把蚕称为龙，而其后世子孙又加以神化，在蚕的头部生出两角，后来又添上爪，加上鳞增上须，脱离了客观存在的本形，而形成了龙的雏形。

骆宾基先生的这个论点引起了海峡两岸华夏后裔的极大兴趣，笔者也觉得此观点有可取之处，因为商代的玉雕龙更像一条首尾相接的蚕。骆宾基的这个论点为龙的起源和演变增添了新的论说（图1-1）。

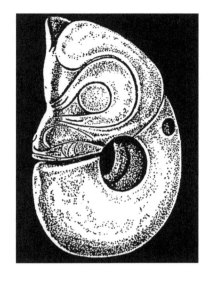

图1-1 商代早期的玉雕龙酷似蚕

三、龙图腾源于象鼻

有人说，龙的形象起源于大象的鼻子。先人们对大象十分崇拜，东夷虞舜氏族的图腾便是大象，而虞舜为黄帝氏族的苗裔，以黄帝后裔自命的周人就把虞舜的图腾"象"与自己的图腾"龙"复合，诞生了"象鼻龙"。龙的躯干就源自大象那能屈能伸、舒卷如游龙的长长的鼻子。历代人都认为黄帝是华夏的始祖，象鼻龙也就成为龙的一个种类流传下来。象鼻龙始自西周时期，一直延续到清代。至今在西藏的建筑中还有象鼻龙的头脊，我们将在下面的章节中专门论述。

四、中华民族的图腾孕育了龙的造型

关于龙的起源，尽管众说纷纭，但大家一致认为龙是华夏的图腾，是许多种动物图腾的综合体，是中华民族的图腾孕育了龙。以龙为图腾的氏族或部落，除诸夏以外，还有与诸夏同姓的若干夷狄。他们对自己的龙图腾有着无比的热爱和崇拜，这股爱龙崇龙思潮随着龙族的兴旺从中原传播到我国西北地区。后来，龙族的一支苗裔夏人东迁至黄河中下游，建立了我国第一个奴隶制王朝。他们仍然对龙充满了喜爱和崇尚之情，并将其祖宗禹奉为龙的化身，在他们的影响下，地处中原的各族普遍喜爱和敬重龙。

后来，商族（殷人）自黄河流域的东部向西出击，吞并了夏族，占领了中原，但

殷人因夏族文化上的优越，并没有强行改变他们的龙图腾，而是把自己的图腾"凤"和"龙"并立在一起。至今我们常说的"龙飞凤舞""龙凤呈祥"的最早出处就在于此。

殷商以后，由于信奉龙图腾的诸夏文化具有强大的影响力，其图腾也就由龙凤并立发展到以龙为主体，龙图腾成了中华民族的本位文化。随着华夏民族不断向南方和北方扩张，龙图腾也不断得到充实，于是就出现马头、蛇身、鹿角、鹰爪、鱼鳞……逐步向我们现在看到的龙纹进化。因此，我们可以说，龙图腾是古代各氏族、部落、民族相互兼并的结果，也是他们之间相互谅解、尊重、团结的象征，是中华民族大家庭的共同图腾。

华夏的图腾——龙，当时虽属鳄首蛇尾或是马首蛇身的雏形时期，但已超越了氏族之间的界限。龙，浓缩着、深积着原始社会晚期到奴隶社会初期人们的强烈感情、思想、信仰和期望，高高地腾跃在华夏的上空，随着历史的进展，不断地演变和升华乃至最后成为中华民族发祥和文化肇端的象征。

第二节　寻觅"中华第一龙"

龙在我国可以说是家喻户晓，然而，若问龙的由来，却难以回答。

要探究龙的来龙去脉，首先得分清古生物学中的龙和人文传说中的龙。

古生物学中的龙和传说中的龙完全是两回事。古生物学中的龙是指生活在距今约两亿三千万年到两亿七千万年前的爬行动物，如翼龙、霸王龙、禄丰龙、鱼龙、雷龙、剑龙、甲龙等，它们是动物中的巨类，在地球上前后称霸达一亿年之久，生物学家称这段时期为"龙的时代"。后来由于地壳的变动、火山的爆发，再加上巨龙的食量太大，地球供不应求，这些古爬行动物逐渐趋向灭迹。如今，龟、鳖、鳄、蛇和蜥蜴等动物身上还有这些古爬行动物的影子。这些古生物学中的龙，既不会呼风唤雨，也不是什么神灵，只不过是比较低等的脊椎动物罢了，它们和传说中的"五爪金龙"毫无共通之处。

我们现在说的龙是中国独有的人文中的龙，是由华夏的图腾演变而来的中国神龙。这种神奇变化的异物，是充满神秘色彩的神灵，它与古生物中的龙在时间上相差甚远。

那么，我国特有的人文中的龙最早是什么样子呢？它又出现在什么年代？"中华第一龙"又在哪里？尽管考古学家、民俗学家和工艺美术专家根据历史遗留下来的各种迹象作了许多研究和推测，但要真正给龙的早期形态下结论并推出"中华第一龙"，还须依据出土的实物。

一、山西彩绘陶龙

1978年，考古工作者在山西省襄汾县陶寺发掘出一座大规模的龙山文化遗址，出土了一个彩绘大陶盘。陶盘平底，内壁磨光，盘的内壁上用红白两色绘出蟠（pán）龙

图形。蟠龙的头在外圈，尾蜷盘中。龙体为蛇躯鳞身，巨口利齿，口吐长信，似蛇非蛇，似鳄非鳄，显然已是想象合成的虚拟生物，这是早期龙形的一个重大发现。把这彩绘陶龙同商代玉器上的龙纹做一比较，其间差异不少，确比商代龙纹简朴粗率，显示出较早的特征。据考古界考证推定，此彩绘大陶盘的年代应当不晚于4500年前。因此，我们可以称这彩绘陶龙为"中华第一龙"（图1-2）。

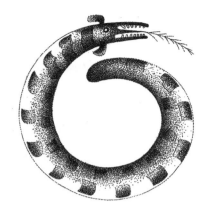

图1-2 龙山文化时期的山西彩绘龙纹

二、大甸子陶器龙纹

也有人认为，内蒙古自治区赤峰市敖汉旗出土的大甸子陶器龙纹是中华最早的龙。这是黑陶彩绘的一首两身龙，龙身侧向，有目，龙首下面有两条龙身作"几"字状分开。龙首除眼外，耳、鼻、口皆已抽象化。龙首上绘有四道竖直相连的朱色条纹，似是龙鬣的象征，身上有鳞纹，呈现出一种图案化了的夔（kuí）龙形象。倘若把它和商代龙纹进行比较，确实显示出较为原始的特征，但把它和山西襄汾的陶龙一对比，又显得成熟和进化，因此，我们认为内蒙古大甸子陶器龙纹是约3400年以前的夏家店下层文化的产物（图1-3）。

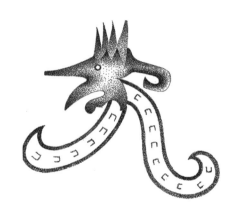

图1-3 夏家店文化时期的内蒙古大甸子陶器龙纹

三、三星他拉玉龙

1971年春，在内蒙古自治区赤峰市翁牛特旗三星他拉村发现一件墨绿色的玉龙，长50多厘米，高26厘米，体蜷曲，呈"C"形。玉龙吻部前伸，略向上弯曲，嘴紧闭。鼻端截平，端面近椭圆形，有对称的双圆洞，为龙的鼻孔。眼尾细长上翘，颈脊起长鬣，躯体卷曲若钩，似乎正在积蓄力量。整条龙无足，无角，无耳，唯长鬣高扬，恰如一匹飞奔的骏马，显示出勃勃生机（图1-4）。

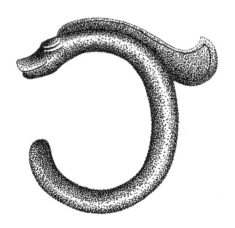

图1-4 红山文化时期的内蒙古三星他拉玉龙

倘若我们把这件玉龙和商代玉龙进行比较，虽然更为写实，但其雕琢技法比商代玉龙简略，表现出较多的原始性。倘把玉龙和山西襄汾出土的陶龙进行比较，又显示出玉龙原始的文化性质和较早的时代气息。一些考古工作者认为玉龙是5000年以前红山文化时代的产物，因此，玉龙便堂而皇之地取代了陶龙"中华第一龙"的位置。

三星他拉玉龙的发现，提出了有关龙起源的一个新问题。因为玉龙的头部与猪首有共通之处，龙背上的长鬃也是当时猪体形象的标志，因此，人们又称这条玉龙为"猪龙"。猪曾一度是原始农人供奉神明的祭品，是沟通人与神之间的信物。由玉龙的形象可以看出，猪在当时也是受到崇拜的。

四、蚌壳堆塑龙

1987年6月，河南考古工作者发现了比内蒙古三星他拉玉龙更早的"中华第一龙"。据《人民画报》报道，在河南省濮阳市西水坡一处距今6000余年的仰韶文化早期遗址，一座大型墓葬中一男性墓主身旁，发现了用蚌（bàng）壳堆塑的龙、虎各一，轰动了考古界。墓中龙长1.78米，是我国目前所知年代最早、造型最大的龙图形，堪称"中华第一龙"。龙、虎在先民的传统观念中是神武和权力的象征，墓主身边有精心堆塑的龙、虎图案，反映了其非凡的身份和地位。

先民们用蚌壳来堆塑龙，有其一定的现实意义，河蚌古称"辰"，而生肖中又把辰与龙联结在一起，使"辰为龙"的说法有了一定的内在联系。这条6000余年前用蚌壳堆塑的龙，原始风貌浓郁，龙身的颈部略有蜷曲，前后两肢有爪，尾部有鳍，虎头龙身，眼、口、鼻比例得体，显示出先人们在造型上的丰富想象力和高度的现实主义表现手法（图1-5）。

龙的起源与我们中华民族历史文化的形成和文明时代的肇始紧密相关。红山文化龙形玉的发现，仰韶文化蚌壳堆塑龙的出土，都确凿地证实，中国的龙起源于原始社会。

图1-5　仰韶文化早期的河南蚌壳堆塑龙

第二章 龙在历代的造型

从商代至清代，龙的演变大致可划分为六个阶段：稚拙抽象的商周龙，秀丽洒脱的春秋龙，雄健豪放的秦汉龙，健壮圆润的六朝、隋唐龙，成熟稳健的宋元龙，繁复华丽的明清龙。当然，这个划分也不是绝对的，因龙的演变在整个历史发展中无法决然割裂，后一个阶段总多少保留着前一个阶段的风格和形式，并与当时的精神面貌、文化艺术相辅相成，息息相关。龙的造型正是吸取着不同时代的营养而不断发展的。

第一节 稚拙抽象的商周龙

商周两代是中国龙的基础期，沿袭着原始社会龙纹的脉络，由直线到曲线、由严谨到奔放、由古拙到自由、由厚重到轻快地演变着，但这仅仅是相对而言，商周时期龙纹从整个发展趋势来看，仍是原始的、抽象的、稚拙的。

商周两代的龙，主要在玉器和青铜器的造型和纹饰上来反映。

一、厚实古朴的玉器龙纹

玉，温润而有光泽的美石，在先民眼里是美好的象征，有着神秘的意蕴。当时祭祀天地、宗祖的琮、璧、戚等礼器都是用好玉琢制的。由于龙在当时非同一般的地位，人们便用玉来雕琢龙。商代的玉雕龙纹厚实古朴，一般呈环曲状造型，没有四肢，头部和尾部靠得很近，有时甚至相接。龙的头部和眉骨微微隆起，圆形环耳，尾端呈尖形，圆眼明显，下颌前伸。有的玉龙身上刻有简单的鳞纹，这可能标示龙是以蛇为原形发展而来的。

早期的玉龙无角，到商代中期和晚期才出现蘑菇形的角。龙角是雄性的标志和力量的象征，并逐渐发展为龙的一个重要特征。

到商代晚期，玉龙的造型逐渐趋向繁复，背部开始出现脊齿形图纹。从《说文解字·龙部》中记载的"耆（qí）者，老也，老则脊隆"来看，出现脊齿形图纹的龙已是老龙了。如商代晚期河南安阳殷墟妇好墓出土的圆雕玉龙，造型呈蹲卧姿态，龙头较大，浮雕圆眼，菱形眼眶，蘑菇形角，张口露齿，显得精劲华美（图2-1）。因此，倘若把晚商时期的龙形和商代早期的龙纹（图1-1）进行比较的话，区别是很明显的，

早期的龙是幼龙阶段，稚拙而幼嫩，而晚期的龙则显得雄浑而成熟。

西周早期的龙纹继承了晚商的风格，到西周的晚期，龙的前额逐渐呈现尖形，短角显现，嘴以张口为多，仍为一足，足明显伸长，爪清晰可数，一般为 2~3 个。有的玉龙身上还刻有云纹和雷纹，这应该与龙能飞跃腾空、呼风唤雨有关。

图 2-1　商代晚期圆雕玉龙（河南安阳殷墟妇好墓出土）

二、狞厉神秘的青铜器龙纹

我国的青铜文化主要在商周两代，青铜器的造型和纹饰给人一种神秘、奇谲、瑰丽而又恐怖的感觉。在中国古代装饰艺术中，龙纹就是从商周的青铜工艺上开始明确出现的。

商代早期青铜器上的主要纹饰是饕餮（tāo tiè）纹，这种纹饰有首无身，双目圆睁，狰狞恐怖，带有一种神秘感，它是商代奴隶主阶级显示自己权力、意志和尊严的象征。那沉着、稳定的造型，那雄健、粗犷而又朴拙的线条和雕刻，生动地表现了那个时代的风貌，具有一种狞厉的美（图 2-2、图 2-3）。

图 2-2　饕餮纹（青铜器·商）

图 2-3　饕餮纹（青铜器·商）

随着青铜器纹饰的复杂化，在兽面纹的两侧常常出现两条蛇形的辅助图纹，作对称排列，这种蛇形图案的头部向下，嘴巴张开，双唇翻卷，条形躯体朝上，尾部卷曲，单足成钩形，它就是夔龙的雏形，到商代中期，它从母体中解脱出来，单独成为夔龙纹饰（图2-4）。

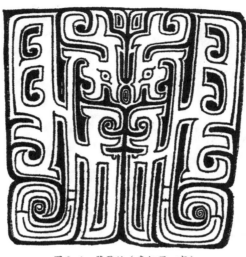

图2-4　饕餮纹（青铜器·商）

夔龙纹的形象一般采用简练的单线条，是一种长条形的适合纹样，伸卷自如，强调古拙美感。龙的躯体为一条微微弯曲的黑线，龙的嘴巴张开，身躯作爬行状，额顶有角，躯下有足，龙尾弯曲下卷，整条龙的造型十分洗练，足和下巴概括为几组弯勾，龙纹宛如几何图案，但形式感十分强烈而生动，形体规则而古拙，显示出一种潜在力量的生长和发展。

西周早期，兽面纹逐渐消失，夔龙纹逐渐增多，形态结构发生了变化，还出现夔龙回首的形象，这种回首的龙称为"顾龙"（图2-5）。

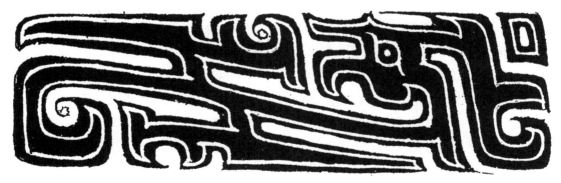

图2-5　夔龙回首（青铜器·周）

西周中晚期，气势雄浑、痛快流畅的蛟龙纹开始在青铜器上出现，并出现了好多富有新意的装饰。古代无名的艺术家们用直线和曲线对比统一的形式美法则，使蛟龙产生神秘莫测的装饰意趣，它的形式近似于明清时期的坐龙，龙头在正中，也有在下

面的，龙的躯体向两边分开，状如环带，呈对称的形式相互穿插在青铜器上，给人一种力度感和节奏感。装饰紧密结合器皿的造型，使整体效果庄重、美观（图 2-6）。

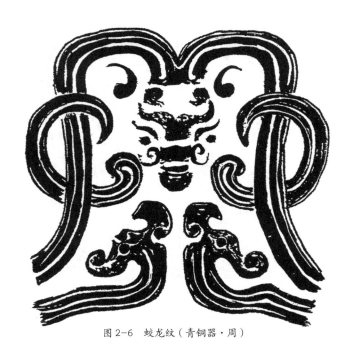

图 2-6 蛟龙纹（青铜器·周）

第二节 秀丽洒脱的春秋战国龙

春秋战国时期是我国奴隶社会崩溃、封建社会萌发的交替时期，是政治上诸侯争雄，思想界百家争鸣的大变革、大发展时期，也是龙放射出神奇光辉的时期。战国时期的楚国，龙的文化艺术更是令人瞩目，从楚墓出土的漆器工艺和织绣工艺来看，有相当一部分反映了神话和鬼怪之类的题材，即把现实中的人和巫术中的上天神灵联系起来，而能登天入渊的龙则成了人间和上天的纽带，龙的形象逐渐由拘束的几何原形向秀丽而洒脱的形象化方向发展。

楚国诗歌中描绘的龙纹，瑰丽多姿，形式多样。不仅有飞龙、蛟龙、螭（chī）龙，还有龙车和龙舟。出土于湖南长沙楚墓的两件战国时期的楚帛画中，均出现龙的形象。其中出土于湖南长沙陈家大山楚墓的一件帛画《人物龙凤图》，长 28 厘米，宽 20 厘米，画上有一女子，发髻后垂，两手作合掌状，左上方有一龙一凤。龙无角，夭矫直上；凤有冠，作探爪攫拿状（图 2-7）。战国时期出土的青铜器和织绣品上，还出现了两种龙纹代表图案，一种是龙和云纹结合，称为"云龙纹"；一种是龙和花草纹结合，称为"花草龙纹"。这两种龙纹给商周时期古拙严谨的工艺品带来了活泼的生机，我们在下面章节中将作专门介绍。

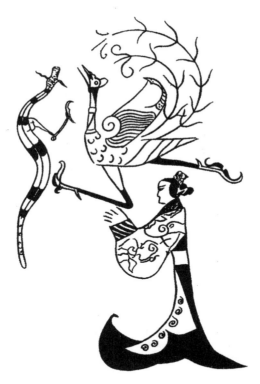

图 2-7　人物龙凤帛画（战国楚墓出土）

一、玉雕龙纹

春秋时期的玉龙头部多作椭圆形，前额伸出，张口，上唇翘卷，下唇内卷。值得一提的是龙身上出现云纹与谷纹，龙身上刻云纹是先民们以龙来招云祈雨，以利于农耕桑蚕；龙身上饰谷纹，是先民们以龙来寄托风调雨顺、五谷丰登的美好意愿。

战国时期的玉雕龙继承春秋时期的风格，在体形上呈长曲状。战国晚期的龙则向走兽形发展，四肢蜷曲，分两爪，尾较长，呈尖形曲卷。龙的头部出现尖状小耳，嘴多张开，上唇翘卷，下唇内卷，龙角出现分支，并往往呈回首状（图 2-8）。

春秋战国时期的玉雕龙由苍朴凝滞过渡到繁华美巧，造型更为富丽多姿，为两汉的龙纹造型定下了基调。

图 2-8　回首龙（玉雕·战国）

二、青铜器龙纹

青铜艺术在春秋战国中有它的一席之地，龙纹从商代的夔龙纹到西周的蛟龙纹再到春秋战国的蟠螭纹，经历着一场从规则、严谨、古拙到流畅、活泼、奔放的过程。立体的蟠螭在春秋战国的青铜器上层出不穷，它们除装饰在青铜器体上外，还装饰在盖上、耳上、圈足上，甚至出现双头龙纹，使青铜器更为奇谲瑰丽（图2-9）。

随着青铜带钩和铜镜的广泛应用，蜿蜒生动、刚健流畅的蟠螭纹更是找到了舒展自己特长的场所，它和云龙纹、花草龙纹一起，形成了春秋战国时期龙纹自由、奔放、生动的独特艺术风格。

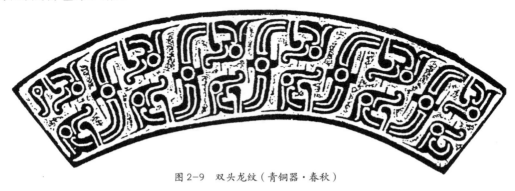

图2-9　双头龙纹（青铜器·春秋）

第三节　雄健豪放的秦汉龙

值得一提的是龙原本是中华先民崇拜的对象，但随着专制程度的不断加深，君主权利的日益膨胀，帝王之家凭借政治优势，将龙据为己有。商周时期，龙纹正式作为天子纹章与权力象征。当时商周天子悬挂的是九旒（liú）龙旗，并且穿着龙衮（gǔn）祭祀先王。秦汉时期，中国历史上第一个大统一时期，要求有一个与之相适应的神灵，以整合各地、各民族的信仰，龙的崇拜便进一步与帝王崇拜结合在一起。中国古代帝王把自己说成是龙神的化身或龙神之子，或把自己说成是受龙神保护的人。皇帝为"真龙天子"，出生是"真龙天降"，驾崩称"龙御上宾"，所居者为龙庭，卧者为龙床，座者为龙椅，穿者为龙袍。借助龙的形象来树立威信，以获得人们普遍的信任和支持。这样一来，龙获得了更为显赫的地位，从而为龙文化的发展起到十分重要的作用。

秦汉时期是封建社会新兴的有朝气的阶段，当时，青铜礼器已经衰落，许多轻巧和多样化的生活用品逐渐出现，如漆器、铜镜、织锦、陶瓷、玉石雕刻等，龙的纹样也随着时代的发展而演变，应用面不断扩大，并向写实方面发展。龙的造型逐步摆脱了神秘抽象化而走向现实化和多样化，显得气魄雄健，宏大豪放，但仍明显地存留着战国时期的痕迹。

　　秦朝只存在了15年，目前遗存的龙的实物以汉代为多。从秦代往汉代过渡中，龙的形体和种类也在不断地变化。蛇身龙纹逐渐减少，兽身龙纹逐渐增多。除应龙、螭龙、赤龙、蛟龙外，白龙、黄龙、苍龙、云龙等相继出现，并与神话传说珠联璧合。有翼的飞龙大量应用，给人以飞越腾空和翱翔天宇的灵动之感。

　　西汉董仲舒所撰的《春秋繁露》中，记有民间祈求龙降雨以保丰收的祀龙活动。在长沙马王堆西汉墓出土的帛画上，也有龙的形象。这表明在西汉时期，龙已经是社会生活中流传相当广泛的一种文化意识了。

　　汉代龙的造型主要有两种形式，一种为兽身龙纹，一种为蛇身龙纹。其中最著名的是兽身龙纹，它继承了战国后期的走兽形象，表现出一种深沉的气魄、宏大的气势。

　　秦汉之际的龙纹，不管是兽身，还是蛇身，所表现的龙纹头部一般较扁，张口呈喇叭形，吐线状舌，有的上下唇间饰有锋利的象牙状牙齿，并出现单线或双线形角。整个龙给人以流动的、生机勃勃的活力（图2-10）。

　　兽身龙纹与蛇身龙纹的造型，不断被后代艺术家继承并发展，我们在后面的章节中将重点介绍。

图2-10　兽身龙纹（瓦当·汉）

第四节　健壮圆润的六朝、隋唐龙

六朝（魏晋南北朝）到唐代，是中华文明的繁荣期，对内融合各少数民族文化，对外融合佛教文化，成了我国龙纹发展的重要阶段，龙的数量、质量都有了较大的发展。龙经历了一个大的转折，并逐渐走向成熟和完美，龙的总体特征是健壮圆润。

一、六朝时期的龙

六朝时期，龙的走兽状形态逐渐被削弱，造型大多呈矫健奔放的行走状，龙身洒脱修长，挺胸奋肢，身躯比汉代拉长，行走如云。龙的头部既扁又长，并开始出现双鹿形角，龙的嘴角渐深，龙发开始向后披散，腹甲和龙鳞趋向整齐细密，四肢开始出现肘毛，爪一般呈三趾，也有四趾。由于受到佛教艺术的影响，龙纹以外的装饰也开始出现，如云纹气浪、花草绶带，组成了以龙为主体的综合性图案。图2-11为南朝石刻奔龙。

图 2-11　奔龙（石刻·南朝）

在秦汉时期，螭纹已近于消失，龙的造型强调生动传神。值得一提的是南北朝时期出现了专门画龙的画家，如曹不兴、顾恺之、张僧繇等。气韵生动成为六朝时期绘画艺术的标准，"画龙点睛"的典故便是一个例证。

南北朝时期的梁朝，有位画家名叫张僧繇，他的画特别传神。皇亲贵族、富商大贾都争相索求他的画。

传说有一年，张僧繇奉梁武帝之命，前去金陵（今南京）安乐寺的墙上画四条金龙。仅三天，他就画出了四条活灵活现、威风凛凛的龙，令围观的人都大为惊叹。

然而当人们凑近细看时，才发现这些龙全都没有眼睛。这样明显的疏漏让大家感到非常不解，纷纷请求张僧繇为龙添上眼睛。张僧繇却笑着说："为龙画上眼睛不难，可一旦画了眼睛，这四条龙可就都飞走了。"大家一听这话，都哈哈大笑起来，觉得他在开玩笑。画出来的龙怎么会飞走呢？

在众人的要求下，张僧繇只好答应先给其中两条龙画眼睛。然而刚画完，不可思

议的事就发生了，天空忽然乌云密布，紧接着一阵电闪雷鸣，在狂风暴雨中，那两条龙竟真的震破墙壁，凌空飞起，最终消失在云层中。

众人全都惊得目瞪口呆。等云散天晴时，大家看到雪白的墙壁上果然只剩下两条龙了。而张僧繇只是站在一旁，笑而不语（图2-12）。

从这个典故中，当时绘龙强调神韵可见一斑。

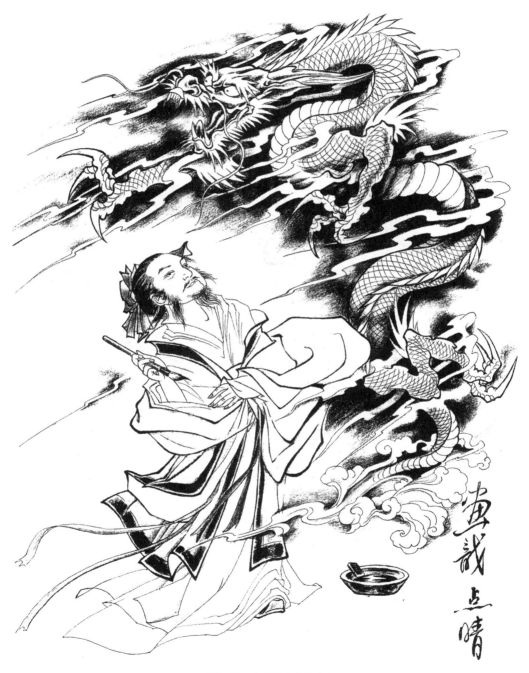

图2-12　画龙点睛（绘画）

二、隋唐时期的龙

隋代的龙纹虽然没有完全脱离兽身的形态，但它已逐渐从匍匐行走状解脱出来，有了新的变化。隋代最有影响的是留存在河北省赵县安济桥上的石雕穿板龙，在下面的章节中会重点提到。唐代是我国封建社会的鼎盛时期，国力强盛，社会安定，在绘画、青瓷、铜镜、织锦、金银器和玉器上都出现了大量的龙纹图案。

唐代龙的第一个特征是丰满富丽、强劲灵动。龙大多呈腾飞状，龙的头部扁而长，上唇上翘，呈梳状，龙角分叉明显。值得注意的是龙角生长的部位已大大前移，不是生长在龙的后额，而是从前额生出，这可以说是唐代龙的一个特征（图2-13）。

图2-13　兽形龙（石刻·唐）

唐代龙的第二个特征是尾腿缠绕造型，即龙的尾巴往往表现为从前到后绕过自己的一条后腿呈"S"形弯曲，而龙尾则从虎形尾渐渐转为蛇形尾。1982年，在江苏省丹徒县丁卯桥出土的唐代银盒底面刻有一云龙，龙头有双角，双眼后有髯，颈后有发，口角深。上唇上翘呈梳状，下唇有须；龙身满布鳞纹，背鳍排列紧密，龙作腾舞形态，蛇形尾穿过一后腿，呈"S"形弯曲，当它和火珠、流云在一起时，灵动多姿的气韵扑面而来（图2-14）。

唐代龙的第三个特征是爪多为三趾。1985年，从河南偃师杏园村唐墓中出土的一件葵花形铜镜上的盘龙纹，龙呈奔腾飞跃状，龙首曲颈回顾，张口吐舌，四腿往各方伸展，明显的三趾利爪，浑身遍饰鳞片，工整而细密，龙鳍、肘毛都工致而规范，尾向上往后卷曲，龙角分叉美观，并带有一种韵律感（图2-15）。

唐代龙的第四个特征是龙珠开始出现。在图2-15的葵花形铜镜中，龙张口吐舌，戏耍着镜中央的圆形龙珠，该龙珠亦是铜镜的镜钮。

图 2-14 尾腿缠绕龙（银盒底面·唐）

图 2-15 盘龙纹（铜镜·唐）

唐代龙的第五个特征是开始出现团龙装饰纹样。随着丝绸之路的开拓，艺术家们巧妙地借鉴了波斯丝织物上的团窠形式，用龙凤图案来表现，这种团龙式的装饰在我国建筑彩画、金银首饰、丝织刺绣等工艺上得到广泛的应用（图2-16）。

在绘画艺术上，唐代出现了多位画龙的画家，其中在唐代一幅绢画《六尊者像》中，出现了一条画技精工的龙，龙体生动传神，四肢伸张有度，尤其是龙头的刻画，更为精到，鼻端伸长昂扬，嘴开吐舌上翘，眼后生鬣，下唇有须，整条龙跃跃欲动，生机勃勃（图2-17）。

从以上几个实例中，我们可以明显地感觉到唐代无名艺术大师们塑造出来的龙形图案是那样的丰满圆润、健壮刚劲和生动华美。可以说，如果宋代是龙的定型期，那么唐代则是龙的成长期。

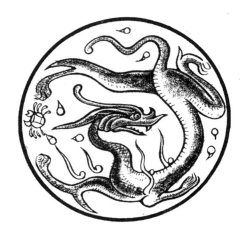

图2-16　团龙（金银器·唐）

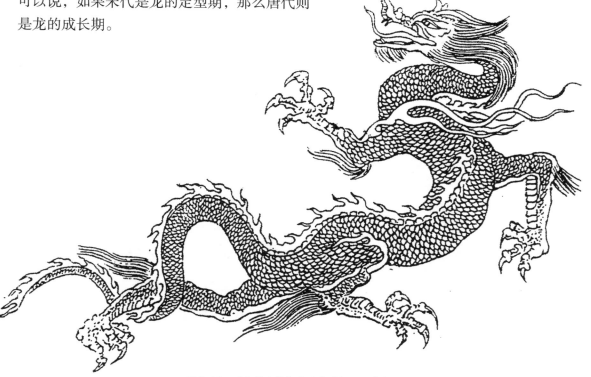

图2-17　《六尊者像》中的龙（绢画·唐）

第五节　成熟稳健的宋元龙

宋代，是龙的艺术造型基本定型期。龙的造型从战国时期以前的蛇状条形，经历了秦汉时期的走兽形，到宋代又恢复到战国时期以前的形状，龙的造型丰富而美丽，头部增添了附加物，龙体更为修长、洒脱，并在矫健中透露出清秀，在成熟中折射出稳健，奠定了龙世俗形象的写实风格。

走兽状的龙纹在宋代已经绝迹，龙背双翼已消退，躯体恢复到战国以前的形状。颈部至腹部逐渐变粗，腹部至尾部逐渐变细，颈、腹、尾三者的衔接比战国以前更为流畅协调，龙脊上的背鳍逐渐趋于整齐，腹甲工整，鳞片排列紧密，龙体更为修长，卷曲更为自如，龙身更为完善。

龙头的附加物增多，龙角在隋唐时期开始分叉，入宋以后，分叉增多，近于鹿角形状。龙发除向尾部披散外，还有相当一部分的发梢向上翻卷，至金元时期，龙的发梢还向前弯曲。龙的鬃毛开始出现，四肢和躯体更为协调得体。在宋代，龙爪普遍为四爪，不过三爪龙在宋代及其以后仍然存在。虎形龙尾在宋代消失，尾鳍逐步形成，至元代趋于美观。肘毛除软毛外，还出现了一种硬肘毛，就像钢针，配在卷曲自如的龙身上，形成一种生动的对比。

值得一提的是宋代《尔雅翼》中对龙有"九似"的具体描述："角似鹿，头似驼，眼似兔，项似蛇，腹似蜃，鳞似鱼，爪似鹰，掌似虎，耳似牛。"这也逐渐成了人们熟悉的龙的形象。

宋代龙的造型在各艺术门类中都有不俗表现。宋代画龙名家有董羽、僧传古、陈容等。陈容画的墨龙图轴，是典型的宋代龙的造型。此龙昂首曲颈，启唇飘髯，目炯如电，肘毛乍起，四爪内抠，头低而扬，身曲而矫，雄健而威厉。无论形象刻画还是程式化表现，都成为龙纹定型的代表作（图 2-18）。

元代龙纹在宋龙的基础上又登上了一个新的台阶。龙的头部更为扁长，也更有神采；龙眼如兔眼，十分有神；龙角犹似鹿角，伸向脑后；龙须、龙发、肘毛向后飘散，动势奔放；龙颈细长，犹如鹤颈，呈"S"形弯曲，显示出勃发的生命力；背鳍多作齐整密集状；躯体刻画纤细具体，显得雄强灵活，一扫前代怪霸之气；龙爪多呈三爪，四爪较为少见。青花八棱海水龙纹瓶上的龙纹便是其中的实例，从龙角、龙耳、龙眼到龙须发，形象更为完善了，龙的肘毛成了三束飘带，龙的尾鳍也由数根飘带组成，不仅增加了龙的装饰味，也增强了龙的飘动感（图 2-19）。

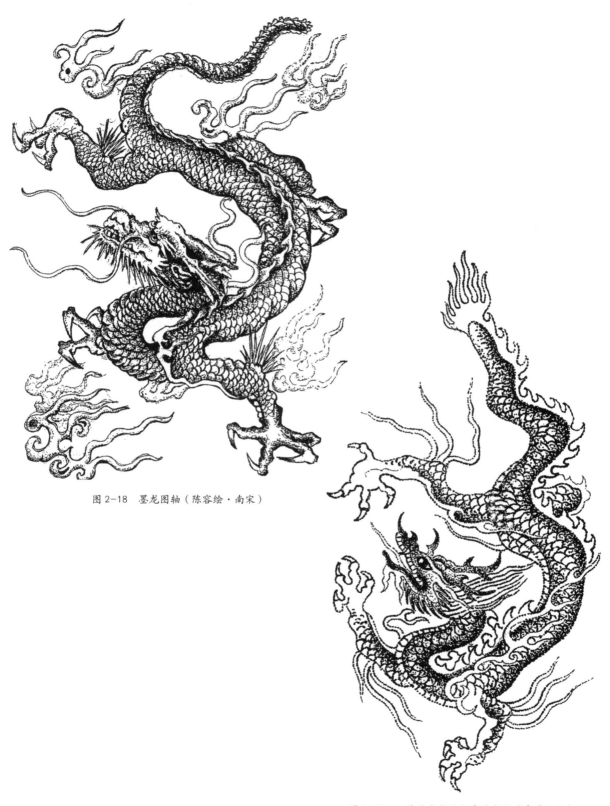

图 2-18　墨龙图轴（陈容绘·南宋）

图 2-19　八棱海水龙纹瓶中的龙纹（青花·元）

第六节 繁复华丽的明清龙

明清两代统治阶级出于巩固政权的需要，对龙凤的崇尚和颂扬不断升级，龙凤形象的运用几乎达到饱和的程度，尤其在宫廷之中，处处都是龙凤的装饰。宋元清秀纤巧的龙凤装饰风格在明清两代依然盛行，追求精细的刻画已成为当时的潮流，以龙纹图案来表达吉祥如意的意愿更为普遍。

一、明代的龙纹

明代是龙造型的兴盛时代。

明代龙的造型在继承元代龙造型的前提下，刻画更加具体，流转更为矫健，龙的角、眼、眉、鼻、须、发、背鳍、尾鳍、肘毛、火焰披毛等一应俱全。龙嘴大多闭合，也有露舌亮齿的；龙嘴更为扁长；龙鼻多作如意形并上翘，以增添吉祥的意蕴。在龙爪的刻画上，形式多样，有代表皇权帝德的五爪金龙（前四爪，后一爪），有四爪龙（前三爪，后一爪），也有三爪龙（只有前三爪，没有后爪）。民间称四爪、三爪的龙为"蟒"，档次稍低一些。值得一提的是明代龙的龙发多而长，其发梢不像元龙那样向后飘洒，而是向上飞扬，也有的飘向前方。图2-20是汉白玉雕水龙闹海，为明代永乐年间的遗物。龙张嘴露舌亮齿，伸展五爪四肢，在海浪翻卷中奔跑腾跃，姿态灵动。

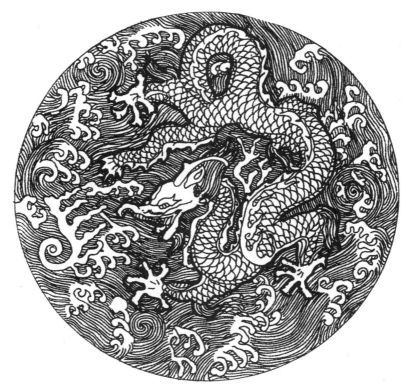

图2-20 水龙闹海（玉雕·明）

最能体现明代龙特色的是明代石刻龙纹。北京故宫的石雕龙纹，虽然有很多是在清代重修和重雕的，但也保留着不少明代的遗物。图2-21是明代的石刻行走龙纹，龙嘴扁长，龙嘴闭合，龙鼻作如意形并上翘，龙发飘向前方，龙尾向上高高扬起，张开五爪，正灵动矫健地行走中。

北京白云观四御殿前的铜香炉，铭文为"大明嘉靖己丑年制"（1529年），整体造型浑厚大气，通身饰有形态不同的大小龙纹，以四合如意云纹点缀其间，非常精美，正面大龙及龙头常被游人抚摸，十分光亮，宛如金铸（图2-22）。

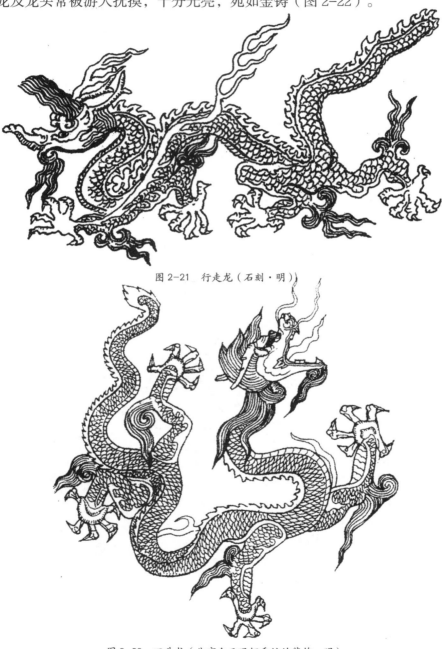

图2-21　行走龙（石刻·明）

图2-22　回升龙（北京白云观铜香炉的装饰·明）

明代还兴起正面坐龙，龙头正视，龙角、龙发、龙须、龙齿、龙目两两对称，龙颈由龙头往上延伸，躯干向左弯曲，再向右拐，然后往下，再转向左上方。

团龙起源于唐代的装饰图案，在明清时期得到广泛的应用，这种图案不仅装饰韵味浓厚，而且适用性强，织锦、丝织、刺绣、陶瓷、建筑、家具等装饰上都有团龙的图案（图 2-23）。

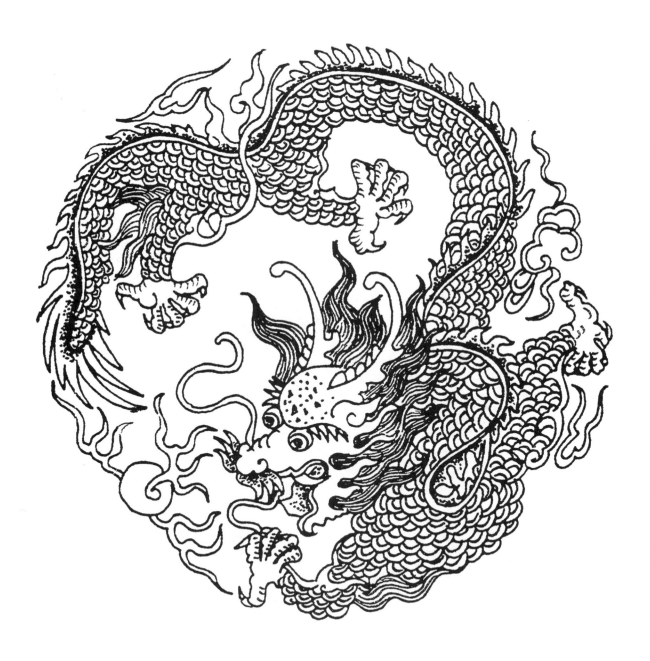

图 2-23 团龙（织锦·明）

琉璃龙纹在明代也很有特色。图2-24是明代三彩琉璃龙形的建筑构件，是安置在宫殿垂脊前的垂脊兽，也叫角兽，多用在古建筑屋顶垂脊或角脊端部，起固定瓦片的作用。此三彩琉璃龙形瑞兽以蓝、黄、绿为主色，龙昂首翘尾，身下是汹涌的海水波涛。由于中国的古建筑内部多为木材构建，容易着火，以海水为饰，不仅喻示龙是海中之王，也寄托人们消除火灾的愿望。

山西省平遥县太子寺的九龙壁，九条龙昂首奋爪，深沉古雅，散发着明代洪武年间的风采。山西平遥的九龙壁，我们在下面的章节中将作专门介绍。

在龙的造型理论上，明代的李时珍在《本草纲目》中也提到了龙的"九似"并有更具体的论述，即"其背有八十一鳞，具九九阳数……口旁有须髯，颔下有明珠，喉下有逆鳞……"。

明代兴起风水学，把起伏的山脉称为"龙脉"。在风水学中，龙就是地理脉络，土是龙的肉、石是龙的骨、草木是龙的毛发。中国最著名的龙脉为昆仑山和秦岭。

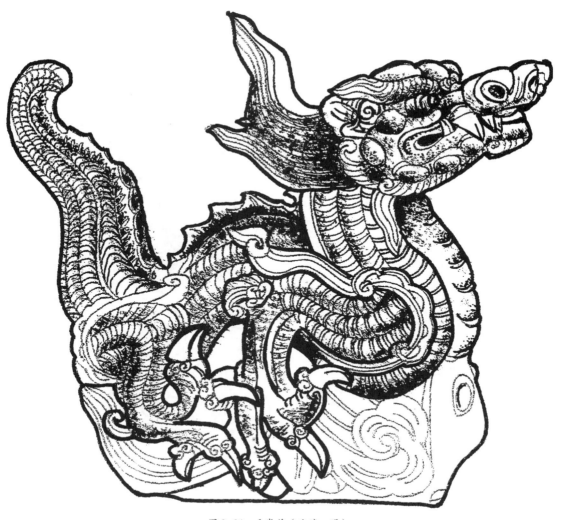

图2-24　垂脊兽（琉璃·明）

二、清代的宫廷龙纹

清代龙的风格沿袭明代龙。然而，由于统治阶层对龙的重视，再加上工艺手段的进步和用材上的讲究，使清代龙的精美超越了以前的任何一代，刻画繁缛秀丽，体态矫健飘逸。清代是中国神龙造型百花争艳的盛期，特别是从清乾隆年间起，出现了不少造诣极高的神龙瑰宝。

清代龙多为蛇形龙，兽形龙相对较少，"九似龙"的写实风格更加完善了。龙的头部饱满，两眼突出，须髯飘动。龙嘴一般呈开启状，张嘴露牙吐舌，毛发披散，发梢向后伸展，头部相应增大，脸颊部拉长。龙角变得特别醒目，角的根部粗大圆壮，从龙的眉端生出，增加了双目的深邃感。躯体的长度一般为头长的八倍，并呈曲线之美，四肢相对，分别在身长的三分之一处，常作擒攫之势，四条腿上有火焰披毛，神奇而威猛。躯体上的龙鳞刻画均匀，背鳍更为整齐，有的背鳍还添上双线，勾上双筋，描上花纹。尾鳍增大，和龙的躯体卷曲一致，有披散成条状的，有金鱼尾状的，也有线束状的，显得美观而生动。陪衬的云纹愈来愈细长瘦小，弧变弯曲也更大（图2-25、图2-26）。

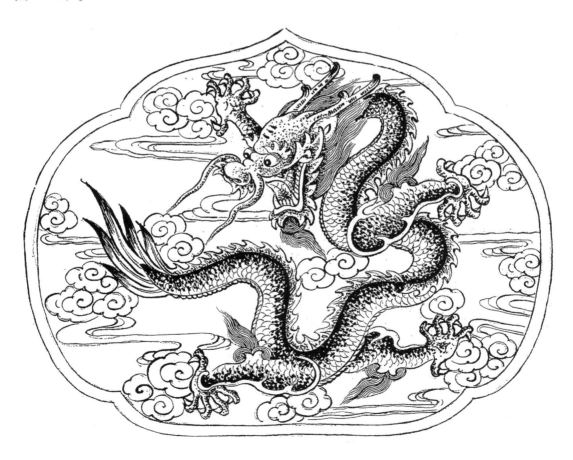

图 2-25　兴云播雨（建筑彩绘·清）

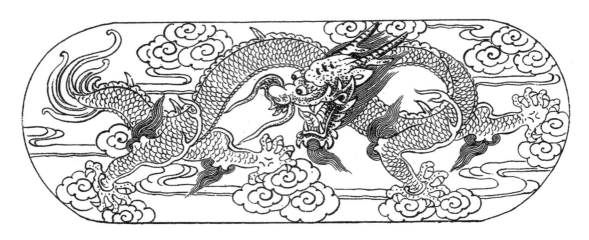

图 2-26　漫步云天（建筑彩绘·清）

　　龙，作为帝王的象征，开始于汉代的刘邦时期，而到明清两代则达登峰造极的地步，在紫禁城内，龙成了专属图案，被大量应用。太和殿（俗称金銮殿），是皇帝举行重大典礼活动的场所，龙的形象更是无处不在，殿内雕饰的龙纹数以万计。从六根缠龙金柱、七扇式的龙纹屏风、龙纹宝座到龙井天花、龙纹地毯，处处烘托出气势磅礴的帝王尊严，显示出皇帝"真龙天子"的特殊地位（图 2-27、图 2-28）。

　　清乾隆时期宫廷御用的绒毯，毯心上下八条立龙对称布局，围绕着腾飞于海水江崖之上的正龙，构成了象征"九五之尊"的传统图案。图 2-29 为绒毯中间的正龙形象。

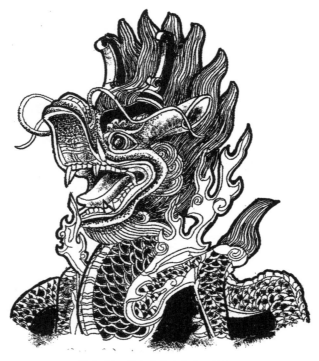

图 2-27　龙头（宫廷宝座·清）

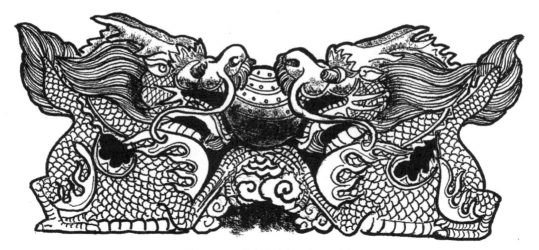

图 2-28 双龙戏珠（宫廷屏风·清）

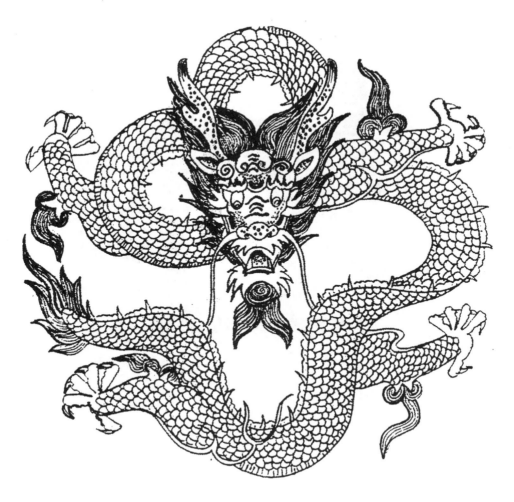

图 2-29 正龙（宫廷绒毯·清）

在紫禁城后妃居住的储秀宫（原名寿昌馆）内，置有一对造型精美的铜铸龙，是光绪十年（1884年），慈禧五十岁正寿时放置的。这条铜龙呈行走状，三肢立身、前肢右爪攥着一颗盘旋的龙珠，双眼炯炯，视向前方，给人一股威慑的力量（图2-30）。

北京故宫的石雕龙更是不计其数，各种不同形态的龙奔腾翻转于海涛云雾之间，姿态飘逸，令人叹为观止。保和殿后的云龙大石雕是故宫最大的一块石雕，石雕四周饰以番草图案，下部为海水江崖，中间雕刻着流云衬托的九条蟠龙和五座浮山，象征帝王的"九五之尊"。北京故宫内的"龙行虎步"石雕气势恢宏，呈兽形的行龙，展开四肢，正向前迈步走来，我们似乎听到它吼叫的声音（图2-31）。

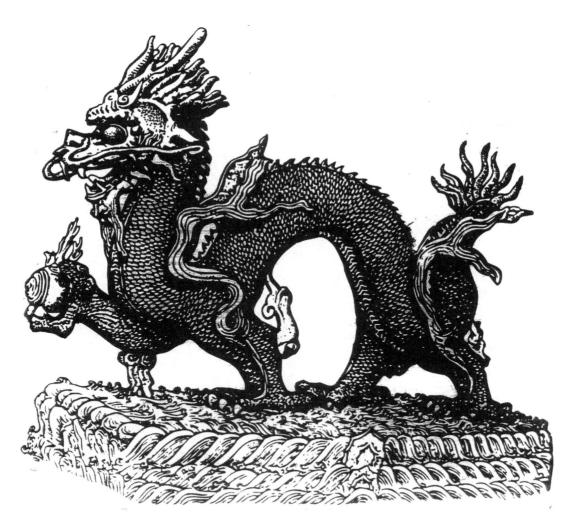

图2-30 攥珠龙（铜雕·清）

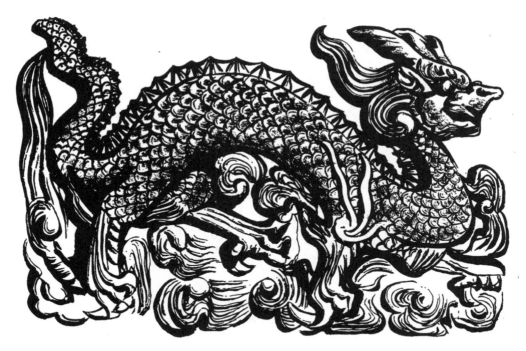

图 2-31 龙行虎步（石雕·清）

在北京故宫的石雕中，还有蟒龙纹。清廷规定，五爪为龙，四爪为蟒，此四爪蟒为故宫的石雕增添了新彩（图 2-32）。

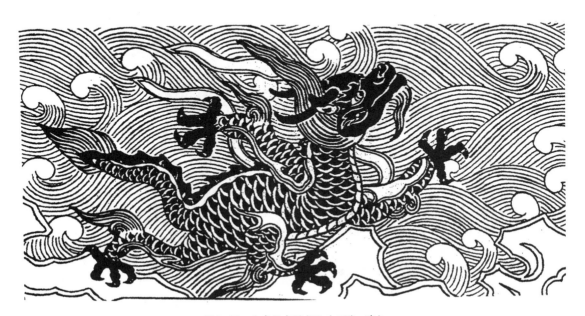

图 2-32 北京故宫蟒龙纹（石雕·清）

清宫礼仪用器中，用黄金制作的器物不计其数，最为典型的当数康熙、乾隆两朝铸造的黄金编钟。1713年，康熙皇帝迎来六十大寿，为彰显国力强盛，特命造办处用黄金一万多两铸造了十六枚一套的金编钟，作为万寿庆典的礼制乐器。1790年，乾隆皇帝八十岁大寿时，仿照祖父康熙帝也制作了编钟一套，用黄金11439两。两套编钟以龙形为纽，钟身的装饰均为龙纹，反映了康熙、乾隆时期的强盛国力。

建于清代的北京北海九龙壁，是群龙起舞的吉祥象征，据专家、学者鉴定，该九龙形象极其完美，堪称清代龙的经典（图2-33）

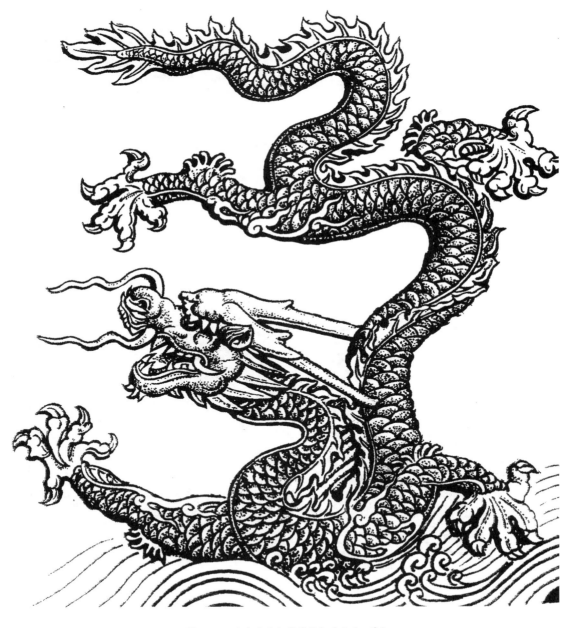

图2-33　北京北海九龙壁局部（琉璃·清）

三、清代龙纹的两种倾向

值得注意的是,清代龙纹的造型产生了两种不同风格的倾向,一种是宫廷的龙,另一种是民间的龙。

宫廷的龙反映了统治阶级的审美意识,不惜工本,以繁缛的雕饰为美,人工雕琢之气淹没了材质的美感。如北京颐和园仁寿殿内乾隆时期制作的红木雕刻座屏,高5米,宽3米,满身雕刻云龙花草。又如上面提到的铜铸龙凤、云龙纹编钟等,这些工艺品的雕琢由于一味追求细腻写实,精巧玲珑固然是其所长,却缺乏秦汉时期那种雄浑古拙的气势,也没有隋唐时期那种丰满有力的健壮美感,更缺乏宋元时期那种纤巧明快的清秀美感,而显得繁琐复杂,有少数龙纹装饰甚至出现矫揉造作、软弱无力的面貌,反映出当时半殖民地半封建社会政治和艺术上的颓废。

我国民间龙的造型却极富装饰性,当龙从皇宫深院腾飞到民间后,就以其旺盛的生命力扎根于广大人民之中。劳动人民为满足实用和审美要求,就地取材生产出大量纯朴的工艺品,如木雕、刺绣、蜡染、窗花、挑花和玩具等,龙的身影也腾飞在这些民间工艺品上。民间的艺术家们按照自己的装饰手法,在简约、夸张的形式中,对龙重新装扮,把自己的思想、气质、情感、审美凝聚其中,从而使塑造的龙获得了新的灵魂,特别是少数民族工艺中的龙,更有一种浓厚的乡土味,使人感到清新、雅气。这些龙的造型直接或间接地反映着劳动人民的生活、理想和斗争精神,其内容、风格和宫廷工艺大相径庭,大都简洁洗练,质朴自然,生机勃勃,充满着欢快的气氛,象征着美满幸福的生活。一些变体的卷草龙、拐子龙、夔龙等纹样也屡屡出现,为龙的面貌开创了一个新的局面(图2-34至图2-36)。

图2-34 云龙(清)

图 2-35　卷草龙（清）

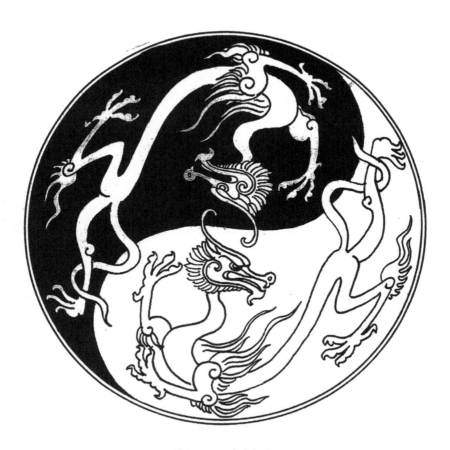

图 2-36　双龙太极图

第二篇
龙的家族成员

在漫长的历史岁月中，龙的形象得到不断充实、提高和完善，龙的种类也日益增多，称呼也各有不同，并在形式上产生了一定的规范。下面我们分"龙的常见种类""龙生九子""麒麟，蹄形的兽身龙"三个部分进行叙述。

第三章 龙的常见种类

龙从奴隶社会开始，便有了具体形象，它们代代相传，又代代演变和发展，其装饰纹样相继出现在青铜器、漆器、陶瓷、织染刺绣、金银首饰和建筑工艺上，其造型种类主要有夔龙、虺（huǐ）、蟠螭、虬（qiú）、蛟、角龙、应龙、蟠龙、青龙、鱼化龙等。

第一节 夔 龙

夔，形与龙相似，故称夔龙。东汉经学家、文字学家许慎编著的文字工具书《说文解字》对夔的解释是："夔，神魅也，如龙，一足。"为想象中的单足蛇状神怪动物，是龙的萌芽期，为商代的族徽。

《山海经·大荒东经》如是描写夔："状如牛，苍身而无角，一足，出入水则必风雨，其光如日月，其声如雷，其名曰夔。"在商晚期和西周时期青铜器的装饰上，夔龙是主要纹饰之一，凡是表现单足的类似龙的形象，都称之为夔或夔龙，有的夔纹已演变为几何图形的装饰。夔龙的形象多为张口、卷尾的长条形，外形与青铜器饰面的结构线相结合，以直线为主、弧线为辅，具有古拙的美感。夔纹还流行于商、西周的玉器上，其造型和纹饰均模仿当时青铜器上的夔纹（图3-1）。

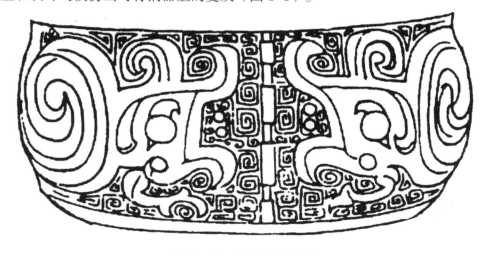

图3-1 夔 龙（青铜器·商）

第二节　虺

早期的龙称为"虺"。我国古代鬼异小说集《述异记》记载："虺五百年化为蛟，蛟千年化为龙。"可见虺是幼年龙。虺是由爬虫类——蛇的形象引申出来的，常在水中。虺的文字最早见于甲骨文，本义是蝮蛇一类的小毒蛇，又引申指蜥蜴类的动物，外观与蛇相似，由于长期穴居，四肢退化，呈青绿色，身体细长，大如指。虺曾出现在西周末期的青铜器和春秋时期的玉器装饰上，但不常见（图3-2）。

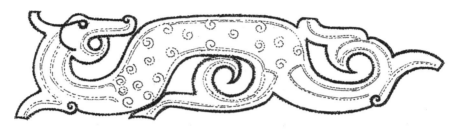

图3-2　虺（玉雕·春秋）

第三节　虬

虬为成长中的子龙。对虬的说法有两种，一种是幼龙生出角后才称虬龙，另一种则说没有生出角的小龙称为虬龙。古文献中注释："有角曰龙，无角曰虬。"两种说法虽有出入，但都把成长中的龙称为虬，角成了区别虬与龙的标志。

其实，《广雅·释鱼》对龙的角有这样的记载："雄有角，雌无角，龙子一角者蛟，两角者虬，无角者螭也。"东晋道教理论家和医药学家葛洪所撰的《抱朴子》对虬又如是记载："母龙曰蛟，子龙曰虬，其状鱼身如蛇尾，皮有珠。"还有的把盘曲的龙称为虬龙，唐代诗人杜牧在《题青云馆》中就有"虬蟠千仞剧羊肠"之句（图3-3）。

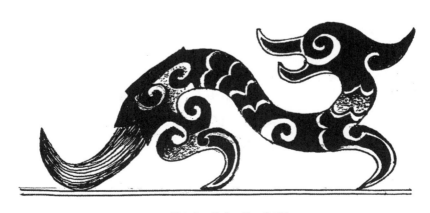

图3-3　虬（玉雕·战国）

第四节　蟠螭

蟠螭是一种龙属的神怪之物，呈蛇状，是没有角的早期龙，三国时期魏国学者张揖撰写的《广雅》里就有"无角曰螭龙"的记述。蟠螭又指雌性的龙，在《汉书·司马相如传》中就有"赤螭，雌龙也"的注释，故在出土的战国玉佩上有龙螭合体的装饰，意为雌雄交尾。

春秋至秦汉之际，青铜器、玉雕、铜镜或建筑上常用蟠螭的形状作装饰，其形式有单螭、双螭、三螭、五螭乃至群螭多种。它们或作衔牌状，或作穿环状，或作卷曲状。此外，还有博古螭、环身螭等各种变化（图3-4）。

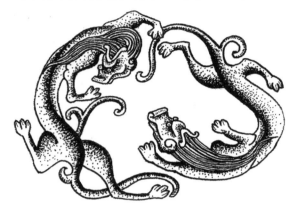

图3-4　蟠螭

第五节　蛟

蛟，亦称蛟龙，能发洪水。相传蛟龙得水即能兴云作雾，腾踔太空，故蛟在古文中常比喻获得施展机会的能人。对蛟的来历和形状，说法不一，有的说"龙无角曰蛟"，有的说"有鳞曰蛟龙"。而宋代文言轶事小说《墨客挥犀》卷三则说："蛟之状如蛇，其首如虎，长者至数丈，多居于溪潭石穴下，声如牛鸣。倘蛟看见岸边或溪谷之行人，即以口中之腥涎绕之，使人坠水，即于腋下吮其血，直至血尽方止。岸人和舟人常遭其患。"南朝《世说新语》中就有周处入水三天三夜斩蛟而回的故事。

蛟的模样与龙非常相似，但蛟头上的角很短，甚至没有。蛟的两眼之间有突起的肉块交叉，所以才称为"蛟"。蛟的颈子有白色的花纹，背上有蓝色的花纹，胸为赭色，身体及两肢像锦缎一样有五彩的色泽。蛟有一对爪子，为了划水，前端很宽，犹如桨。蛟的尾巴光秃秃的，尾巴尖上有着坚硬的肉刺。蛟龙的角较直，没有分岔，不像龙的角，为两只分叉的。但也有人说，蛟就是鳄鱼，是一种动物，居住在淡水河流或湖泊中（图3-5）。

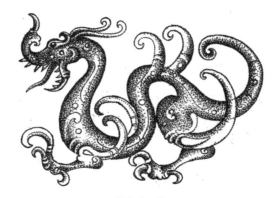

图 3-5 蛟

第六节　角　龙

有角的龙称为角龙。据《述异记》记述，"虺五百年化为蛟，蛟千年化为龙，龙五百年为角龙"，角龙便是龙中之老者了（图 3-6）。

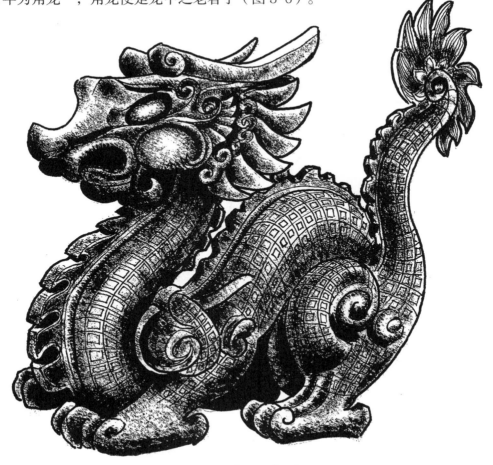

图 3-6 角　龙

第七节　应　龙

　　应龙是常见的龙，其特征是生有双翅，是中国古代神话传说中一种能飞翔的龙，故又称"翼龙""飞龙"。关于应龙的文献记载见于《山海经》：应龙是上古时期黄帝的神龙，黄帝与蚩尤作战，应龙帮助黄帝，最终战败蚩尤，是开天辟地之举，创造了新的世界。应龙又名黄龙、老龙，是神话中的祖龙，《山海经》《荆州占》中都有关于应龙的记载。

　　《广雅》则记述："有鳞曰蛟龙，有翼曰应龙"。又据《述异记》记述："龙五百年为角龙，千年为应龙"，应龙称得上是龙中之精了，故长出了翼。《太平广记》记载：在大禹治洪水时，应龙展翅飞翔，落在泛洪处，以尾扫地，疏导洪水而立功，因此应龙又是禹的功臣。

　　中国传统的星命学著作《张果星经》记载，"又有辅翼，则为真龙"，认为有翼的飞龙才是真龙。西周时期有大量身负羽翼的龙纹器皿，并把应龙奉为祖龙。

　　应龙能屈能伸，飞翔时，云气烟雾随之腾涌，气象万千，故能兴云作雨。唐代诗人白居易在《虾蟆》诗中便有"应龙能致雨，润我百谷芽"之句。

　　应龙的特征是生有双翅，鳞身脊棘，头大而长，吻尖，鼻、目、耳皆小，眼眶大，眉弓高，牙齿利，前额突起，颈细腹大，尾尖长，四肢强壮，宛如一只生翅的扬子鳄。

　　在商周的铜器，战国的玉雕，汉代的石刻、帛画和漆器上，常出现应龙的形象，明代、清代则多见于绘画中（图3-7）。

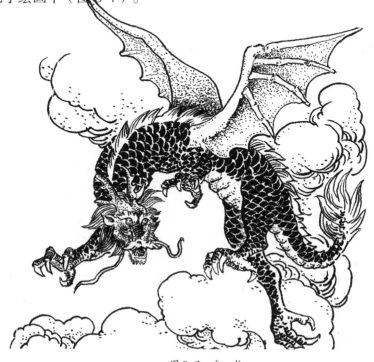

图3-7　应　龙

第八节　黄　龙

　　黄龙是中国龙的正宗，即代表皇权帝德的宫廷龙。黄帝就是黄龙的化身，黄龙即是龙帝。黄龙全身为黄色，能巨，能细，能幽，能明，能短，能长，在天空飞行或在地上跑动时，能闪出一道道金黄色的光芒。人们历来把中原的黄河比喻为黄龙，中华民族是龙的传人。

　　早期的黄龙是夔龙、应龙的结合体。从明代到清代，是黄龙的鼎盛期，特别是明清两代，创造了许多举世闻名的艺术杰作，大多在宫殿庙宇中出现，如"九龙壁"中的龙，宫殿中的石雕、木雕、铜铸、金银彩绣中的龙等，以其宏大的气魄昭示出劳动人民的智慧和艺术才能（图3-8）。

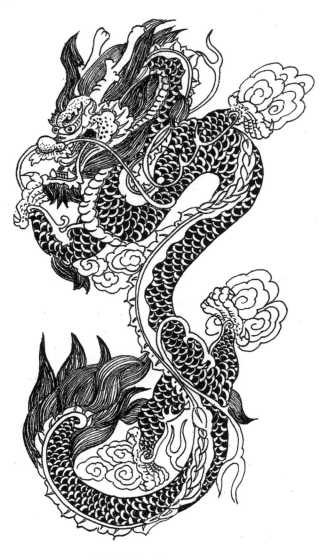

图3-8　黄　龙

第九节　蟠　龙

　　蟠龙，是蛰伏在地而未升天的龙，西汉扬雄所撰《方言》记载："未升天龙谓之蟠龙。"蟠龙的形状作盘曲状环绕。在我国古代建筑中，一般把盘绕在柱上的龙和装饰在梁上、天花板上的龙称为蟠龙。

　　北宋李昉、李穆、徐铉等学者奉敕编纂的《太平御览》中，对蟠龙又有另一番解释："蟠龙，身长四丈，青黑色，赤带如锦文，常随水而下，入于海。有毒，伤人即死。"把蟠龙和蛟、蛇之类混在一起了（图3-9）。

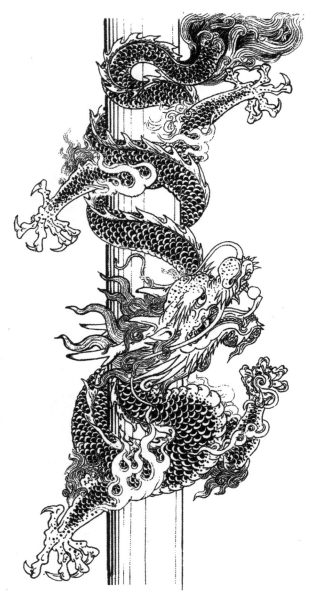

图3-9　蟠　龙

第十节 青 龙

在中国的神话传说中，青龙又称"苍龙"，是"四灵"或"四神"之一，代表着东方的春季和"五行"中"木"的属性。我国古代的天文学家将天上的若干星星分为二十八个星区，即"二十八宿"，用以观察月亮的运行和季节的划分。二十八宿分为四组，每组七宿，分别以东、南、西、北四个方位，青、红、白、黑四种颜色以及青龙、朱雀、白虎、玄武（龟蛇相交）四种动物相配，称为"四象"或"四宫"。龙为青色，表示东方，因此称为"东宫青龙"。到了秦汉，这"四象"又变为"四灵"或"四神"（龙、凤、龟、麟）了，神秘的色彩也愈来愈浓。现存于南阳汉画馆的汉代"东宫苍龙星座"画像石，是由一条龙和十八颗星以及刻有玉兔和蟾蜍的月亮组成的，这条龙就是整个青龙星座的标志。汉代的画像砖、石和瓦当中，便有大量的"四灵"形象。

青龙是中国传统文化中的一种象征，它代表着权势、荣耀、尊严和高贵，同时也被视为天地之灵，象征着天地之间的和谐和平衡。在古代，青龙是帝王的象征，只有皇帝才能使用青龙图案。在中国的传统建筑中，青龙通常被用作屋顶的装饰，也常被作为壁画的图案，象征着屋主人的高贵身份和权势。在古代，青龙是抵御灾难和邪恶的神兽，人们常用青龙图案来驱邪避祸，保佑平安和健康。

青龙的形象是一条巨龙，头上长着一只角，身体长满了绿色的鳞片，尾巴似虎尾。你看，它正威严地走来，其气势令人无法忘怀（图3-10）。

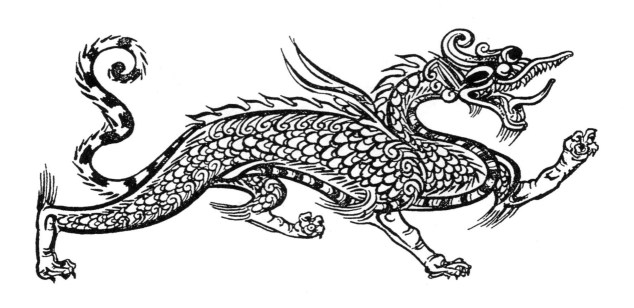

图 3-10 青龙（壁画·唐）

第十一节　象鼻龙

象鼻龙是指上颚呈象鼻状上卷的龙。象鼻龙始自西周时期，一直延续到清代，其形状源自图腾。因为象是东夷虞舜氏的图腾，而虞舜为黄帝族的苗裔，以黄帝后裔自命的周人就把虞舜的图腾象与自己的图腾龙复合，诞生了象鼻龙。

龙与大象的这种关系，在藏传佛教文化里留有很多的印迹。象鼻龙，这种龙、象合二为一的形象，在藏传佛教的寺庙建筑里，随处可见。图3-11便是西藏拉萨大昭寺金顶上金光璀璨的象鼻龙，龙头、象鼻、双角、张口伸舌，脖下悬吊着铜铃。象鼻龙是汉藏文化融合的一个缩影（图3-11）。

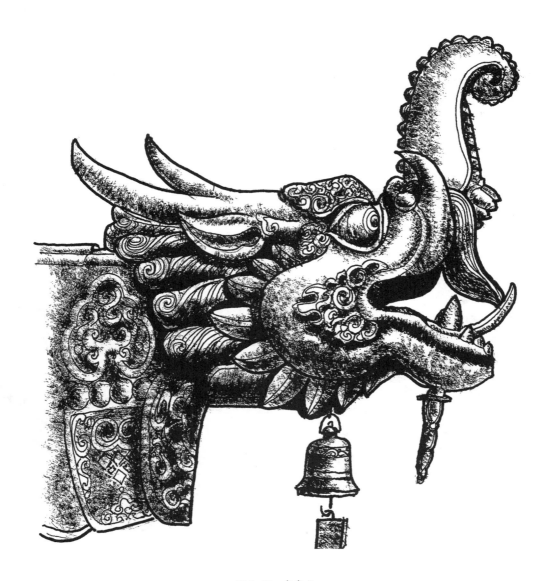

图3-11　象鼻龙

第十二节 鱼化龙

鱼化龙是一种外形为龙头鱼身的龙，亦是"龙鱼互变"的龙。其寓意丰富多彩，象征着"蜕变"和"转化"。在我国传统文化中，鱼是富贵、吉祥和积蓄的象征，而龙则是至高无上的神兽，代表着权力和威严。

鱼化龙的形式在古代早已有之，为历代民俗、传说衍变而来，其历史渊源悠久，可追溯到史前仰韶文化时期鱼的图腾崇拜。汉代刘向所编纂的小说集《说苑》中就有"昔白龙下清冷之渊化为鱼"的记载。魏晋南北朝时《苻生时长安谣二首（其一）》说的"东海大鱼化为龙"和民间流传的"鲤鱼跳龙门"，均讲述了龙鱼互变的关系。古时所说的"金榜题名"，亦是一种"龙鱼互变"的形式。唐代封演编撰的笔记小说集《封氏闻见记》卷二记载，进士登科为登龙门。李白《与韩荆州书》中有"一登龙门，便声价百倍"的记述。鱼化龙造型一般都以鱼、龙组成，寓意高升昌盛。

在我国传统文化中，有许多文人墨客都喜欢以鱼化龙的形象来比喻自己的一番努力最终得到了回报，或者才华在某一个时期得到了施展。鱼化龙也被视为一种追求梦想和实现自我价值的象征。因此，鱼化龙成了中国传统寓意纹样，早在商代晚期便在玉雕中出现，并在历代得到发展。

鱼化龙的传说源于江苏连云港市渔湾，古时候渔湾有一道浩大而寒冷的瀑布，没有鱼能够靠近。于是玉皇大帝宣布：四海之鱼，如果能够游到瀑布下者便可以成龙。众鱼都想成龙，但是瀑布的底部到溪口汇入大海处有千米距离，百米的落差，最强壮的鱼也只能上行到几十米便败下阵来，化龙之事可望而不可即。当时渔湾还是海岛，东海一条大鲤鱼带着两个孩子勇敢地向瀑布方向发起冲击，多少次眼看快要游到瀑布下，又被水流冲进大海，然而，他们锲而不舍。为了不让激流冲走，他们各自挖掘一个深潭。经过七七四十九天痛苦修炼，他们终于游到瀑布下面化成了龙。为了纪念三条化龙的鲤鱼，人们把这三个潭分别叫做老龙潭、二龙潭、三龙潭。据说当山中起雾时，人们能够看到龙从潭中探头的身影。现在，连云港市渔湾风景区的龙腾海啸广场耸立着一尊十五米高的《神鱼化龙》铜雕塑，这尊雕塑是目前国内最大的龙头鱼身像，被誉为"天下第一龙首"（图3-12）。

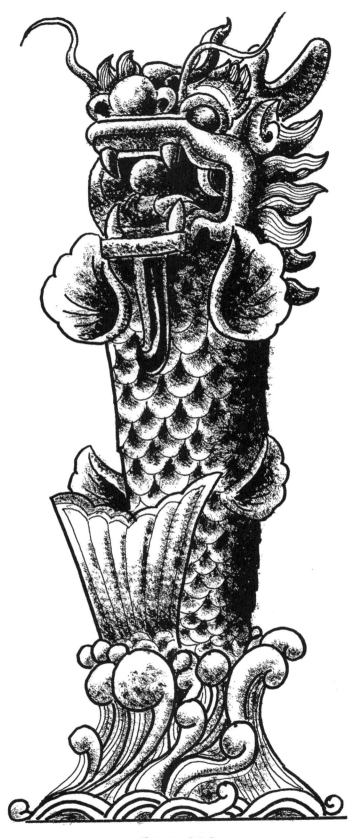

图 3-12 鱼化龙

第四章　龙生九子

龙在其形象形成、发展的过程中，出现了多种怪异兽的形象，并且在某一方面糅合了龙的某一种形象特征，从而汇集了各种各样神异的龙，特别是在明代，竟然出现了"龙生九子"的说法。

龙生九子是指龙生了九个儿子，然而，九个儿子都不成龙，各有不同的特色。人们历来把这种变异的龙种称为龙的儿子。明代学者陆容在《菽园杂记》中记述，变异龙种有十四种，后人又增加到十八种，甚至更多。由于中国传统中习惯以"九"为最大的数字，九是个虚数，也是贵数，有至高无上的地位，故统称这些龙种为"龙生九子"。

第一节　"龙生九子"之一

明清之际，民间有"龙生九子不成龙"的传说，但是"九子"为何物，并没有确切的记载。然而，这一公案却由于明代一位"真龙天子"的好奇而有了结果。据说一次早朝，明孝宗朱祐樘突然心血来潮，问以"饱学"著称的礼部尚书、文渊阁大学士李东阳："朕闻龙生九子，九子各是何等名目？"李东阳仓促间一时难以回答。退朝后，李东阳请教同僚，又糅合民间传说，七拼八凑，才拉出一张清单交了差。

按李东阳的清单，龙的九子是：囚牛、睚眦（yá zì）、嘲风、蒲牢、狻猊（suān ní）、负屃（xì）、霸下、狴犴（bì àn）和螭吻。

后来李东阳把这件事收录在他著的《怀麓堂集》中，该书在涉及龙的篇目中，把龙生的九个儿子加以丰富和完善，后来成了"龙生九子"的一个依据。龙生的九子，地位虽比正宗的龙要低下，却性格殊异，各有所司，恰到好处地装饰在各个地方。

一、囚牛——蹲在琴头听音律的龙子

囚牛，是龙生九子中的老大，中国古代神话传说中的神兽。明代陈洪谟编著的史料笔记《治世余闻》记载："囚牛，龙种，性好音乐。"囚牛平生爱好音乐，为有鳞角的黄色小龙，龙头蛇身，性情温顺，不嗜杀，不逞狠，耳音奇好，能辨万物声音。囚牛常常蹲在琴头聆听弹拨拉弦之声，因此琴头上便留下了它的形象。一些贵重的胡琴头部至今仍刻有龙头的形象，称为"龙头胡琴"。这位富有音乐天赋的龙子，不仅出现在

胡琴上，在月琴、三弦琴等琴上也有它扬头张口的形象（图4-1）。

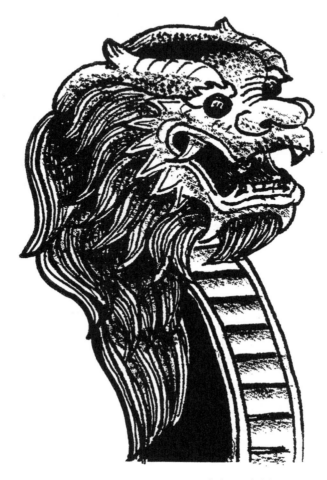

图4-1　囚牛（琴头装饰）

二、睚眦——站在龙吞口的战神

睚眦，龙生的第二子，龙身豺首，性格刚烈，好勇擅斗，嗜杀好胜，是龙子中的战神。

传说睚眦虽为龙种，然而身似豺狼。其父亲对其极为厌恶，欲弃之，幸而母亲哀求，得以苟全性命。睚眦十年成人后，拜别家门，立于天地，浪迹天涯，终成大事。

睚眦发怒时瞪起的凶恶眼神，被古人用来描述"怒目而视"。司马迁著的《史记》中，对"范雎报仇"一段的评价，便是"一饭之德必偿，睚眦之怨必报"，于是，诞生了"睚眦必报"这个成语。要报就不免腥杀，好斗喜杀的睚眦平生总是怒目而视，刀环、剑柄、龙吞口等处便有它的形象，增添了这些武器慑人的力量。睚眦不仅装饰在沙场名将的兵器上，还大量地用在仪仗和宫殿卫士的武器上，显得威严而庄重。睚眦，成了克煞一切邪恶的化身（图4-2、图4-3）。

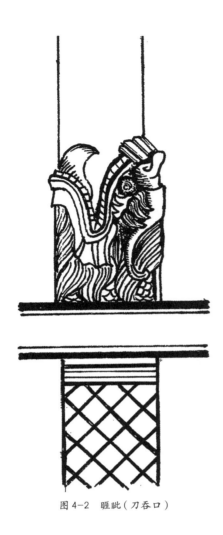

图 4-2 睚眦（刀吞口）

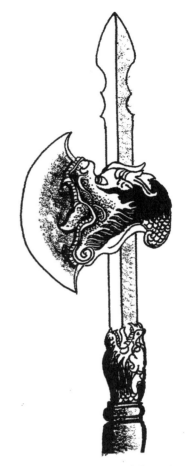

图 4-3 睚眦（斧吞口）

三、嘲风 ——站在殿角的排头兵

嘲风是龙的第三子，形似兽，平生好险又好望，因此常立于戗脊或垂脊上。垂兽和戗兽，在外形和功能上都是相同的，只不过一个驻守在垂脊上，一个驻守在戗脊上。李东阳《怀麓堂集》中记载："龙生九子不成龙，各有所好。嘲风，平生好险，今殿角走兽是其遗像。"

传说嘲风象征吉祥、美观和威严，常用其形象装饰在殿脊台角上。这些走兽的排列呈单行队，挺立在垂脊的前端，领头者是一位骑禽的"仙人"，后面依次为龙、凤、狮子、天马、海马、狻猊、狎鱼、獬豸、斗牛和行什。

在宫殿安置嘲风小兽，有威慑妖魔、清除灾祸、辟邪安宅之意。其中的龙、凤是皇权帝后的象征。

在宫殿安置嘲风，也会使整个宫殿的造型既规格严整又富于变化，充满艺术魅力，

达到庄重与生动的和谐，宏伟与精巧的统一，使高耸的殿堂平添一层壮美而神秘的气氛。这里特撷取嘲风中"龙"的造型，以飨大家（图4-4）。

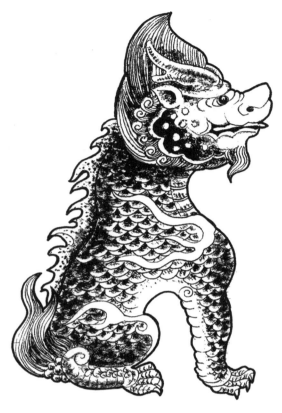

图4-4　嘲　风

四、蒲牢——吼声惊四座的钟钮

蒲牢，龙生九子中排行第四，平生好鸣好吼，形似盘曲的龙，洪钟上的龙形兽钮便是它的形象。蒲牢原来居住在海边，虽为龙子，却一向害怕庞然大物鲸鱼。每当鲸鱼发起攻击，它就吓得战战兢兢并发出大声吼叫，其叫声铿锵洪亮。

蒲牢的有关文字，最早出现在东汉班固《东都赋》："于是发鲸鱼，铿华钟。"三国时期薛综在《西京赋·注》记载得更为详细："海中有大鱼曰鲸，海边又有兽名蒲牢，蒲牢素畏鲸，鲸鱼击蒲牢，辄大鸣。凡钟欲令声大者，故作蒲牢于上，所以撞之为鲸鱼。"人们根据其"性好鸣"的特点，即把蒲牢铸为洪钟的钟钮，助其鸣声远扬，而把敲钟的木杵制作成鲸鱼形状，敲钟时，让鲸鱼一下又一下撞击蒲牢，使之吓得乱叫，以令铜钟声响入云霄，且传声独远。

唐代诗人皮日休的《寺钟暝》有"重击蒲牢唅山日，冥冥烟树睹栖禽"的诗句。如今，很多古钟上都有蒲牢的身影（图4-5、图4-6）。

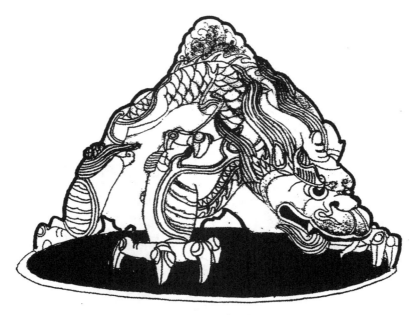

图4-5 蒲 牢

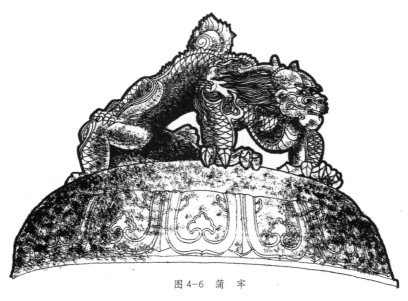

图4-6 蒲 牢

五、狻猊——蹲在门狮、香炉脚部的装饰

狻猊，又名金猊、灵猊，形似狮子，是一种相貌轩昂的神兽，为龙生的第五子。古书记载，狻猊是能食虎豹的猛兽，亦是百兽之王。两晋时期著名学者郭璞称："狻猊，狮子。亦食虎豹。"东汉时期，西域进贡狮子后，狻猊便成了狮子的古称，除了"龙生九子"名目中说它属于龙族之外，其他地方皆指狮子。

狻猊平生喜静好坐，又喜欢烟火，常被用来装饰香炉的脚部。文殊菩萨见它有耐

心，便将它收下作为坐骑了。因此，狻猊常被装饰在文殊菩萨像前，以示时刻听候召唤。如今，在文殊菩萨的道场五台山，还留着古人供奉狻猊的庙宇，因狻猊是龙的第五子，这座庙又名"五爷庙"。当然，关于五爷庙，还有各种版本的传说。

经过我国民间艺人的创造，狻猊的造型显示出中华民族的传统气派，庄严峥嵘。明清时期，守门石狮或铜狮颈下项圈中间的龙形装饰物便是狻猊的形象，它使守卫大门的中国传统门狮更为威武（图4-7、图4-8）。

图4-7　狻猊（门狮项圈中间装饰）　　　　　图4-8　狻猊（香炉脚部装饰）

六、负屃——爱好风雅的文龙

负屃，身似龙，头似狮，平生好文，排行老六，是龙子中一位风雅的文龙。负屃常被作为石碑上端与两侧的装饰。

中国碑碣历史久远且内容丰富，它们有的造型古朴，碑体细滑、明亮，光可鉴人；有的刻制精致，字字有姿，笔笔生动；也有的是名家诗文石刻，脍炙人口，千古称绝。而负屃十分爱好这种闪耀着艺术光彩的碑文，它甘愿化作图案文龙去衬托这些传世的文学珍品，把碑座装饰得更为典雅秀美。负屃互相盘绕着，看上去似在慢慢蠕动，与底座的霸下互相配合，相得益彰（图4-9）。

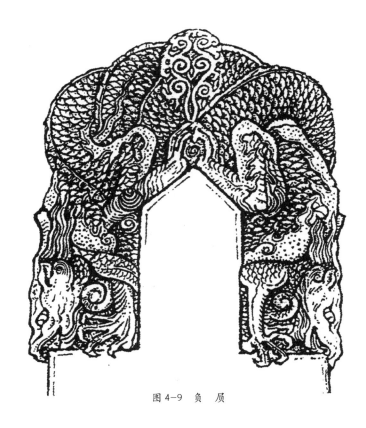

图4-9 负屃

七、霸下——力拔山兮驮功德的龟趺

霸下，又名赑屃（bì xì），形似龟，故又称石龟。霸下平生好负重，力大无穷，排行老七，碑座下的龟趺便是其形象。

霸下的由来有两种传说。传说一是：霸下在上古时代常驮着三山五岳，在江河湖海里兴风作浪。后来大禹治水时收服了它，它服从大禹的指挥，推山挖沟，疏通河道，为治水作出了贡献。洪水被治服了，但大禹担心霸下又到处撒野，便搬来特大石碑，上面刻录着霸下治水的功绩，叫霸下驮着。沉重的石碑压得霸下不能随便行走，所以它总是吃力地向前昂着头，四只脚拼命地撑着，挣扎着向前，但总是移不开步。传说二是：龙子们曾下凡助朱元璋打下大明江山，可当它们要回天庭复命时，朱元璋的四子朱棣，也就是后来的明成祖不想放它们走，便对霸下说："你若能驮动太祖皇帝的功德碑，我便让你回去。"霸下不知是计，便答应下来。哪知驮上后再也无力动弹，因为功德是无量的，霸下虽驮得起，但却迈不开步。从此霸下被压在功德碑之下。

霸下和龟十分相似，故霸下又称"石龟"，但细看，两者却有差异，霸下有一排牙齿，而龟类却没有，霸下和龟类的甲片数目和形状也不同。

霸下有着长寿吉祥的寓意，我国一些显赫石碑的基座都是由霸下驮着。霸下的形象在古迹胜地中经常可以看到（图4-10）。

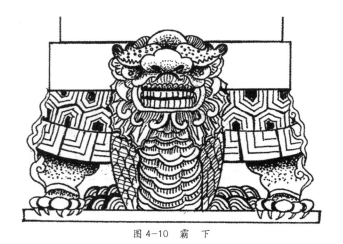

图4-10　霸　下

八、狴犴——震慑罪犯的克星

狴犴，又名宪章，形似虎，浑身带刺，集勇猛、忠诚、正义于一身，排行老八。狴犴的来历颇有传奇色彩：相传舜帝命大禹治水，大禹进入巴蜀大地时，当地的生灵习惯于沼泽潮湿的自然环境，竭力反对大禹率领的治水大军用疏导的方法治理洪泽，它们公推蜈蚣为大元帅，向治水大军展开了激烈的反抗，所到之处，毒汁如火焰般喷射，大地变成焦土，治水大军损失惨重。舜帝闻讯后，即命会稽人陶皋带领狴犴大军前去救援。狴犴能分泌一种神奇的龙涎，专门消除毒虫恶豸。蜈蚣带领的造反大军被狴犴的龙涎弄得丢盔弃甲，全军覆灭，使大禹治水顺利进行。为此，狴犴立了大功，后人尊它为辟邪、祛病、镇宅、保平安的神兽。

狴犴不仅能吞食毒虫恶豸，而且平生好讼，又有威力。古时牢狱的大门上，都刻有狴犴头像。由于狴犴形似虎，因此监狱也被民间俗称为"虎头牢"。狴犴还能明辨是非，秉公而断，再加上它的形象威风凛凛，因此还趴伏在官衙的大堂两侧，对作奸犯科之人极有震慑力。衙门长官坐堂时，行政长官衔牌和肃静回避牌的上端便有它的形象，它虎视眈眈，环视察看，维护着公堂的肃穆正气（图4-11、图4-12）。

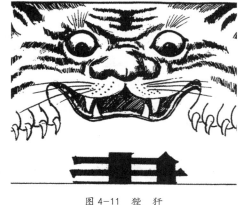

图4-11　狴　犴

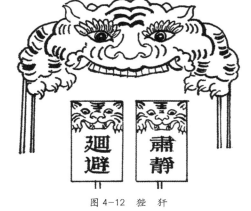

图4-12　狴　犴

九、螭吻——高耸殿脊的避火神

螭吻，又名正吻、鸱（chī）吻，亦称大吻、龙吻，形似龙首，为龙形的吞脊兽，排行老九，宫殿正脊两端的卷尾龙头便是其形象。螭吻口阔嗓粗，平生好吞，有镇火消灾的寓意，同时又可以严密封固瓦面与正脊的交汇处，有防止雨水渗入的实际功用。

汉代以前，重要建筑的正脊上常用凤凰来装饰，后来逐渐改用鸱尾，进而变成鸱吻和螭吻。鸱尾最早出现在汉武帝修建的柏梁殿上。当时，有大臣建议：大海中有一种鱼，尾部好像鸱，也就是猫头鹰，它能喷浪降雨，不妨将其形象塑于殿上，以保佑大殿免生火灾，武帝应允。等到大殿建成之时，群臣争相请汉武帝为其赐名，汉武帝便以它长得像鸱的尾巴给起名"鸱尾"，后来渐渐演化成了谐音的"螭吻"。还有一种说法：南北朝时，印度的摩竭鱼随佛教传入中国，摩竭鱼在佛经上是雨神的座物，能灭火，装饰在屋脊两头可以灭火消灾，后来便演变成中国式的螭吻。螭吻属水性，用它作正脊的装饰，一为镇邪，二为避火。

现在我们看到螭吻的背上插一剑柄，这里寄寓着一个发人深思的传说。螭吻据传是海龙王的小儿子，能兴云唤雨，扑灭火灾。龙王死后，他与哥哥争夺王位，最后商定，谁能吞下一条屋脊，谁就继承王位。螭吻口大如斗，他首先张口吞脊，哥哥自知不如，又恐王位有失，便拔剑朝螭吻的脖颈上刺去，将他钉死在屋脊的一端。因此，我们现在看到的螭吻张着大嘴在吞脊，其背上还留着剑柄（图4-13）。

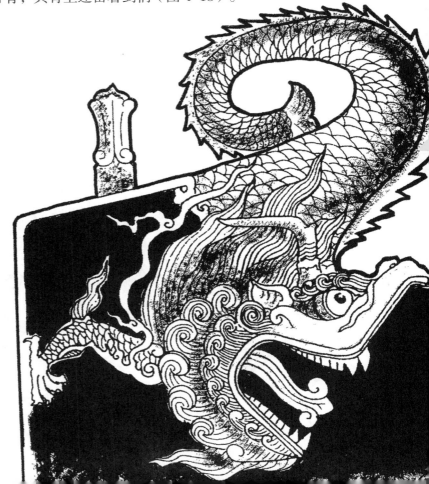

图4-13 螭吻（北京法源寺·明）

第二节 "龙生九子"之二

"龙生九子"，并非只有九子。明代一些学人笔记，除李东阳的《怀麓堂集》外，陆容的《菽园杂记》、杨慎的《升庵集》、李诩的《戒庵老人漫笔》、徐应秋的《玉芝堂谈芸》等，对诸位龙子的情况均有记载，但不统一。综上所述，除以上的论述外，与龙属同种的还有螭虎、椒图、蚣蝮、饕餮、朝天犼、貔狖、鳌鱼、龙龟和龙马等。

一、螭虎——器皿上的威仪装饰

螭虎，是螭与虎相结合的神兽，属蛟龙类。《说文解字·虫部》有释："螭，若龙而黄，北方谓之地蝼。"其躯体比较壮实，有的作双尾状。色黄、无角，有龙的矫健、虎的威猛。

据《史记》记载，汉高祖刘邦入关后，得秦始皇的蓝田玉玺，玺上的钮就是螭虎形，后成为汉朝的传国玉玺。汉人崇尚螭虎，班固的《封燕然山铭》中有"鹰扬之校，螭虎之士"的句子。由此可知螭虎在中华民族传统文化中的地位，它代表的是神武、力量与威力、权势的王者风范。

螭虎最早见于商周青铜器上，是和龙纹非常接近的一种题材，故又有"螭虎龙"之称。若就细部而言，螭虎的头和爪已不大像龙，而吸取了走兽的形象，身躯不刻鳞甲，体态有肥有瘦，相差悬殊。图案设计中，比龙纹有更大的自由，成为最常见的花纹题材。

受复古风气的影响，螭虎是战国之后在青铜器、玉器中常见的纹饰，以后历代反复运用。宋代瓷器大量出现螭纹装饰，明清瓷器上的螭纹有蟠螭、团螭、双螭等多种形态，表现手法多为绘画形式。螭虎在纹饰上差异较大，其中的一些装饰性螭虎纹，盘缠卷曲，抽象变形，颇有神气（图4-14）。

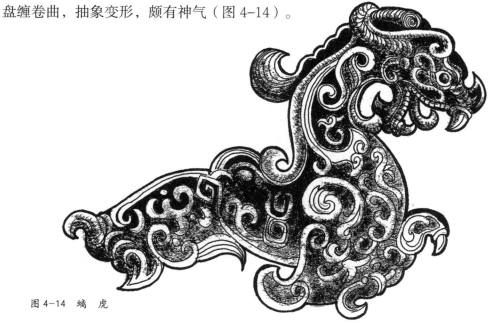

图4-14 螭 虎

二、椒图——善于把守门户的铺首衔环

椒图，又作辅首，形似螺蚌，头上有两只短角，是古代传说中"龙生九子"中的第二子，也有人说是第九子。明代学者陆容在《菽园杂记》卷二记载："椒图，其形似螺蛳，性好闭口，故立于门上。"椒图遇到外物侵犯，总是将蚌壳口紧合，最反感别人进入它的巢穴，故人们取其可以紧闭之意，将其装饰于门上的衔环，以求安全。另外，因椒图面目狰狞，又性好僻静，警觉性极高，忠于职守，故常被作为大门上的铁环兽或装饰在挡门石鼓上，让其守护家园的安宁。

关于椒图最早的记录出现在汉代，兴盛于明清。椒图在明清以前叫"铺首衔环"，是安装在大门上衔门环的一种底座，它是中国传统的大门装饰，又称门辅。椒图的龙嘴里往往含一个活动的圆形门环，以作敲门之用。后来，椒图演变为一种装饰性的门环，象征着雄伟和威仪（图4-15、图4-16）。

除了殿门，在故宫门海（殿前防火的储水缸）上，也能看到兽首衔环。目前，遍布故宫的水缸有三百余尊，大多为铜铸或铁铸。因水缸有祈福祛灾的吉祥寓意，故称门海、福海、吉祥缸。

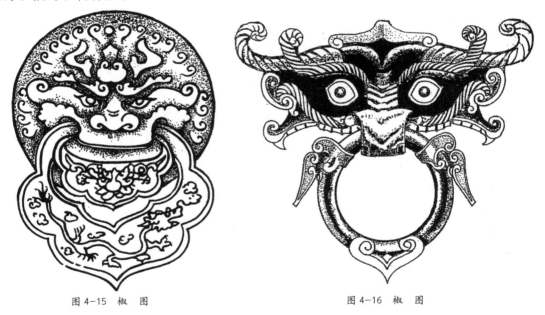

图4-15 椒 图　　　　　　　　　　　　图4-16 椒 图

三、蚣蝮——防止雨水侵袭的螭首

蚣蝮，又名避水兽、吸水兽、螭首，龙首狮相，头顶一对犄角，身体、四肢、尾巴均有龙鳞，为龙的第三子。蚣蝮性善好水，由于嘴大，肚子里能容纳非常多的水，故在修桥时，多嵌刻在桥洞券面之上，头下尾上，寓意四方平安。而且蚣蝮能吞江吐雨，排去雨水，所以又用于建筑物的排水口，称为"螭首散水"。在故宫、天坛等我国古代经典的建筑群里，便可以看到蚣蝮的身影。

民间还有一则传说，蚣蝮的祖先就是霸下，前文讲到治水有功的霸下驮着大石碑寸步难移。传说后来霸下获得了自由，脱离了石碑。人们按其模样雕成石像放在河边的石礅上，以期镇住河水，防止洪水侵袭。因此，桥墩上的蚣蝮便是霸下形象的重生（图4-17、图4-18）。

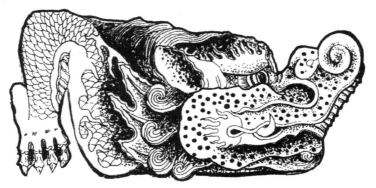

图 4-17　蚣蝮（北京故宫·明）

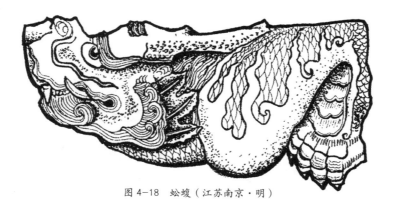

图 4-18　蚣蝮（江苏南京·明）

四、饕餮——狰狞而神秘的青铜器装饰

饕餮，别名老饕、狍鸮，是中国古代神话传说中的一种凶恶贪食的野兽。饕餮的来历众说纷纭，有说是炎帝苗裔缙云氏的儿子，又说是上古时代九黎部落联盟领袖蚩尤的化身，也有人说是龙的儿子，总之，它是一种想象中的神秘怪兽。

饕餮形象较为怪诞，据《山海经》记载：其状如羊身人面，其目在腋下，虎齿人爪，其音如婴儿。饕餮一般为正面图像，有首无身，以鼻为中线，两旁置圆睁双目，额上有两个弯曲的角，宛如牛头形象，狰狞恐怖，凶猛庄严，带有一种神秘感。饕餮十分贪吃，见到什么就吃什么，由于吃得太多，最后被撑死，后来用"饕餮"形容贪婪之人。

饕餮并非一开始就是贪婪的象征，也曾经作为威慑九州的神兽而被铭刻在大量青铜器皿之上，结构严谨，制作精巧，神秘威严，叫作饕餮纹。《吕氏春秋·先识览》有云："周鼎著饕餮，有首无身。"殷周时代鼎彝（yí）上常刻的就是饕餮，这种怪异的饕餮图像往往装饰在青铜工艺礼器的主体面，它是商代奴隶主阶级显示自己权力、意

志和尊严的象征。那沉着、稳定的造型，那雄健、粗犷而又朴拙的线条和雕刻，生动地表现了它所要反映的那个时代的风貌和内容，代表了青铜器装饰图案的最高水平，具有一种狞厉的美（图 4-19）。

图 4-19 饕餮（青铜器·商）

五、朝天犼（吼）——吉祥如意的柱头蹲伏神兽

犼（hǒu），明代陈继儒所撰《偃曝谈余》中认为"犼"就是"吼"，故俗称朝天吼、望天吼、蹬龙，是一种勇猛的神兽。

犼，传说是龙王的儿子，有守望的习惯，常立于华表和房顶。犼的形象有三种说法。第一种说它形如兔，两耳尖长，仅长尺余，狮也怕它，着体即腐。第二种说它形如马，长一至二丈，身上有麟片，浑身有火光缠绕，会飞，食龙的脑，极其凶猛。第三种说法则十分具体，朝天犼的相貌有十大独特之处：角似鹿，头似驼，耳似猫，眼似虾，嘴似驴，发似狮，颈似蛇，腹似蜃，鳞似鲤，前爪似鹰后爪似虎。

《述异记》记载："东海有兽名犼，能食龙脑，腾空上下，鸷猛异常。每与龙斗，口中喷火数丈，龙辄不胜。"古籍《集韵》对犼又有另外一种解释，说它是北方的神兽，形如犬，食人。我国古代的四大菩萨各有自己的乘骑，文殊骑狮，普贤乘象，观音骑犼，地藏则坐谛听。

《偃曝谈余》中称犼为"狮子王"。据说古时西番进贡狮子，番人往往带有两只称为"犼"的小兽，每当狮子发威时，番人便牵犼来到关着狮子的木笼前，狮子一见到犼，便收敛不动，可见犼比狮子更为厉害。

明朝杨慎所著的《升庵集》记载，朝天犼就是喜欢吼叫的"蒲牢"的另一种别称，它对着天空吼叫，其实是起到上传天意、下达民情的作用。

北京天安门前面华表柱头蹲伏的朝天犼，是人们公认的犼的造型，体躯似狮，头部如龙，身上有鳞。这两只朝天犼面南而蹲，称为"望君归"。据说它们专门注视着外巡的皇帝，如果皇帝久游不归，它们就会呼唤皇帝回到京城料理朝事。在天安门城楼后面也有一对朝天犼，面北而蹲，称为"望君出"，专门监视皇帝在宫中的行为，如果皇帝深恋宫中的美女，贪图享乐，不顾百姓生计，它们便会催请皇帝出宫，深入民间，体察民情。

朝天犼和龙一样，虽然都活在传说里，但通过美好的想象，传达了一种心愿：朝天吼叫，吼的其实是吉祥如意，叫的其实是平安喜乐（图4-20）。

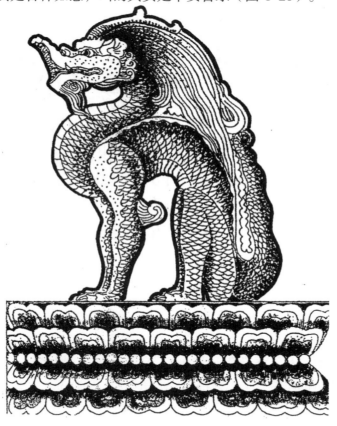

图4-20　朝天犼（北京天安门华表柱头）

六、貔貅——广招并守护财物的神兽

貔貅，别称辟邪、天禄、百解，俗称貔大虎，是中国古书记载和民间神话传说的一种凶猛的瑞兽，与龙、凤、龟、麒麟并称为五大瑞兽。

《史记·五帝本纪》记载：貔貅形状如虎如豹如熊，其首尾似龙状，毛色灰白，其肩长有一对羽翼却不可展，头部生角并后仰。貔貅勇猛威武，喜吸食魔怪的精血，

因此，又把威猛的军士比喻为貔貅。传说貔貅有两种，一种是单角，一种是双角，单角貔貅为雄，称为"貔"；双角貔貅为雌，称为"貅"。雄性貔貅能广为招财，而雌性貔貅能守住财物，故人们称其为"财神瑞兽"。

貔貅曾为古代两种氏族的图腾。传说帮助炎黄二帝作战有功，被赐封为"天禄兽"，即天赐福禄之意。它专为帝王守护财宝，也是皇室象征，汉武帝将其封为"帝宝"。

貔貅形象的艺术作品可追溯到汉代，多为带翼的四足兽。貔貅有嘴无肛，能吞万物而不泄，纳食四方只进不出，可招财聚宝。由于貔貅护主心特别强，更有镇宅避邪之用。因此，深受人们喜欢，特别是做生意的商人，往往将貔貅制品带在身边或置放在经商之地，保佑自己发财致富。

貔貅是神话传说之产物，其造型经历了漫长的历史更替，在数千年的风雨历程中，凝聚着中华民族的智慧，具有丰厚的民族文化积淀，集众多审美需求于一体，形式日臻完善，成为中国民间传统文化典型的造型符号。图 4-21 为陕西省周至县财神庙前的貔貅，形状如虎如狮，头部昂起，嘴巴微开，头生独角并后仰，肩披羽翼，正虎视眈眈地射向远方，雄健而豪迈。

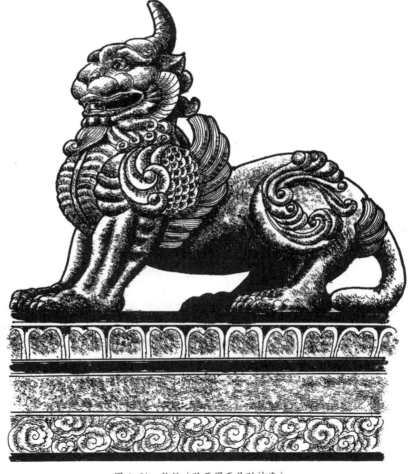

图 4-21　貔貅（陕西周至县财神庙）

七、鳌鱼——翻身便会使大地颤动

鳌鱼，外形为龙头鱼身或龙头鳌身。相传在远古时代，金色、银色的鲤鱼想跳过龙门，飞入云端，升天化龙，但是它们偷吞了海里的龙珠，只能变成龙头鱼身的鳌鱼。雄性鳌鱼的外形为金鳞葫芦尾，雌性鳌鱼的外形为银鳞芙蓉尾，终日遨游大海嬉戏。又据神话传说，渤海之东的大洋里有五座神山浮于水中，无法稳定，居住神山的仙圣深为忧虑。玉皇大帝知道后，即命五只巨型鳌鱼用头顶山，使神山稳固。

中国古神话里对鳌鱼记载比较多。《淮南子·览冥训》中有"女娲炼五色石以补苍天，断鳌足以立四极"之说。也就是说，共工氏头撞不周山后，一根天柱断了，另外三根也已毁坏，女娲担心天要坍下来，赶紧抓住了一条很大的鳌鱼，砍下它的四条腿，蹾在天的四个角上，化作四条天柱，把天顶着，这就是鳌鱼顶天负地之传说。在山东还有"东海鳌鱼度鳌山"的神话，说鳌鱼尾巴一翘，东海里就会竖起高高的海岛；身子一浮，东海里就会出现一大片陆地；四个爪子一趴，东海里就会掀起万顷波涛；裂开大嘴喝一口水，东海边就落一次大潮，可见这只鳌鱼的巨大。后来，鳌鱼的遗骨化成了鳌山，据说就是今天的崂山。

唐宋时期，翰林学士朝见皇帝时必须立在镌有巨鳌的丹陛石上，人们便把进入翰林学院的官员称为"上鳌头"。在科举考试中得中状元者称为"独占鳌头"。佛教造像中，观音菩萨亦常站立或骑坐在鳌头上（图4-22）。

在科学不发达的过去，人们常常借助于神灵来解释地震。民间普遍流传着这样一种传说：地底下住着一条鳌鱼，时间长了，鳌鱼就想翻一下身，只要鳌鱼一翻身，大地便会颤动起来。

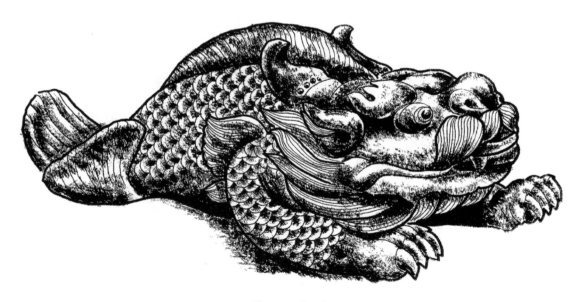

图4-22 鳌 鱼

八、龙龟——旺财化煞的神兽

龙龟，又称金鳌、龙头龟，是把龙与龟的外形与特点融合在一起的神灵之物。龙龟的头尾似龙，身似陆龟，全身金色，亦是神兽"四灵"玄武的分支，其形象为历代艺术家们所青睐。

龙，雄健威仪，是中华民族的象征；龟，高龄长寿，是宇宙天地的象征。龙龟有"神灵大龟"之称，具有长寿吉祥、镇煞迎福的喻意。龙龟既有龙的威武刚强，又有龟的忍辱负重，人们常将其摆放在家中，认为其有安家、镇宅、避邪、保平安的功效。龙龟还有衣锦还乡、荣归故里的寓意（图4-23）。据说把龙龟的头朝向家内，有赐福之意；龟尾、龟背向外，能挡冲煞之气；龙龟还有聚集生气之作用，可旺人丁。

图 4-23 龙龟（衣锦还乡，荣归故里）

龙龟又为成功、富贵、成龙成凤之象征。因"龟"是"归"的谐音，金钱龙龟，意即金钱如意归。因此，经商生意人大都在屋内摆放龙龟，以期达到旺财化煞、延年益寿之功效（图4-24）。

图 4-24 龙龟（旺财化煞，延年益寿）

九、龙马——担起乾坤的精神

龙马，是古代传说中形状像龙的骏马、仁马，是兼具龙和马形态的神兽。龙马也指青色骏马，是吉祥的象征。国学经典《周礼·夏官司马·瘦人》中说："马八尺以上为龙，七尺以上为䠧，六尺以上为马也。"

清代王铎的《龙马记》记载："龙马者，天地之精，其为形也，马身而龙鳞，故谓之龙马。"传说伏羲氏观天下，看到龙马之身，体形像马，却是龙的头、爪，且身上有鳞片，乃祥瑞之兽。李白的《白马篇》中也提到龙马："龙马花雪毛，金鞍五陵豪。"

《易经》中说："乾为龙，坤为马。"乾为龙，是天的象征，代表着君王、父亲、大人、君子，有包容权威之意；坤为马，是地的象征，代表着大臣、母亲、女性，有包容忠贞之意。

按照中国传统说法，"龙"与"马"有着共同的灵魂，龙马也被认为是精神健壮的象征。"龙马精神"是指中华民族自古以来所崇尚的奋斗不止、自强不息的民族精神，是刚健、明亮、热烈、高昂、升腾、饱满、昌盛、发达的代名词。祖先们认为，龙马是黄河的精灵，是炎黄子孙的化身，龙马精神是华夏民族的主体精神。

"龙马精神"最早见于唐代诗人李郢的《上裴晋公》："四朝忧国鬓如丝，龙马精神海鹤姿。"这里是称颂四朝元老裴度尽管一大把年纪，精神仍然很好，气度也很不凡。

图 4-25 为著名雕塑家韩美林为中央财经大学建校 50 周年创作的青铜雕塑《龙马担乾坤》，又名《吞吐大荒》，体现了中华民族顶天立地的气派。雕塑造型由龙马和象征乾坤的太极球组成，通高 9 米。

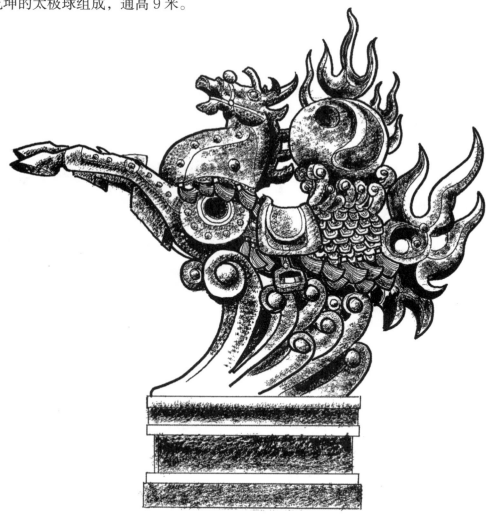

图 4-25　龙马担乾坤

第五章　麒麟，蹄形的兽身龙

麒麟，又称骐麟，简称麟。古人把麒麟当作仁兽、瑞兽，雄性称麒，雌性称麟，与龙、凤、龟共称为"四灵"。麒麟是中国神兽，亦是龙家族中的一员。

麒麟的演变与龙的演变有着千丝万缕的关联，以至从宋代开始两者逐渐同化，麒麟变成了鹿形的龙，除了蹄子像鹿和躯体比龙短外，其余和龙的形象差不了多少。因此，我们认为宋代以后的麒麟，实际上是一种异化的龙。

龙凤研究专家王大有先生认为麒麟是龙凤家族的扩大化，他在其《龙凤文化源流》一书中说："麒麟虽以鹿为原型，然而实际上是一种变异的龙，只易爪为蹄而已。"

古代传说中常把古华夏部落联盟首领黄帝尊为麒麟，而后来人们把历代帝王比喻为龙，从中我们也可看出麒麟与龙的因果关系，它们同属一宗。

秦汉时期，龙从蛇体逐渐向兽体转化，其主要特点是躯体较短，似虎似马，颈长尾细，龙的颈部、躯干和尾部三部分的区别十分明显。从汉代开始，龙的造型中出现胡子和肘毛。这些兽形的龙和后来的麒麟形态极其相似，根据这种迹象，我们认为，秦汉时期的龙和后来的麒麟是一种复合现象。

汉代以后，麒麟作为一种仁兽虽慢慢从龙的大家族中分化出来，作为帝陵前面的仪兽而逐渐自成一体，成为"四灵"之一。从唐代开始，麒麟又慢慢往龙的形态靠拢。到宋代以后，终于"万变不离其宗"，麒麟又变成了鹿形的龙。

当我们把目光移向宋代李明仲编的《营造法式》，里面编绘的麒麟躯体上已出现了龙鳞，在北京元代广济寺的石刻麒麟，其头部已与龙头别无二致，其背景云纹气浪也与龙的背景一致。当我们把目光移向北京故宫的石刻麒麟，则又给我们一个典型龙的形象，麒麟身上那环环相连的鳞片，四肢的火焰披毛及背部的龙脊，都和龙的形象一致，连明代龙的象征——往前冲的鬣毛，也和麒麟一样。当我们把目光移向明代河南嵩山中岳庙上的砖刻麒麟，则发现麒麟已替代了龙的位置，正和凤在双双对舞。这种以麒麟替代龙，与凤对舞的形象在明代的石刻和清代的木雕上均能找到依据，这就告诉我们，作为凤的对偶，麒麟和龙是一样的，龙就是麒麟，麒麟就是龙，"龙凤呈祥"与"麟凤呈祥"的寓意相差无几。我们再把目光移向明清时期的麒麟，其造型不但形体和龙相似，而且风格也一致，那行走的矫健步履，那扭动的灵巧身躯，和龙在行进中的神韵也息息相通。

有人说，明清时期的麒麟是龙和鹿的混血儿，笔者认为，这两者的定位应该是龙为主，即麒麟是鹿形的龙，它与龙是同宗的，是龙家族中的一员（图5-1至图5-7）。

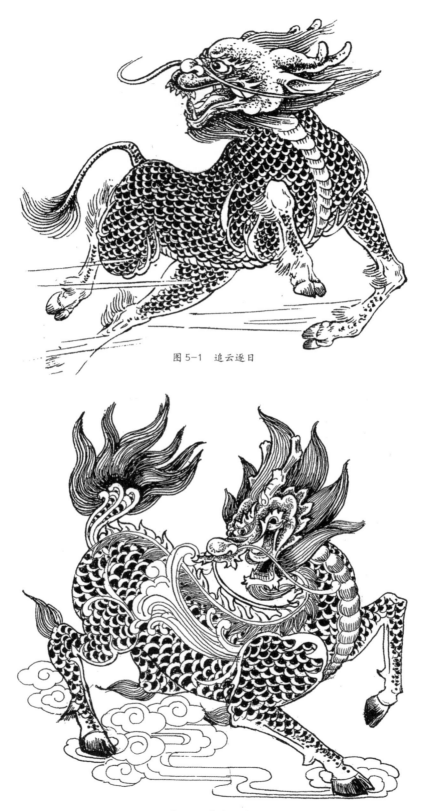

图 5-1　追云逐日

图 5-2　威武而灵动

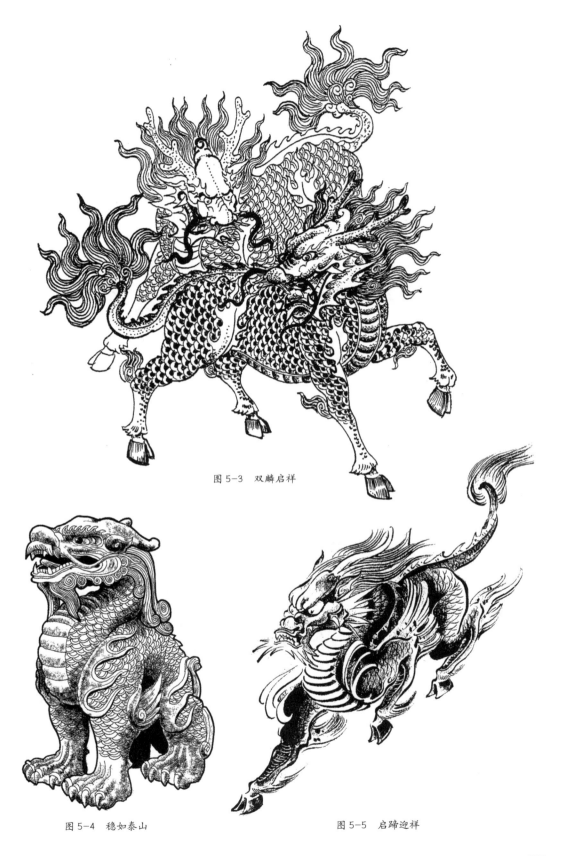

图 5-3 双麟启祥

图 5-4 稳如泰山

图 5-5 启蹄迎祥

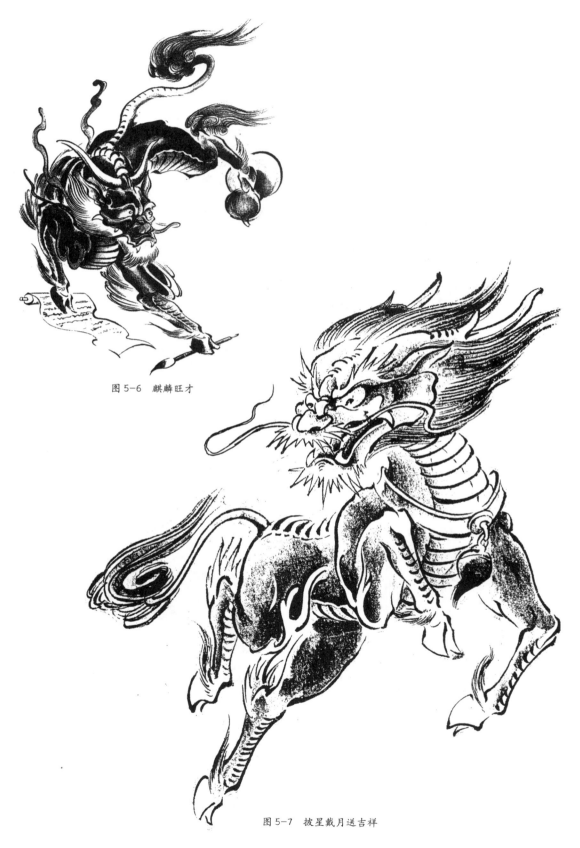

图 5-6　麒麟旺才

图 5-7　披星戴月送吉祥

　　麟吐玉书，是中国传统吉祥图案，由麒麟、玉书、宝珠组合成图。最早是说孔子诞生时，有麒麟降世吐玉书于门前，麟吐玉书就有了杰出之人降生的寓意。后来又统指家里添丁，因此又将麟吐玉书寓意为麒麟送子（图5-8、图5-9）。

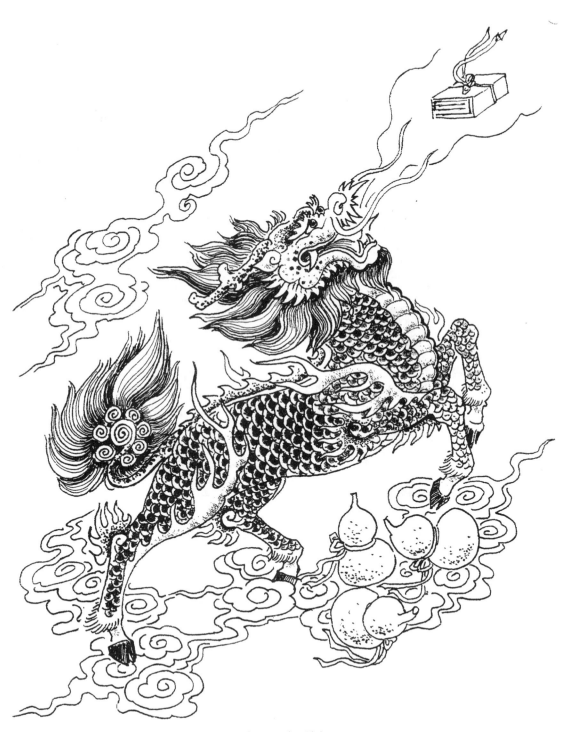

图5-8　麟迎祥瑞

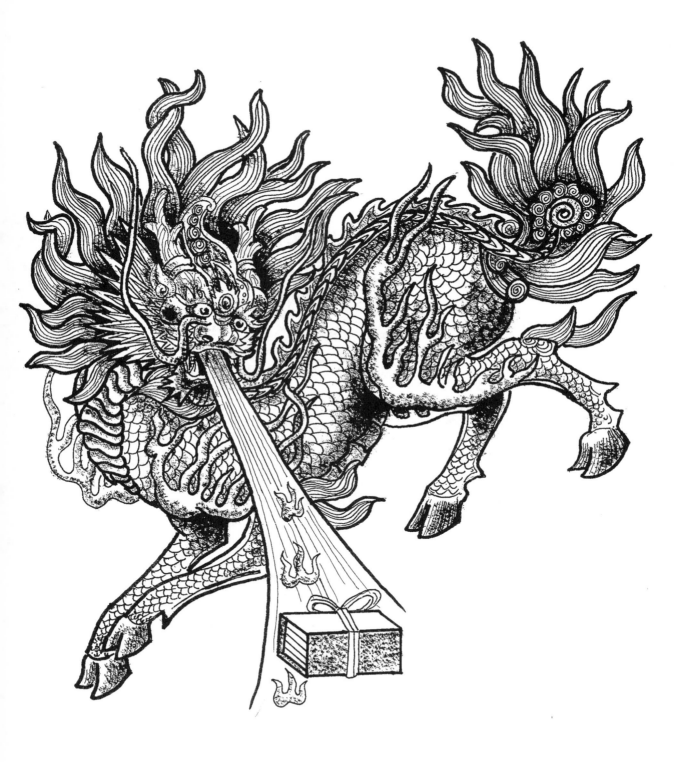

图 5-9 麟吐玉书

麒麟是传说中正气凛然的瑞兽，象征着平安吉祥，特别是铜雕麒麟，更深受我国人民的喜爱，常被置于企业、宗祠等门口。香港黄大仙祠门口有一对守卫的铜雕麒麟，一雄一雌，宏浑壮观。雄麒麟踩绣球，代表掌管乾坤，统领江山；雌麒麟脚抚小麒麟，寓意子孙延绵，母仪天下（图 5-10、图 5-11）。

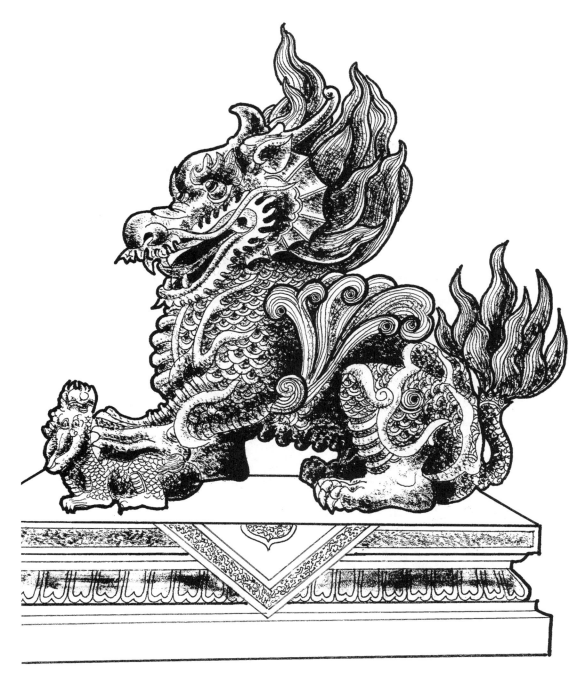

图 5-10　香港黄大仙祠铜麒麟（雌）

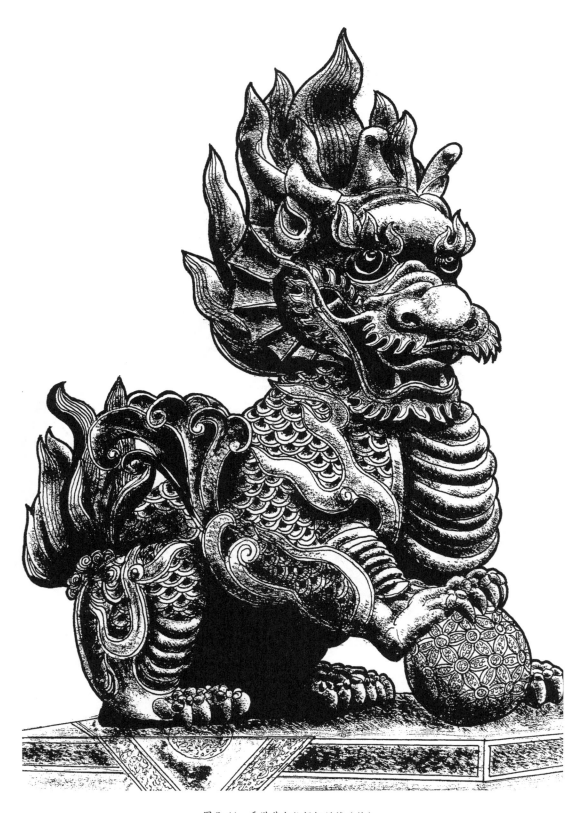

图 5-11 香港黄大仙祠铜麒麟（雄）

第三篇
龙的造型形式

　　在中华民族的历史长河中，龙如神一般的存在，人们将想象的各种高超的本领和优秀的品质都集中到龙的身上。龙能显能隐，能细能巨，能短能长。秋分潜伏深水，春分腾飞苍天，吞云吐雾，呼风唤雨，鸣雷闪电，变化多端，无所不能。龙的神性可以用喜水、好飞、通天、善变、显灵、征瑞来概括。历代的艺术家们展开了丰富的想象翅膀，创造了各种形态的龙，在这一篇里，我们讲述的是龙的造型形式。

第六章　龙的兽形与蛇身

龙的造型归纳起来大致有两大类：一类是蛇身龙，一类是兽形龙。蛇身龙便于表现翱翔、腾跃之态，兽形龙便于表现行走、蹲立之状。

兽形龙与蛇身龙的形成主要在秦汉时期。秦汉两代是封建社会处于上升阶段的时期。秦消灭六国，统一了中国，但由于统治时间短暂，在文化艺术上可以说是完全继承了战国的格调，因此龙凤的造型明显存在战国时期的遗风。汉继秦后，政治制度上是"汉袭秦制"，在文化艺术上仍是战国特别是楚国的风貌，因灭秦的刘邦和项羽及其显要功臣大都来自楚地，因此楚汉文化就有了不解之缘。从这个因缘关系来看，秦汉时期和战国时期的龙凤造型变化差异不会很大。然而，秦汉两代作为封建社会中一个新兴的有朝气的时期，在各方面都富有一种向上的活力。在社会思想方面，儒家和道家的意识交相辉映，十分活跃。但不管是儒家还是道家，都认为龙凤是吉祥的神物，应该抬高到显赫的地位。这时候，作为最高统治者权威象征的青铜礼器已经衰落，许多轻巧和多样化的生活用品逐渐出现，如漆器、铜镜、织锦、陶瓷、玉石雕刻等，其造型、技巧都达到相当的高度。与此相适应的装饰纹样，也慢慢地从古拙抽象、神奇迷离趋向写实而多样。龙凤的纹样随着时代的进展而演变，它逐渐面向社会、面向现实、面向自然，应用范围不断扩大，并往写实方面发展。从规模宏浑壮丽的秦汉石料建筑宫阙、墓室中的砖瓦石刻画像，到日常生活中的器皿装饰，龙凤的形象都得到了大量的多样化表现。龙凤的造型强调和夸张了一种向前和向上的动势，这种风格和秦汉振奋的时代精神是一致的。

从具体的造型来看，秦汉两代的龙纹主要是作为"四灵"的图像出现的，龙纹显得气魄宏大而深沉。

第一节　兽形龙

兽形龙又称兽身龙，它继承了战国后期的走兽形象，龙的躯体较短，似虎似马，颈长尾细。龙的颈部、躯干和尾部的区别十分明显，龙尾和虎尾相似。龙的四足仍保留着走兽的爪形，鹰爪的特点还很模糊，和商周时期的龙爪一样，仍为三爪。从汉代开始，龙出现胡子和肘毛。秦汉时期的兽形龙主要通过石刻和瓦当来表现，尽管粗重

拙笨，没有细节的刻画，然而，就是在这些粗轮廓的整体形象中，表现出一种深沉的气魄、宏大的气势。正是这些气势、动感和力量，构成了秦汉时期石刻龙纹的美学风格。

秦汉瓦当上的龙纹，是走兽形龙纹的代表。它用概括、简练的手法，塑造出活跃生动的龙形象。由于瓦当在屋檐上，不便近距离观赏，因此这些龙纹往往以单相的面貌出现，形体洗练、单纯、古拙，但又显得清雅、淳朴和健美，蕴含着一股气势和力量。

兽形龙的躯干以虎躯为依据加以变形，其颈部似蛇颈或鹤颈，多呈"S"形，尾部作卷曲的虎尾形。下面特撷选几幅兽形龙形象，有历史遗存的，也有依据秦汉时期的造型再创作的，供大家参考和借鉴（图 6-1 至图 6-6）。

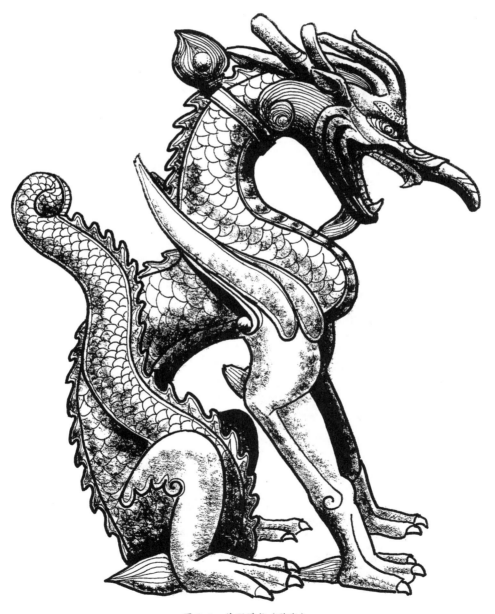

图 6-1 兽形蹲龙（雕塑）

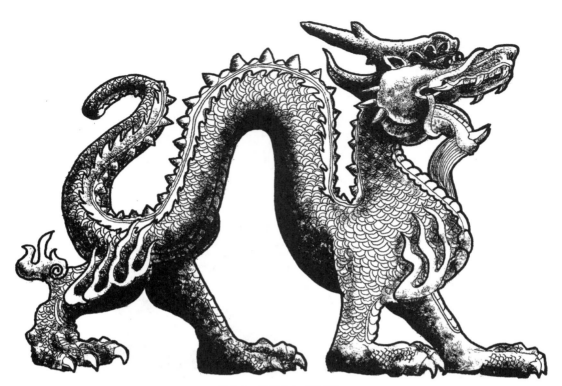

图 6-2　昂然前行（雕塑）

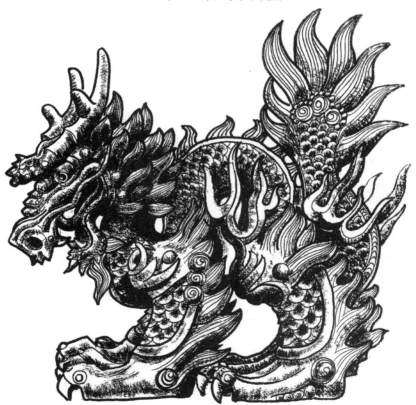

图 6-3　兽身蹲龙（铜雕）

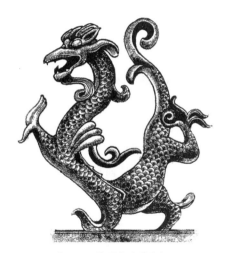

图 6-4 兽形龙（雕塑）

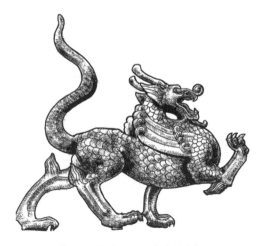

图 6-5 气吞万里如虎（雕塑）

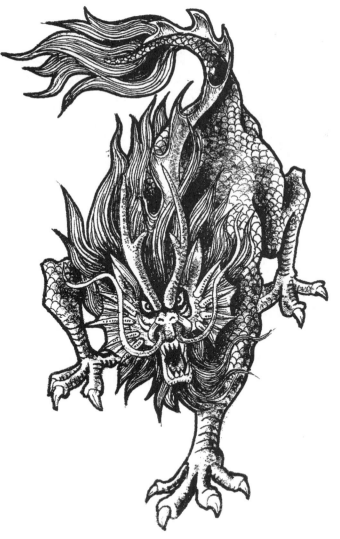

图 6-6 兽形吼龙

第二节　蛇身龙

蛇身龙图像从西汉时期开始被普遍应用。当时的统治者以赤龙之瑞建立政权，因此对龙赋以特殊的政治内涵。蛇身龙的造型为：头大颈细，张口吐舌，巨目利牙，虎爪蛇尾，背上无脊，身披鳞甲，双角较小，背部常带有凤羽。体形呈盘曲波浪状，身旁往往饰有云纹气浪，古朴中蕴含典雅，矫健中带有奇谲，具有庄严威武的神态。这在西汉初期长沙马王堆一号汉墓中的棺木彩绘和盖棺帛画中得到具体的体现。图6-7是长沙马王堆一号墓棺木盖板上一幅彩绘帛画上的应龙。龙为粉褐色，用赭色勾边，身披鳞甲，上有三角弧形斑纹。

图6-7　应龙（彩绘·西汉）

从上面的龙纹中，我们可以看出西汉的龙是用写实的手法造型的，它以蛇形为主体，又归纳了其他动物如虎、鹰等凶禽猛兽的局部形象，既有写实特点，又有浪漫色彩。

秦汉时期兽形龙的雄健力度和古拙气势，是后世龙的形象望尘莫及的。值得一提的是，有些专家学者认为艺术的发展不像自然科学那样循序渐进，而是循环往复的。用现在的艺术手段和建筑材质来表现古代的图案形象，也许能达到更好的效果，希望来一次艺术的复兴运动。在龙的艺术造型创作上，舍弃宋元以来，特别是明清时期错彩镂金的繁复风格，直接和秦汉对接，汲取当时那种奔放豪迈、宏大深沉的原始艺术风格，呼吸一下清新空气，充实一下思想，来改变我们现在龙的造型面貌，我认为是颇有见地的。因为，我们现在在龙的艺术造型上，工细精巧有余，雄浑古雅不足。

蛇身龙是为大家所熟知的中国龙的形象，是美角似麟鹿、迤身似蛇蟒、披鳞似游鱼、健爪似鹰隼的鳞虫之长，能幽能明、能细能巨、能短能长，是春分而登天、秋分能潜渊的神奇动物。

下面撷选的几幅蛇身龙形象是依据秦汉时期的造型再创作的壁画，供大家参考和借鉴（图6-8至图6-12）。

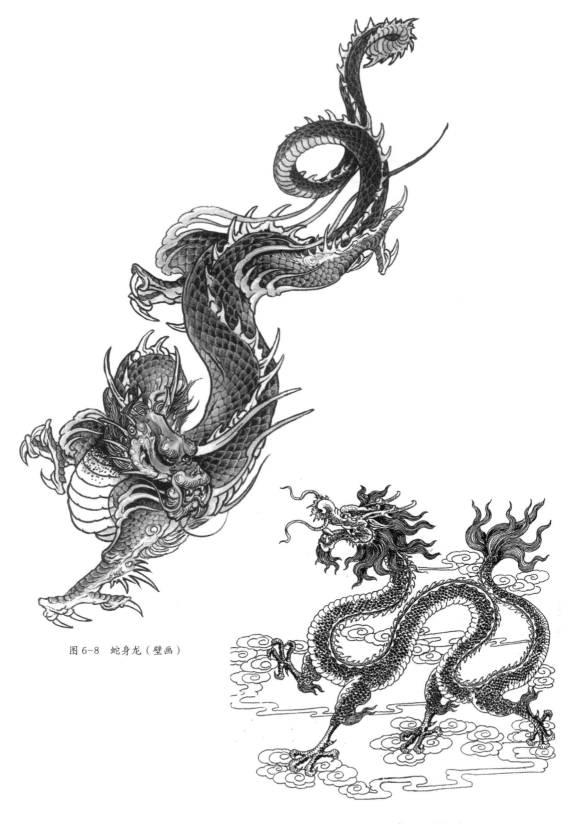

图 6-8 蛇身龙（壁画）

图 6-9 蛇身行龙（壁画）

图 6-10　翻卷蛇身龙（壁画）

图 6-11　翻卷吼龙（壁画）

图 6-12　环剑蛇身螭龙（壁画）

第七章 龙的各部分造型

在古人的心目中，龙是神灵和权威的象征，是中华民族的传统标志。

我们在对龙进行造型时应遵照其自身的特点，选择不同的方法、不同的姿态进行塑造，在继承传统的前提下推陈出新。鉴于目前龙的造型以蛇身为主，故本章的龙艺术造型推出的是蛇身龙。

第一节 龙的"三停"和"九似"

最能影响龙艺术造型的是画家。

北宋初年，画龙名家董羽在《画龙辑要》中指出了画龙的"三停"和"九似"。三停，是指龙可分成三个部分，即"自首至项，自项至腹，自腹至尾"。九似，是指龙的各个部位和自然界中的生物有九个相似之处，即"头似牛，嘴似驴，眼似虾，角似鹿，耳似象，鳞似鱼，须似人，腹似蛇，足似凤"。还要"穷游泳蜿蜒之妙，得回蟠升降之宜"。这为宋代龙的造型定下了基调。

宋代的画龙名家郭若虚指出画龙应该"折出三停"，即从头至胸，从腰至尾，要有转折粗细的变化，要衔接自如。南京云锦老艺人归纳的"龙有三停，脖停，腰停，尾停"的讲法就来自董羽和郭若虚的论述。民间彩画艺人在此基础上又归纳出画龙要"三波九折"的要领，这里的"折"是指画龙除有三个大的起伏外，中间还得有多个转折，只有这样龙的飞腾跃动之势才活灵活现。郭若虚论述的"龙有九似"之说则和董羽的说法有一些差别，郭论述的九似是："角似鹿，头似驼，眼似兔，项似蛇，腹似蜃，鳞似鱼，爪似鹰，掌似虎，耳似牛。"

郭若虚还论述了龙的动态，他说龙的造型要模拟在水中蜿蜒自如、在空中回旋升降的气势，然后在鬣毛和肘毛等处的用笔上依动势下功夫，龙便神态毕现了。南京云锦老艺人们又作了具体化："龙开口，须发齿眉精神有，头大，身肥，尾随意，神龙见首不见尾，火焰珠光衬威严，掌似虎，爪似鹰，腿伸一字方有劲。"点明了对龙的艺术造型不仅要求形似，更应该在神似上下功夫。

龙在各个历史阶段有不同的特征和风采，但以明清时期留存下来的形象最多，我们目前运用得也最广泛。

龙可分成头部、躯干部、四肢和尾部四大部分。下面，我们以明清时期的蛇身龙纹为例，将其四大部分造型特征作一番较为详细的论述（图7-1）。

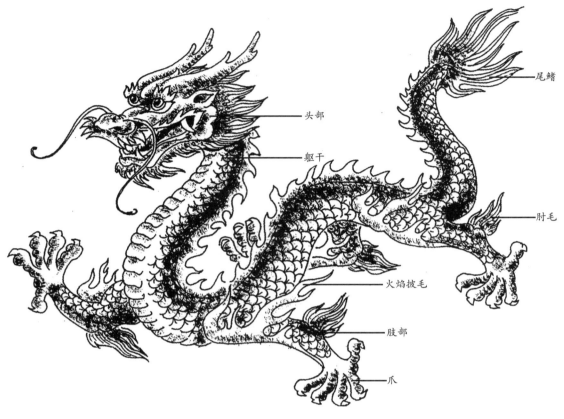

图 7-1　蛇身龙的各部位名称

第二节　龙头的造型

龙的头部，最能体现龙的形象特征，是龙造型的重点。

龙头由角、耳、眉、额、鼻、腮、水须、胡须、触须、发、舌、齿、獠牙、唇等部件组成。而这些部件又是由自然界禽兽中的特殊部件构成的，如鹿的角，牛的耳，狮的鼻，虎的嘴，马的鬣（发）等（见图7-2）。

龙的头部饱满而有变化，两眼炯炯有神，张口龇牙，触须飘动，鬣发奋扬，威风凛凛，神采奕奕。在龙头造型时，先用直线确定龙头的各部位置，如龙的鼻端至龙角的起点（即角根部）大致为龙的脸部，然后定出龙头的动向线，动向线一般从鼻端起始，从龙的两眼、两角中间穿过，鼻端和角根部的中间大致上是龙眼的位置。不过，也有一些龙角是直接从眼眉部的后边生出的。龙的双角、双眼、鼻翼、水须线应互相平行。

自古画龙忌合嘴、闭眼、低头（明代时期有的龙是合嘴的），因此，龙头大都昂起，

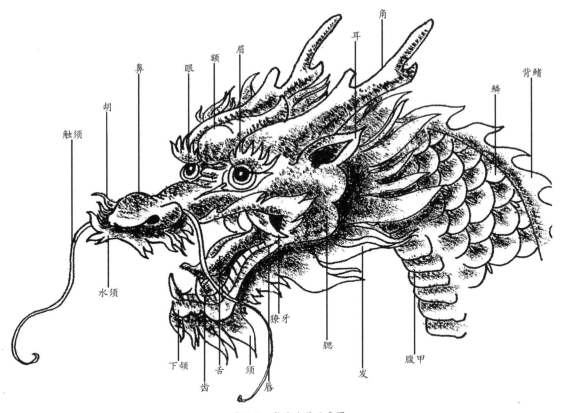

图 7-2　龙头名称示意图

嘴巴张开，作龇齿吐舌状。值得注意的是，不管龙的嘴巴张得有多大，其上下两嘴唇张开的弧度都应在同一圆心上，嘴巴张得越大，其弧度也就越大。

龙的獠牙从嘴的根部生出，一般在两眼的延长线上，嘴角和龙腮大都作圆弧状。耳朵生长在嘴根的后面，呈牛耳的形状，和龙的眉毛并长。水须依附着鼻翼，触须紧贴在鼻翼的后面生出，向前或向后延伸，要流利挺健，一般呈"S"形弯曲。龙眼要突出，犹如金鱼的眼睛，也有画成虎眼的，要强调炯炯有神。鼻翼和狮鼻相似，也有画成牛鼻的。表现眼和鼻时，要注意注视的方向和透视的比例关系。

龙的前额要突出，额头后部是龙角的生出点，龙角以鹿角的形象为依据，角的分叉要交错互生，避免对生，一般分两个叉，一个近顶部，一个近根部。角的顶部防止画成尖形，应该以圆弧形结顶。毛发和须发的生长，分别要顺着龙的腮部和下颌部成束状长出，既要有松软的飘忽感，又要有整齐的流畅感。须发生出的根部稍大，中间更大，稍部逐渐变小，使线条自然成束，切忌僵硬弯曲和杂乱无章，不仅要威猛雄强，还要整齐美观。

掌握了龙头的造型规律后，可以在眉、眼、嘴、鼻和腮部之间进行灵活的调整，以表示龙的喜怒哀乐，给龙增加虎虎生气。还可配合须发的稀疏和脸上皱纹的深浅，表示其老、中、青、少的龙龄。

当两条以上的龙在一起时，龙头的形状应注意有所区别并互为呼应，不要千篇一律而流于呆板，尽量使其有一种生动的情趣。

织锦绣品中的龙头，其造型又有另一番景象，脑门大而开阔，眉毛夸张，触须粗壮，双眼大而有神。并不十分强调透视比例，但讲究线条圆润，转角处用弧线，强调其装饰性。

下面，我们特列出各种龙头的表现图例及造型式样，既有青年龙头，也有壮年、中年、老年龙头，供大家细细鉴赏（图7-3至图7-10）。

图7-3 青年龙头

图 7-4　青年龙头

图 7-5　青年龙头

图 7-6 壮年龙头

图 7-7 中年龙头

图 7-8　中年龙头

图 7-9 中年龙头

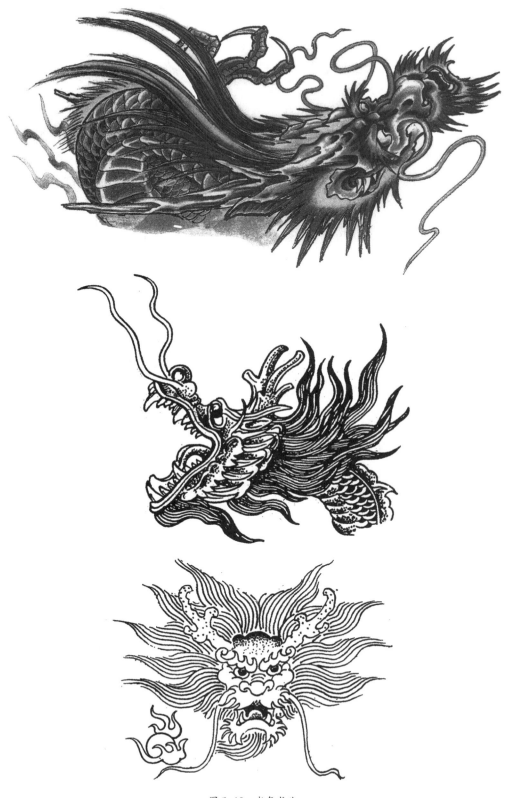

图 7-10 老年龙头

第三节　龙的四肢造型

　　龙的四肢呈对生状，有前肢和后肢各两只，分别在龙身长度的三分之一、三分之二处。四肢的造型应该与龙的动态紧紧配合，以表达整条龙的神韵情感。龙腿应有劲，龙掌宜丰满，作擒攫之势，爪呈鹰爪状，有力而尖锐，给人以勇猛的感觉。

　　龙肢由大腿、小腿、肘、掌和爪组成，为显示龙腿的刚劲有力，大多呈直向伸展，尽量少弯曲。其内部结构我们可参照脊椎动物的四肢生理结构进行设想，即在造型时可假设其内部有骨架结构。肘是大腿和小腿之间的关节所在，肘外部有肘毛陪衬，肘毛的飘动应与整条龙的动态相一致。

　　关于龙的爪子也颇有讲究，元代以前的龙大多是三爪的，也有前两足为三爪、后两足为四爪的。明代流行四爪龙，清代则以五爪龙为多，现代人则大多倾向五爪龙。民间还有"五爪为龙，四爪为蟒"的说法，主要作为帝与臣服装上的纹饰差别。皇帝穿龙袍，其他皇亲贵族和高官穿蟒袍，其整体形状则差别不大。

　　这里我们照五爪龙来说明，五爪的排列可照鹰爪的解剖骨架进行，即都从小腿部的中心呈放射状伸出，前方为四爪，后方为单爪。龙的四肢前伸、后蹬、亮掌时，要注意五爪正面、半侧面、侧面、后侧面、背面的透视变化，其动势要依整条龙的运动规律和曲伸度，密切配合，以加强龙的奔跃之势。这里我们列出龙爪常见的变化图，有后蹬爪、亮掌爪、攥云爪、着地爪、前伸爪、凌云爪等六种，供大家参考。为增添龙的神威感，四条腿上应有火焰披毛的装饰（图 7-11）。

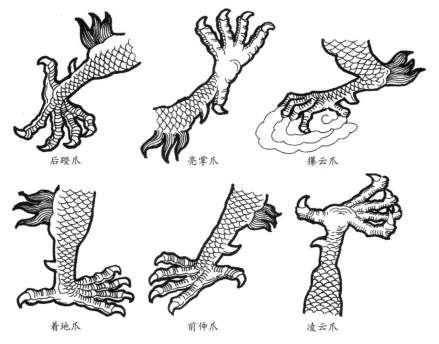

后蹬爪　　　　　亮掌爪　　　　　攥云爪

着地爪　　　　　前伸爪　　　　　凌云爪

图 7-11　各式龙爪造型

第四节　龙的躯干造型

蛇形龙的躯干修长、弯曲，其长度为头部的八倍，与头部、尾部和四肢的衔接协调。躯干的弯曲要流畅自如，表现手法要轻巧沉稳。轻巧，才能使龙腾飞如翔；沉稳，才能使龙有气吞山河之势。民间彩画艺人在将龙的躯干与龙头联结时，又归纳出"嘴忌合、眼忌闭、颈忌胖、身忌短、头忌低"的经验，颇为中肯。

龙的的躯干由背鳍、腹甲（又称肚节）和龙鳞三部分组成。

背鳍又称龙脊，紧紧依附在龙背的脊骨上，呈连续三角锯齿状或水波状的飘带，有的在背鳍每个部位勾双筋线或单筋线。背鳍与龙脊的连接处有时还出现一层龙衣，龙衣呈一条水波状的带子，上面有"爪"字形的装饰。

腹甲在龙的肚下，因此又称"肚节"，由连续性的圆弧线条组成，由于龙的躯干翻转腾跃，变化多端，因此背鳍和腹甲也应随龙身的动势而转折，要时时注意其互相的关联和变化，中间不要中断，并考虑其透视比例关系（图7-12）。

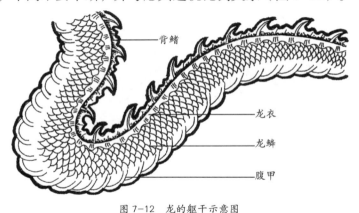

图 7-12　龙的躯干示意图

第五节　龙尾的造型

龙尾，为整条龙的造型起到压阵作用，不可忽视。战国以前的龙尾是逐渐收缩的，秦汉时期的龙尾变得很细，就像一根虎尾，宋代以后才演变成现在的模样，并出现了尾鳍。明清时期龙尾的主要装饰就是尾鳍。

尾鳍的形状丰富多彩，有芒针式、帚尾式、飘带式、条形式、莲花式、火焰式、马尾式、鱼尾式、狮尾式、荆叶式、扇形式等多种。不管何种形状，画时都要注意龙的动态、行动的速度和方向。龙的动势缓慢时，尾鳍呈缓缓飘动状；当龙的动势加大时，尾鳍呈翻卷之状，动势越大，弯曲翻卷也越烈（图7-13）。

龙在姿态不同的造型中，尾鳍都要作出相应的变化，以使龙的动作连贯，并表现出整体气韵。

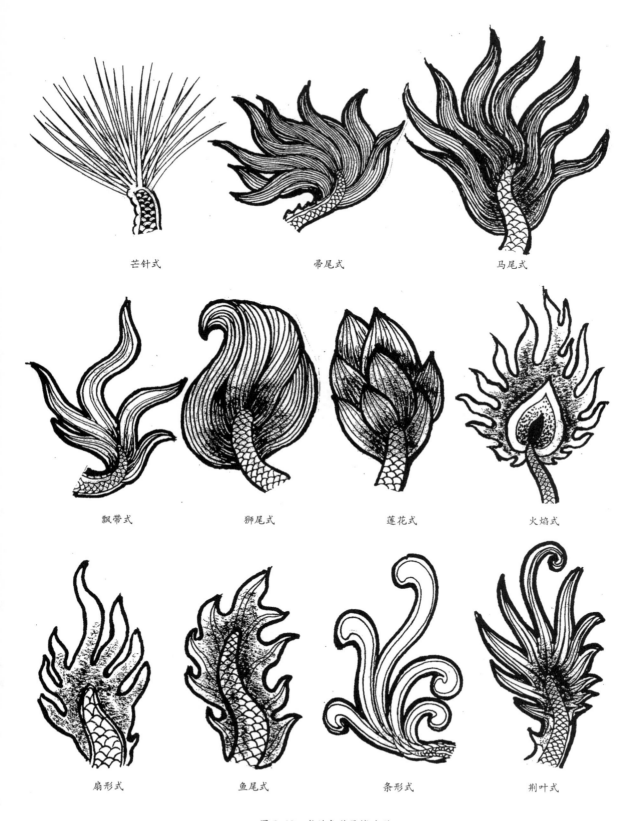

芒针式　　　　　　　帘尾式　　　　　　　马尾式

飘带式　　　　狮尾式　　　　莲花式　　　　火焰式

扇形式　　　　鱼尾式　　　　条形式　　　　荆叶式

图 7-13　龙的各种尾鳍造型

第六节 龙头、龙尾与龙鳞的装饰

龙的躯体有鳞片装饰，一般以鲤鱼鳞片为依据。早期龙躯干上的纹饰有蛇皮形、菱形和长方形，汉代以后逐渐形成鱼鳞形。

龙鳞的描绘，应该随躯体的走向进行调整，以符合透视关系。龙鳞有多种装饰纹样，有的在龙鳞的中间添上双线，有的在双线中间填上黑底，有的还在鳞片的中间添勾上几道筋，俗称"葡萄鳞"，一般常见于石雕和漆雕工艺上（图7-14、图7-15）。

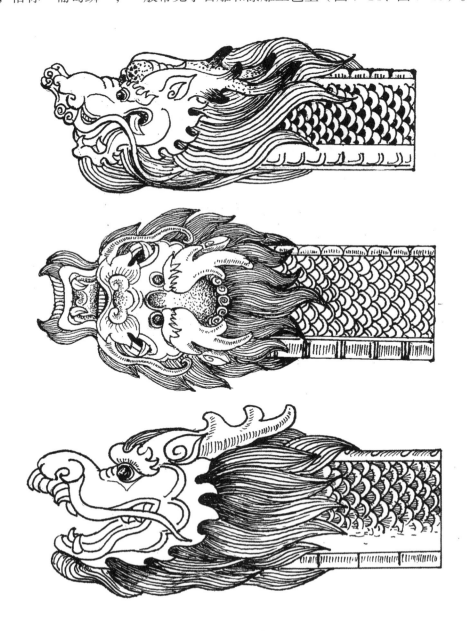

图 7-14 龙头与龙鳞的装饰

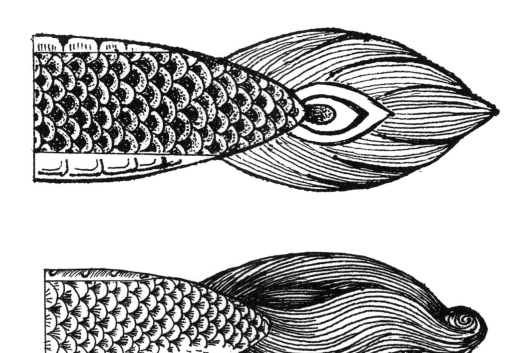

图 7-15　龙尾与龙鳞的装饰

第七节　龙的造型寓意

　　中华民族的传统神灵——龙，经历了由低级到高级，由朴素到华丽，由粗犷到精美，由简到繁的演变过程，形成了现在东方巨龙的形象。

　　龙的造型雄猛威仪，繁缛华美，文学家和艺术家又赋予其以下深刻的寓意：饱满宽阔的前额，表示聪明智慧；长长的鹿角表示社稷和长寿；虎豹形的眼睛象征威严、庄重；牛形的耳朵寓意名列魁首；狮形的鼻梁象征富贵；嘴边的獠牙象征着神圣不可侵犯；锐利的鹰爪表示勇猛、顽强；金鱼的尾巴象征灵活、机动；腿上的火焰披毛表示辟邪驱魔。从而使龙的形象具体、鲜活、完美、丰盈，展现出对幸福、吉祥的祈盼，及奋发向上的面貌，真正成了中国传统民族精神的象征。

第八章 龙的各种造型

龙的形态丰富多变，有的往上飞腾，有的往下俯冲，有的向前奔跑，有的正襟危坐……姿态万千，层出不穷，并由此产生出许多生动活泼的画面，恰到好处地装饰在各类物件和建筑构件上。

在古代，我国上规格的殿堂上，大多装饰有龙的形象。彩画艺人在绘龙的实践中对行龙、坐龙、降龙和升龙总结出"行如弓，坐如升，降如闪电升膪胸"的程式，即行龙和坐龙的动态既要有变化的力度，又要注意平稳。降龙要如闪电一般矫健；升龙要注意胸腹的丰满，以显示其仪表。其他还有"龙不低头，虎不倒尾""颈忌胖，身忌短"等规定。

唐宋以后，龙的标准形象基本上得到定型，其程式化的形式得到了固定，现在大体上可分为坐龙、行龙、升龙、降龙、草龙、拐子龙、团龙等形式。

第一节　坐　龙

坐龙，呈正襟危坐的形式，头部正面朝向，颏下常设一火球，四爪以不同的形态伸向四个方向，龙身向上蜷曲后朝下作弧形弯曲，姿态端正。坐龙一般设立在中心位置，庄重严肃，上下或左右常衬有奔腾的行龙。坐龙是一种尊贵的龙纹样，端正而庄严，一般只用在最显要的位置。根据现有的资料，坐龙雏形的出现不晚于唐代，标准的坐龙出现在唐代之后，而盛行却是在明清两代。坐龙只有在皇宫的正殿与帝王服饰的主要部位才能使用，常见于皇帝衮服的团形装饰，隔扇门的裙板装饰，古建筑和玺彩画的箍头，除此之外，高等级殿堂的藻井、平棊（qí）、井口天花等部位也会饰坐龙图纹，是一种华贵而颇具威严的装饰（图8-1至图8-3）。

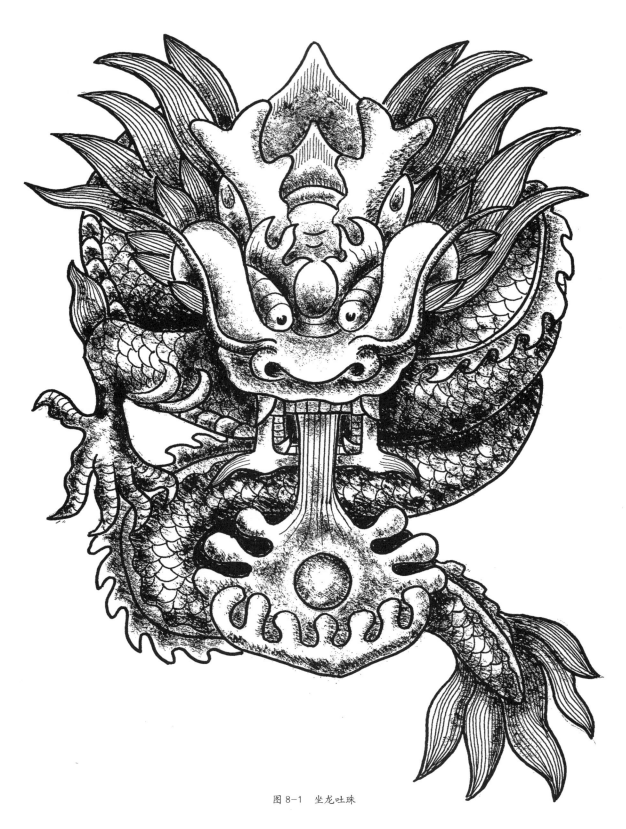

图 8-1 坐龙吐珠

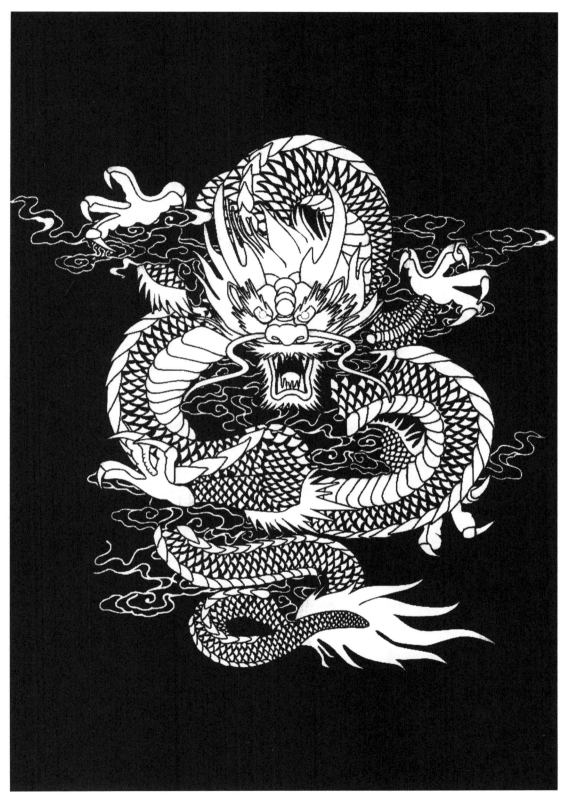

图 8-2　华丽而威严的坐龙

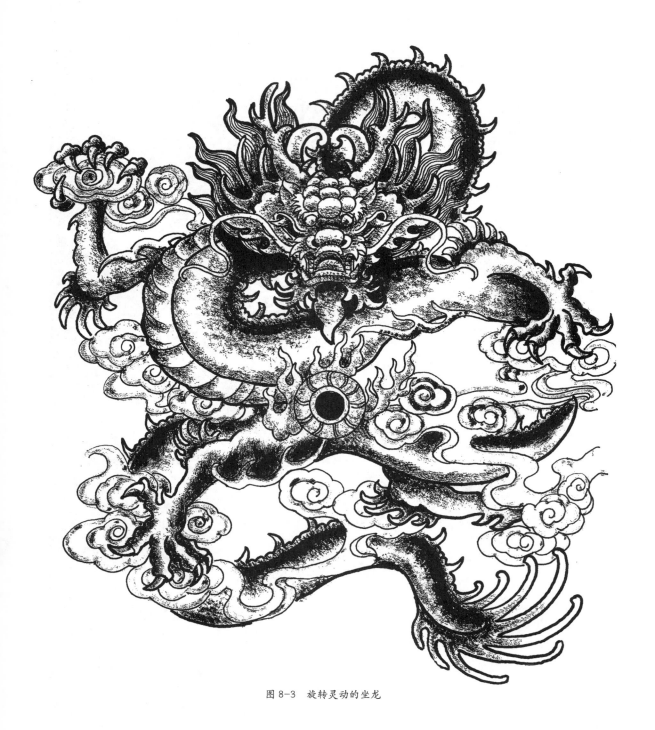

图 8-3　旋转灵动的坐龙

第二节 行 龙

行龙，呈行走状，一般以水平侧面形象展示。行龙一般作双双相对的装饰，构成双龙戏珠的画面，常装饰在殿宇正面的两重枋心及器皿的狭长面上。倘以单相出现时，龙的头部常作回头状，使画面显得生动（图8-4）。

图8-4 行 龙

第三节　升　龙

　　升龙，呈升起的动势，头部在上方。龙头往左上方飞升，称"左侧升龙"；龙头往右上方飞升，称"右侧升龙"。升龙又有缓急之分，升腾较缓者，称"缓升龙"；升腾较急者，称"急升龙"（图8-5）。

图8-5　升　龙

第四节 降 龙

　　降龙，呈下降的动势，头部在下方。龙头往左下方降落，称"左侧降龙"；龙头往右下方降落，称"右侧降龙"。降龙又有缓急之分，下降较缓者，称"缓降龙"；下降较急者，称"急降龙"。

　　降龙与升龙常常结合在一起，构成正方或长方的双龙戏珠画面，生动奔放。有时，头部在下的降龙又作往上的动势，称为"倒挂龙"或"回升龙"；有时，头部在上的升龙又作往下的动势，称为"回降龙"（图8-6）。

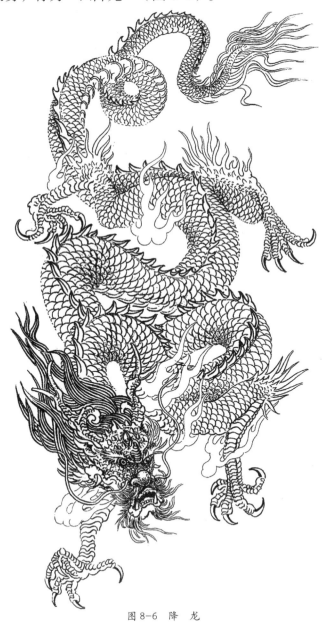

图8-6 降 龙

第五节　团　龙

　　团龙，又称"团龙纹"，是将形体适合为圆形的龙，一般居于装饰物的核心位置，起到统一全局的作用。团龙源于唐代，宋代和明清的服饰及瓷器上普遍运用。团龙适用性强，装饰效果好，又保持了龙的完整性，运用十分广泛。

　　团龙的表现形式多种多样，常见的有坐龙团、升龙团、降龙团等。团龙的圆边还装饰有水波、如意、草龙等图纹，使团龙纹华丽、生动而又丰富。四团龙、八团龙等团花为明清时期的冠服图案，即一件服饰上有四个或八个团龙是地位尊贵的象征。后来发展为十团龙、十二团龙、十六团龙、二十四团龙，数量越来越多，范围也放宽了，织锦、刺绣、陶瓷、建筑、家具等装饰上都有团龙（图8-7至图8-10）。

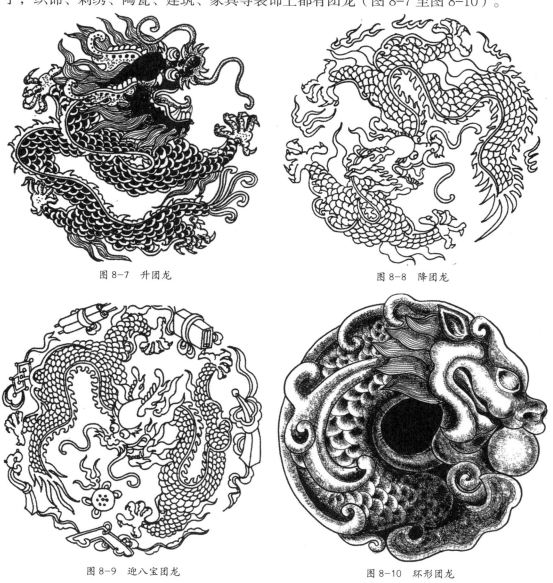

图8-7　升团龙

图8-8　降团龙

图8-9　迎八宝团龙

图8-10　环形团龙

第六节　双龙戏珠

双龙戏珠是两条龙戏耍（或抢夺）一颗火珠的表现形式。火珠，是能聚光引火的通灵宝物，藏在龙额之下。越人谚云："种千亩木奴，不如一龙珠。"木奴即橘树，千亩橘树都换不来一颗龙珠，足见其珍贵。

关于火珠的来源有四种说法，第一种是它起源于天文学中的星球运行图，火珠是由月球演化来的。第二种是将火珠当成"卵珠"，因龙也分雌雄，戏珠的龙一条为雌龙，一条为雄龙，中间的卵珠是它们孕育的龙子。第三种是将火珠作为太阳解释，两条龙共同喜迎旭日东升。第四种说法是将火珠当成佛教中的宝珠，因在佛教中有一种宝珠叫摩尼珠，又称如意珠。

据说双龙戏珠的形象是佛教东传以后才出现的，唐宋以前，虽然也有双龙戏珠的造型，但对称的双龙之间夹持的往往是玉璧或者是钱币的图案。因此，龙戏珠的出现当与佛教有着渊源。

从汉代开始，双龙戏珠便成为一种吉祥喜庆的装饰图纹，多用于建筑彩画和高贵豪华的器皿装饰上。双龙的形制以装饰的面积而定，倘是长条形的，两条龙便对称地设在左右两边，呈行龙姿态；倘是正方形或是圆形的（包括近似于这些形态的块状），两条龙则是上下对角排列，上为降龙，下为升龙。无论是长方形的，还是块状形的，火珠均在中间，显示出活泼生动的气势（图8-11、图8-12）。

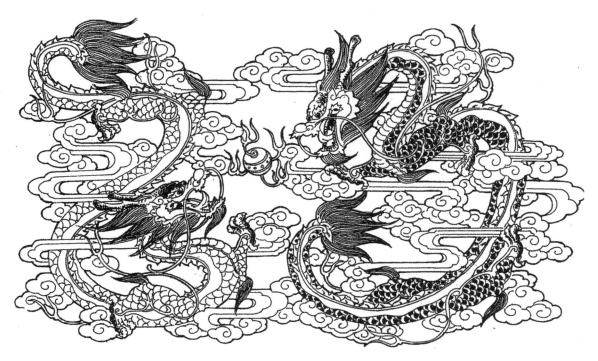

图 8-11　双龙戏珠（现代）

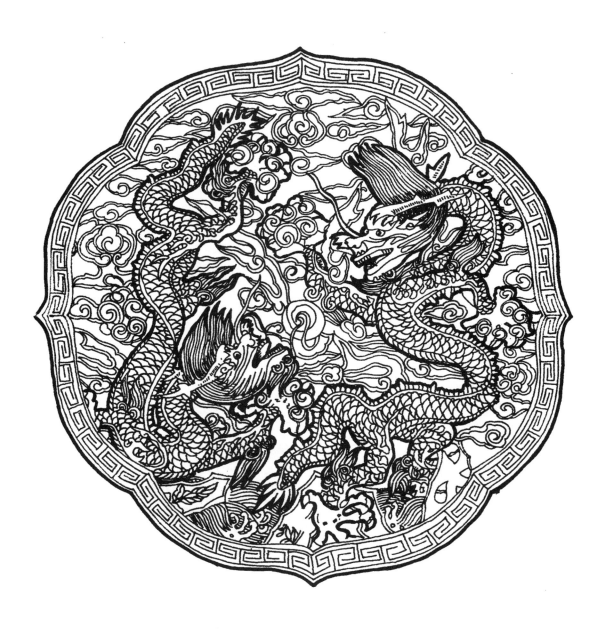

图 8-12　双龙戏珠（石刻·明代）

　　在双龙组合中，还有一种"苍龙教子"的形式，它由大小两条龙组成，融洽共处，大龙对小龙施以谆谆教导，寓意望子成龙、吉祥美好（图8-13）。

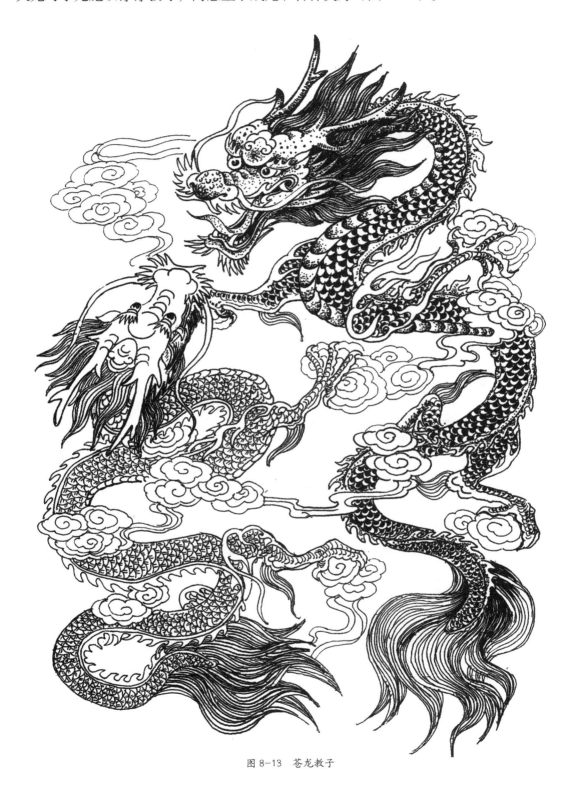

图 8-13　苍龙教子

第七节 群龙组合

　　两条龙以上的组合称为"群龙组合"，常见的有三龙、四龙、五龙、六龙、八龙、九龙、十龙等组合，各组合的寓意不同。

　　三龙：喻三国时期魏、蜀、吴三国，呈"三足鼎立"之势，有稳固之意；四龙：四海升平，天下太平的象征；五龙：为吉祥的组合，因为九是阳数的最高数，五是阳数的居中数，所以九五之数就成了皇权和天子之尊的代表；六龙：中国上古神话传说中太阳女神乘车，驾以六龙前行，有六六顺风、一帆风顺之寓意；八龙：神话中的八匹龙马，传说中的神兽，寓意兴旺发达；九龙：为奇数之极，象征至高无上，同时象征着吉祥如意、幸福美满；十龙：寓意十全十美，圆圆满满（图 8-14、图 8-15）。

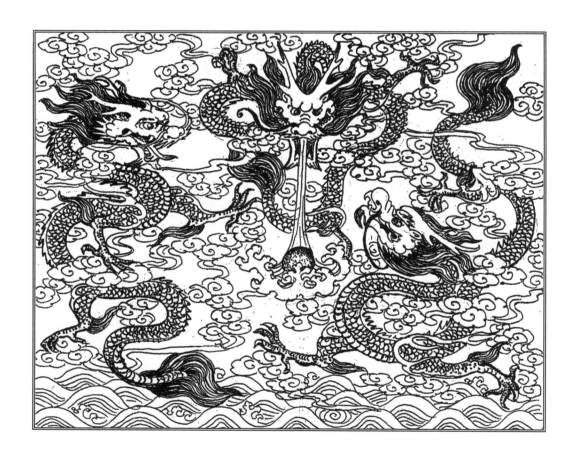

图 8-14　三龙组合

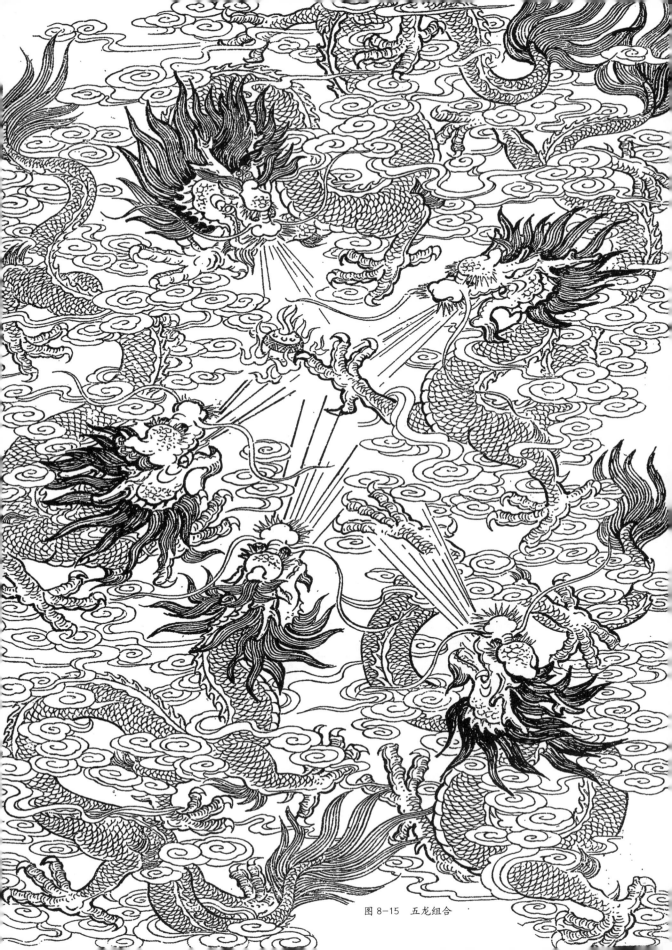

图 8-15　五龙组合

第八节　龙与水、火、云的结合

龙，能上天、下海，也能在陆地上奔跃，还有喷水吐火的奇特功能，故有"神龙"之称。

龙在天空中离不开云，在江海中离不开水，在烈焰中离不开火。水、火、云既变化多端又互相依存。龙是游动之物，水、火、云是飘动之物，它们的媒介是风，俗话说，无风不起浪，无风不见云，无风不成焰，有风就有翻江倒海的水，有风就有千变万化的云，有风才有烈焰滚滚的火。水有水波、水浪、水珠、水花；火有火焰、火海、火环、火苗；云有流云、行云、卷云、朵云。龙在造型时必须与水、火、云的造型互为协调，在安排时要巧妙、活泼，掌握动静搭配和疏密关系，使龙的造型更加祥瑞神威、多姿多彩。每当龙翻卷腾飞之际，那跃动着的躯体和飘逸着的须发，充满着激越的活力和优雅的旋律。更令人称道的是组成神龙躯体的线条，既刚健挺拔，又婀娜柔和，纵横往复，宛转自如，连贯流动，绵延不断。配上飞动的云朵、飞溅的水浪、冉冉的丹阳，形成虚实相映的场景，给人以美好的艺术享受。

我国人民历来把龙作为吉祥之物，认为龙是长生不老的象征，能给天下带来太平，能给江山社稷带来永固。因此，龙往往与大吉大利联系在一起，将龙与水、火、云连在一起，并赋以美好的意愿：黄龙戏水，风调雨顺；云龙迎日，多福益寿；火龙喷火，百业兴旺；双龙戏珠，五谷丰登。

在色彩上，常将龙施以金、银、赤、青、黄等华丽色彩，一般又以金、黄两色为主调，显示出一种金碧辉煌、富丽堂皇的效果（图8-16至图8-21）。

图8-16　行龙回迎火珠

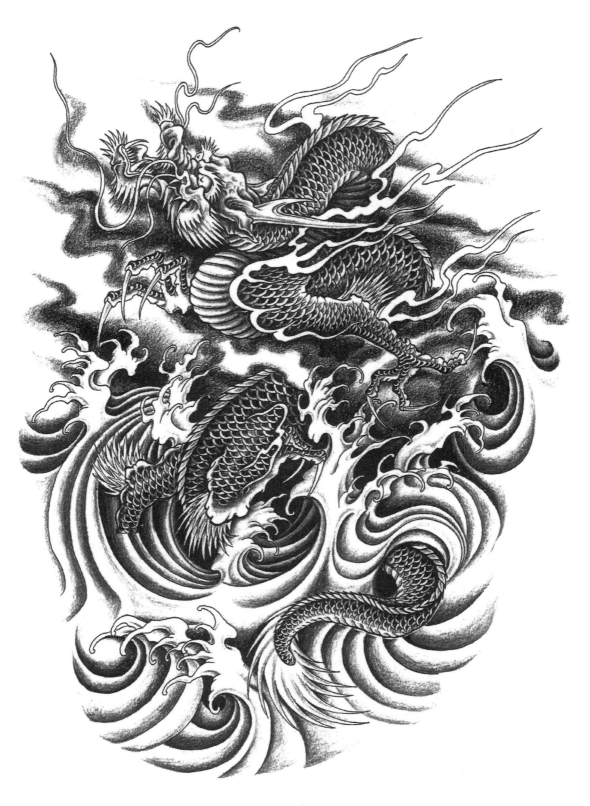

图 8-17 神龙戏水

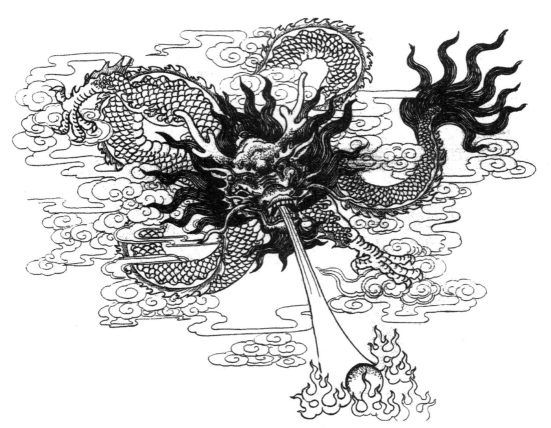

图 8-18　龙吐火珠

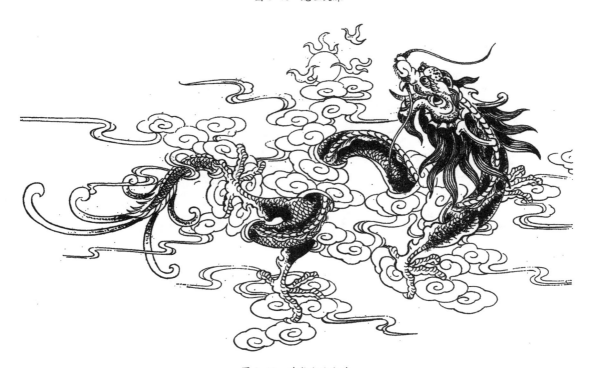

图 8-19　升龙上迎火珠

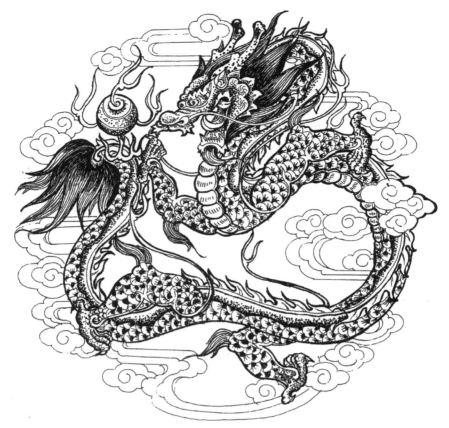

图 8-20 金龙戏云戏火珠

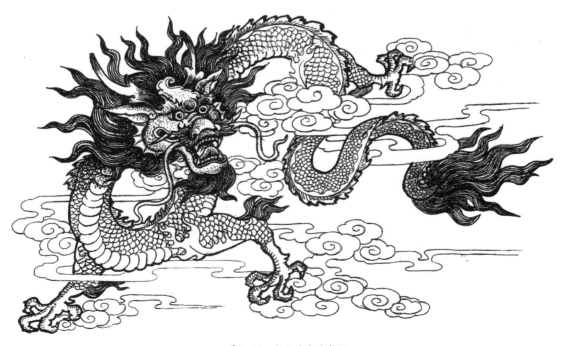

图 8-21 行云流水迎朝阳

第九节　云龙纹

云龙，指奔腾在云雾中的龙。《易经》说"云从龙"，古人认为云龙是能升能降、能巨能细的神物。

"云龙纹"，则是云和龙的共同体，在如浪似潮的云纹翻卷中，穿插进龙形象的图纹。即将龙的头、尾、脚"打散"，又和抽象的云融汇在一起，显示出一种似云非云、似龙非龙的神秘图案。这种抽象化的打散变形组合，看上去好像成群的龙飞舞于云雾之中，而仔细一看，又似乎什么都没有。云龙纹在自由奔放、活泼秀丽中带有神秘感，显得巧妙、含蓄，从而加强了纹样的装饰性，给画面带来新的意境。这种装饰手法有利于形态的变化，使图案的适应范围更为宽广。

云龙纹既给人以一种美感，又表达了人们的某种意愿和向往，即希望生前喜庆吉祥，死后升入天界。云龙纹图案始于春秋战国时期，常用在当时的漆器和青铜器皿上，到汉代便比较少见了，至唐宋时期又重现。

富有活泼生机的云龙纹，是现代图案"打散构成"的先声，受到历代人们的喜爱，并一直沿袭到现代（图8-22）。

图 8-22　云龙纹两例

第十节　花草龙纹

　　龙的形象和花草纹互相结合，称为"花草龙纹"，即把龙的形象和花草的藤、蔓、花、叶等盘缠在一起，成为一个整体。花草龙纹初看为花草纹样，仔细一看，又像一条蟠曲的龙，是一种含神龙形象的卷草图案，因此又叫"卷草缠枝龙"。

　　花草龙纹头部有明显的龙头特征，而身、尾及四肢却成了卷草图案。整体往往呈现出"S"形，并将"S"形继续延伸，产生一种奔腾翻滚、流畅奔放、连绵不断的艺术效果。花草龙纹往往在一个图案里便有五六个龙的形象，这些龙由花草的枝蔓和叶子构成，似身、似爪、似翅、似尾，有的双龙共一头，有的一龙两个头，配以卷草曲卷的丰富变化，形成动静参差、相互呼应的画面。在构图上采用均衡的形式，讲究曲线美，富有动律感。在表现形式上，则运用浪漫主义的手法，把带有吉祥含义的"如意纹"综合到一个画面中，给人以想象的余地。

　　花草龙纹和云龙纹一样，早在战国时期便已形成，在当时的装饰工艺中广为采用，出土的战国时期漆器、青铜器、织绣品中便装饰有这种花草龙纹。

　　花草龙纹朴实、单纯，充满生活情趣，散发着一股清新的田园风味，又富有装饰意趣，因此应用十分广泛，建筑、家具和器皿的装饰上经常可以看到，造型也十分丰富（图8-23至图8-26）。

　　一般形象越概括、越抽象，越要有生活基础和艺术修养，龙凤图案当然也不例外。

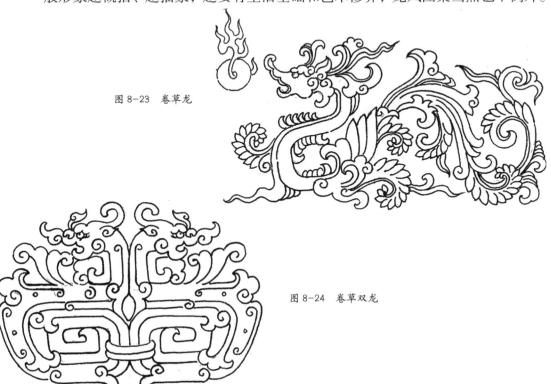

图8-23　卷草龙

图8-24　卷草双龙

图 8-25 卷草回首行龙

图 8-26 卷草团龙

第十一节　拐子龙

　　拐子龙也称拐子纹，起源于草龙纹，是一种独特的变体龙纹。拐子龙的特点是高度简化龙头，使龙的头部也呈方圆形，而将龙身、龙足、龙尾与横竖分明的回纹、弯曲翻转的卷草纹巧妙地结合在一起，转折处呈圆方角，形成所谓的"拐子"。

　　拐子龙纹的表现形式丰富，式样变化多端，整体协调，简洁明快。拐子龙纹有一定的装饰意趣，在填布方形空间或做成带有直角的雕刻构件上，都有便利之处，因此拐子龙纹是刚柔并济的图案纹饰。

　　拐子龙寓意富贵吉祥，是人们喜欢的装饰纹样。从形制上可分为三种：一是高度简化的草龙纹；二是不带龙头的拐子纹；三是抽象化的拐子纹。拐子龙常用在家具、室内装饰及建筑的框架构件上，使装饰用具增添了几分柔和，避免了线条呆板僵硬，又恰当地凸显了纹饰的硬朗、挺拔（图8-27、图8-28）。

图8-27　拐子龙三例

115

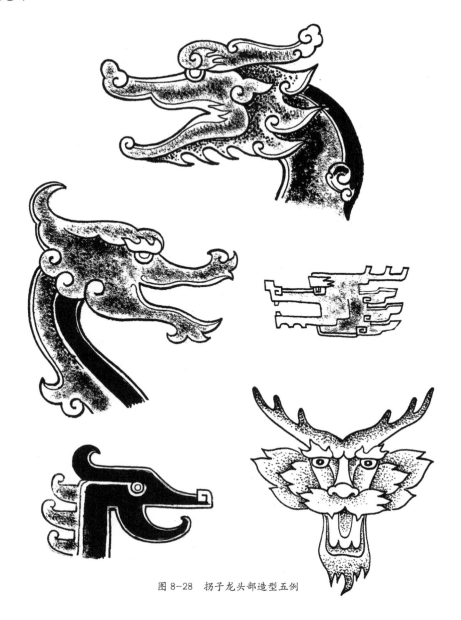

图 8-28　拐子龙头部造型五例

第十二节　龙和凤的结合

　　龙和凤都是中华民族的徽记、标志和象征。在中国传统的吉祥图案中，龙是众兽之君，凤是百鸟之王；一个变化飞腾而灵异，一个高雅美善而祥瑞；如果将中华民族的传统文化符号按其功能效应的大小排个座次的话，龙无疑是要坐第一把交椅的，那么，第二位就该是凤了。

　　龙和凤代表着吉祥如意，龙凤一起使用多表示喜庆之事。没有凤，龙就是孤单的龙；没有龙，凤就是凄清的凤。龙因力而生，凤因美而活。龙的力为凤的美提供着支撑和归宿，凤的美为龙的力增添了迷人而温馨的风情。可以说，中华文化传播到哪儿，

哪儿就有龙和凤矫健华美的英姿；华夏儿女的脚步走到哪里，哪里就有龙凤的身影。

龙凤呈祥，是龙和凤结合的常见图案，典故出自《孔丛子·记问》："天子布德，将致太平，则麟凤龟龙先为之呈祥。"在中国传统理念里，龙和凤代表着吉祥如意，龙凤一起使用多表示喜庆之事。传说秦穆公的女儿弄玉和驸马萧史在华山隐居修炼，得道乘龙凤而去，后来人们为纪念弄玉和萧史的动人故事，就用"龙凤呈祥"来形容比翼双飞、恩爱相随、相濡以沫、百年好合的忠贞爱情。

龙和凤结合在一起的吉祥图案出现于战国时期，从宋代开始盛行。在龙凤结合的画面中，龙、凤往往各居一半。龙是升龙，张口旋身，回首望凤；凤是翔凤，展翅翘尾，举目眺龙。周围瑞云朵朵，一派祥和之气。

这种图形常常适合在圆形的边框之内，构图均衡对称，多姿多彩，极富装饰味。除"龙凤呈祥"外，还有"龙飞凤舞""龙章凤姿""龙盘凤逸""龙眉凤目"等，线条流畅，气韵生动，华美富丽，章法饱满（图8-29、图8-30）。图8-31的《龙章凤姿》是北京龙凤画家李万光的作品，这里的"章"是指文采，"姿"是指容颜。蛟龙的文采，凤凰的姿容，比喻风采出众。

值得一提的是在龙和凤的结合中，还有一种"龙凤异身"的造型，即"龙头凤身"与"凤头龙身"，颇为奇特。在中国神兽的造型中，有一种神兽叫"毛犊"，传说是真龙和天凤杂交而生，长着龙头、凤身，还有两对翅膀，升则如腾龙，呼风唤雨；伏则如天凤，翱翔九天，飞行速度极快，可以说是最强大的神兽了。

图8-29 龙飞凤舞

图 8-30　龙凤呈祥

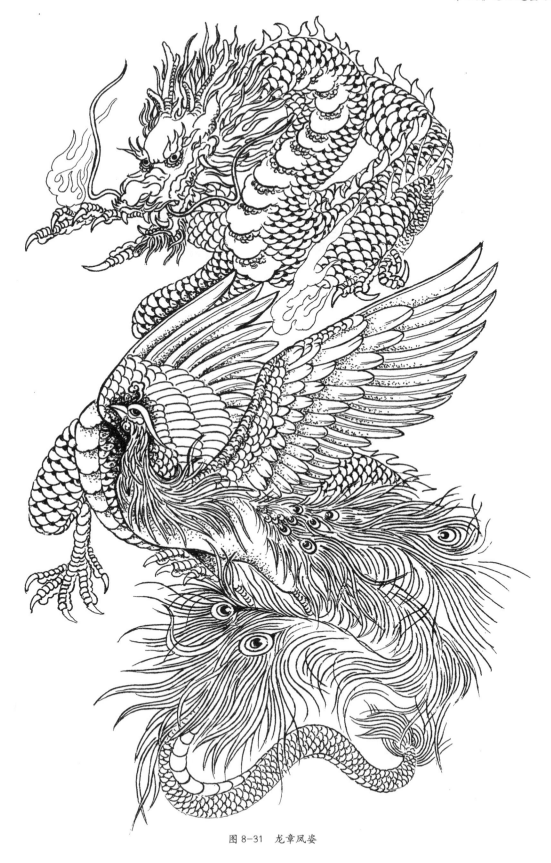

图 8-31 龙章凤姿

据说慈禧太后在六十大寿时，制作了一件寿衣，是凤头龙身的，其喻义十分明显。

在玉器收藏中，有一件极为罕见的"汉代龙凤异身玉佩"，材质为和田青白玉，镂空双面雕。纹饰上部琢龙头，然腰部为翅膀，是为凤身；下部凤头，身拖长而为龙身，极为奇特。龙凤一体，尊而显贵，应该是一件喻义美好、颇具观赏和收藏价值的珍品。

这里特撷取"龙头凤身"与"凤头龙身"的造型三幅，供大家欣赏（图8-32至图8-34）。

图8-32 凤头龙身跃云天

图8-33 龙头凤身翔九天

图 8-34 凤头龙身戏宝珠

第十三节　龙和佛教、道教人物的结合

　　上古神话中，龙是通天的神兽，是升仙的坐骑，因此，佛教中的菩萨，道教中的神仙，常驾驭着龙，上天入地，穿云过海。道教的法术中有一种"乘蹻"，即乘坐神兽飞行于空中，所乘的龙称为"龙蹻"。据道教经典说，乘龙者游洞天福地，一切邪魔精怪都不敢侵犯，无论到哪里，都会有神仙出来相迎（图8-35、图8-36）。

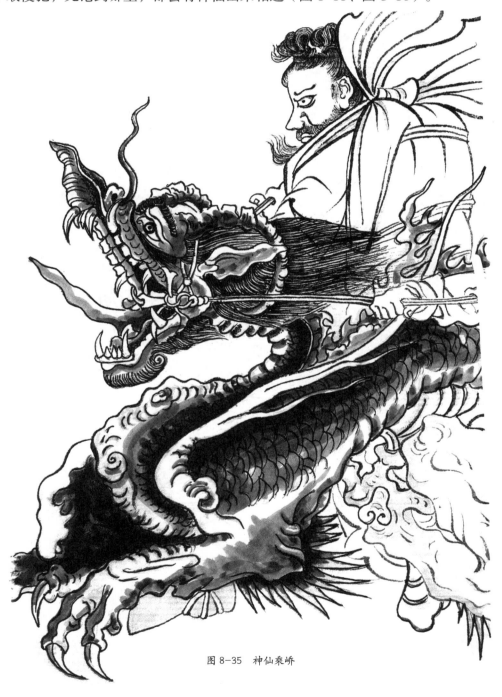

图 8-35　神仙乘蹻

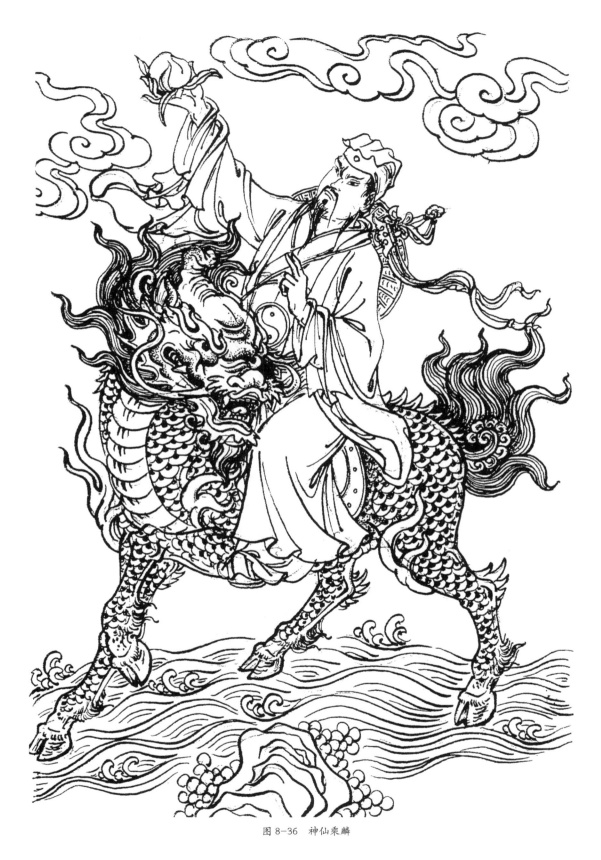

图 8-36 神仙乘麟

一、龙王驾龙

龙王，在神话传说中是水里统领水族的王，掌管兴云降雨。龙王治水是古时民间普遍的信仰。

"龙王"一词产生于佛教传入中国以后。佛教在汉朝传入中国，于南北朝时期发展鼎盛，使原本已经无所不能的龙又注入了宗教的内容，由原来的神兽变成了充分人格化的龙王。龙能行云布雨、消灾降福，象征祥瑞，所以以舞龙的方式来祈求平安和丰收就成为全国各地的一种习俗。

道教认为东南西北四海都有龙王管辖，叫"四海龙王"。在《西游记》中，四海龙王分别是：东海敖广龙王、南海敖钦龙王、西海敖闰龙王、北海敖顺龙王。东海敖广龙王青脸红须，南海敖钦龙王橘红发须，西海敖闰龙王白色发须，北海敖顺龙王黑色发须。由此，四海龙王又称东海青龙王、南海红龙王、西海白龙王以及北海黑龙王，并各自拥有不同的属性，各司其职，各尽其能。

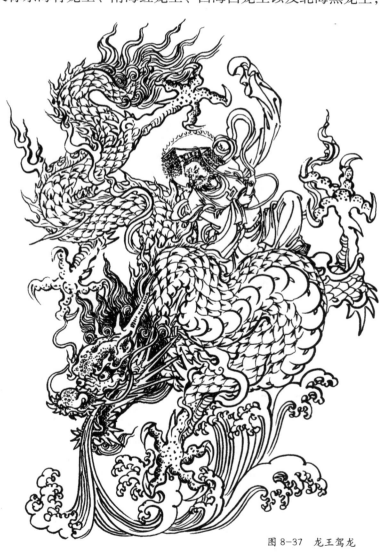

古人认为，凡是有水的地方，无论江河湖海，都有龙王驻守。龙王能生风雨，兴雷电，职司一方水旱丰歉。因此，大江南北，龙王庙林立，与土地庙一样，随处可见。每逢风雨失调，久旱不雨，或久雨不止时，民众都要到龙王庙烧香祈愿，以求龙王治水，风调雨顺。

龙王外出，需要坐骑，龙便成了脚力。图 8-37 中的龙王正驾驭着四爪神龙，去行使自己的神圣使命。

图 8-37　龙王驾龙

二、观音骑犼

观音菩萨的坐骑是金光仙的"金毛犼",又名"朝天犼"。"犼"又称"吼",为龙生九子之一,形似狮子,人们以狮子为原形,在其头上加两个角,作为犼的形象。观音骑在犼上,称作"骑犼观音",是观音的三十三分身之一。

犼,有守望习惯。天安门华表柱顶上的朝天犼,被视为上传天意、下达民情的咆哮犼。《现代汉语词典》对"犼"释意:"古书上说的一种吃人的野兽,形状像狗。"据说,犼凶猛异常,别说人,连蛟龙都不是它的对手。

观音菩萨为何叫"骑犼观音"?在《西游记》中,金毛犼是观音菩萨的坐骑,它私自下凡,自称赛太岁,抢了朱紫国王后金圣宫娘娘。唐僧师徒一行路过朱紫国时,金毛犼被孙悟空用计制服,在关键时刻,观音赶到,向悟空说明真相,金毛犼才逃得一命,随观音菩萨回去了。

《骑犼观音》呈现的是观音回到南海普陀山的形象,为能入海方便,贯于变化的观音让犼的后半身成了鱼身(图8-38)。

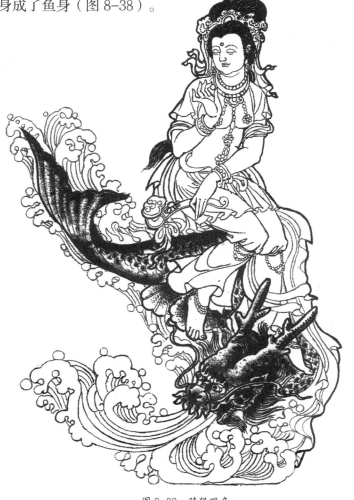

图 8-38 骑犼观音

三、罗汉降龙

在佛教造像中，有十八罗汉的形象，其中有一尊叫"降龙罗汉"，别名降龙尊者，又称迦叶尊者。传说古印度的龙王用洪水淹没大地，将佛经藏于龙宫。后来降龙尊者降服了龙王取回佛经，立了大功，故称他为降龙罗汉。降龙罗汉乃佛祖座下弟子，法力无边，助佛祖降龙伏妖，立下不少奇功。在《济公外传》中，济公是降龙罗汉转世，是一位学问渊博、行善积德的得道高僧，被列为禅宗第五十祖，是十八罗汉中法力最强的罗汉。

图 8-39 的《降龙罗汉》是著名画家陈星亘创作的。罗汉降伏了龙王后，与他的伙伴们驾驭着神龙，去龙宫取回佛经。

四、魁星点斗，独占鳌头

魁星，就是魁斗星，为二十八宿中的奎星，是主宰科举考试的神。相传魁星生前长得奇丑，不仅满脸麻子，而且还是跛脚，然而，魁星志气高，他发愤努力，去进取功名，居然高中。殿试时，皇帝问他的脸为何长了那么多麻子？他说"麻面满天星"；问他为何跛脚？他说"独脚跳龙门"。皇帝见他答得有理，便录取了他。

后来，魁星成了主宰科举考试的神后，常常手拿一支笔，专门点中榜者的姓名，谁梦见魁星，谁就能成为考场中的幸运者。唐宋时，皇宫正殿的台阶正中石板上，雕有鳌的图像。如果考中进士，就要进入皇宫，站在正殿下恭迎皇榜。按规定，考中头一名的进士（状元）才有资格站在鳌头之上，故有"魁星点斗，独占鳌头"之誉。由于魁星掌主文运，所以与文昌神一样，深受读书人的崇拜。读书人信奉魁星的风俗早在唐宋时期就有，而在明、清时期则大为流行。

魁星虽然面貌丑陋，张牙舞爪，造型艺术家们却为他创作了生动的形象。陈星亘创作的《独占鳌头》，让魁星一脚站鳌头，一脚跷起往后踢星斗，一手捧墨，一手执笔，取"魁星点斗，独占鳌头"的祥瑞之意。而将魁星的形象刻画成蓝面小鬼，鬼斗结合，就是一个"魁"字，造型充满了动感之美（图 8-40）。

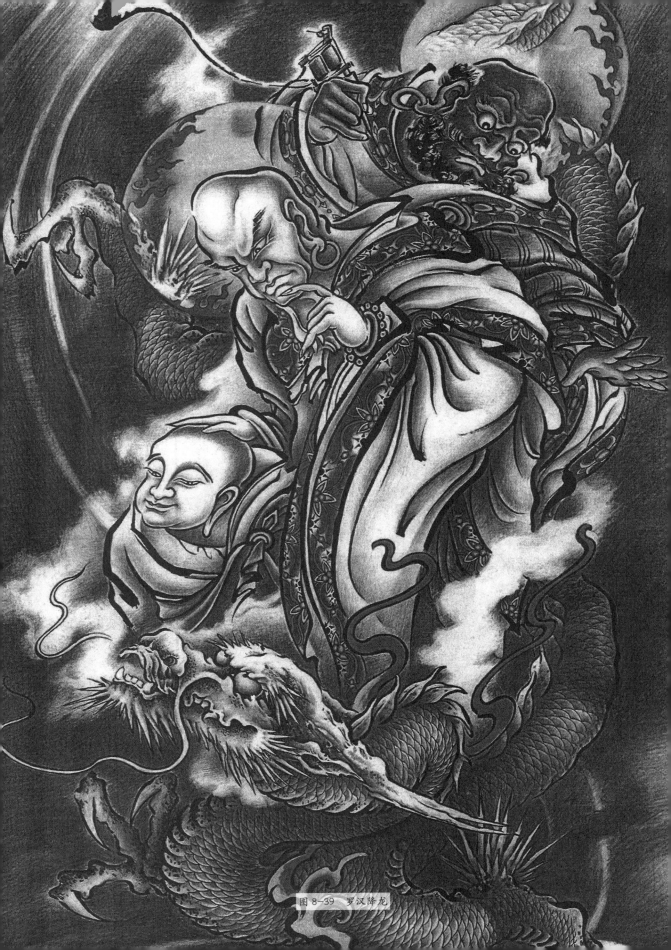

图 8-39　罗汉降龙

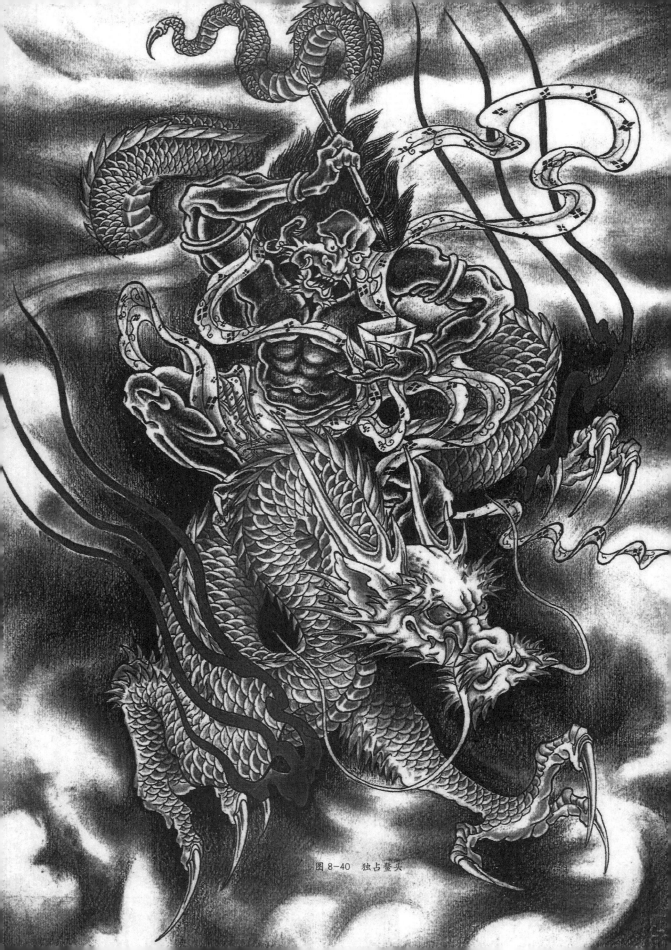

图 8-40　独占鳌头

第四篇
龙在传统建筑中的造型

　　龙的形象在中国建筑艺术中的运用广泛而频繁，多姿又多彩。倘把中国传统建筑艺术比喻为中华民族遗产中一颗璀璨夺目的明珠，那么，腾跃在传统建筑上的龙，则是这颗明珠放射出的一道最为绚丽多彩的光环。下面我们撷取光环中的几束，以飨大家。

第九章 龙在瓦当、汉砖、画像石中的造型

龙在瓦当、汉砖、画像石中的形象主要出现在秦汉两代，大量出现则在汉代。

第一节 瓦当中的龙

在中华民族的历史艺术宝库中，有一项极为珍贵而又少为人知的瑰宝——瓦当。瓦当俗称瓦头，是古代建筑物上的一种装饰品，其实用功能是挡住屋檐前面筒瓦的瓦头，呈青灰色，有圆形和半圆形两种。不同历史时期的瓦当，有着不同的特点，其中以秦汉时期的瓦当最为盛行。古代的艺术家们往往在瓦当中饰以图案，其中以西汉晚期的青龙、白虎、朱雀、玄武四种图案造型最为出色。

龙在瓦当中的形象一般是完整的，其造型经过高度的概括和提炼，盘曲环绕于15~20平方厘米的圆形瓦当中。由于瓦当在屋檐上，不便近距离观赏，古代的艺术家们通过高度的概括和提炼，删繁就简，使龙的形象显得疏朗而又雅致，给人一种特殊的古拙美感。

图9-1的青龙是秦汉瓦当中的典范，青龙呈正侧面的走兽形，身披鳞甲，头部向前，目光正视，胡子和鬓毛十分洗练，概括成一束，向下自然弯曲。躯体较短，和颈部、尾部的区别十分明显，四肢作半圆形张开，行走从容自如，龙尾向上作"S"形弯曲，刚好填补了瓦当中的空隙，给画面增添了装饰效果。整个瓦当中的龙纹寓美于古拙之中，给人以流动的、生机勃勃的活力。

图9-2中的瓦当龙纹呈蛇状，躯体作"S"形盘曲飞舞，四肢、须发和肘毛都随着舞动的躯体而飘飞，古朴中含有典雅，矫健中带有奇谲，在这飞扬流动的节奏感中，给人一种向上的力量，一种雄浑的气势。

图9-1 走兽形龙纹（瓦当·汉）

图9-2 蛇形龙纹（瓦当·汉）

第二节 汉砖中的龙

秦汉的雕刻艺术以汉代画像砖和画像石最具特色，主要装饰在宫殿、祠堂、石阙和陵墓上。

龙纹砖刻最早可以上溯到秦代，大量出现却在汉代，因此人们又把画像砖称为"汉砖"。画像砖"斩蛟图"是汉代龙纹中的杰作，斩蛟者右手执盾，左手持剑，踏波迎浪，奋勇向前。蛟龙巨大，躯体呈"S"形蛇状卷曲，上面装饰着弧形双线和圆点。蛟龙舞动龙爪，张口吐舌，上唇夸张前伸，并向上卷曲，唇的前部是尖角状的巨牙，龙目突出而有神，龙角细长，角的顶端呈圆状卷曲，尾部、肘毛、龙爪和躯体上伸出的分肢都自然地呈圆弧状卷曲，和龙的"S"形躯体十分协调（图9-3、图9-4）。

图9-3 斩蛟图（画像砖·汉）　　　　　　　图9-4 斩蛟图（局部）

第三节　画像石中的龙

画像石，是官僚富豪阶层厚葬风盛行的产物。技艺精湛的石工们以石代纸，以刀代笔，刻画了龙的形象。有力的线和大块的面相互搭配，构成了汉代与南北朝石刻龙的艺术特征。

图9-5是汉代画像石上的兽形龙，它正疾步行走，洞察着周围的动静，随时准备腾冲。龙的布局疏朗简洁，造型不拘细微，但求神似，头部为圆雕，两侧以浮雕刻画成身和翼，具有深沉宏大、古朴豪放的艺术风格。

图9-6是画像石中的行龙，从局部来看，四肢虽是残缺，但从整体看，它却是健全完美的，给人以一种即将迸发的力量。

南朝墓志上的腾龙，是画像石中的经典，龙呈走兽形，似发出隆隆吼声，正腾跃着向前奔来，以保护死者不受鬼蜮的侵扰。造型重点突出了龙的威武和雄健（图9-7）。

值得一提的是在北魏时期的元晖墓志中，出现了"乘龙神"的形象。这位神仙乘骑的龙潇洒灵动，长长的龙角从鼻间长出，张嘴吐舌，扬开四肢，蛇形尾巴往后翻卷，昂然行走于云纹气浪中，表现出一种生机勃勃的活力（图9-8）。

我们可以从龙凝练和雄浑相结合的造型，简练概括的手法，典雅遒劲的刀功和动静相乘的装饰上，体味出汉代与南北朝石刻艺人们的开阔胸襟和高超的造型技艺。

图9-5　兽形龙（石刻·东汉）　　　　图9-6　行龙（石刻·南朝）

图9-7　腾龙（石刻·南朝）　　　　图9-8　乘龙神（石刻·北魏）

第十章　龙在平面装饰中的造型

龙纹在中国建筑平面装饰中十分普遍，主要表现形式有浮雕和绘画两种，大多装饰在古建筑的部件和影壁中。本章介绍九龙壁、古建彩画及漏窗中的龙形象。

第一节　中国的九龙壁

九龙壁是影壁的一种。影壁为建筑物大门外的墙壁，正对大门以作屏障，俗称照墙、照壁。影壁是由"隐避"演变而成，门内为"隐"，门外为"避"，由此而惯称"影壁"。

九龙壁是群龙起舞的吉祥象征，阳数之中，九是极数，中间的第五条龙为坐龙。"九五"之制为天子之尊的重要体现，寓意威力和气势。九龙壁主要由琉璃、彩绘、砖石等材质制作完成，整体有着极高的艺术价值，其中琉璃制作的九龙壁最有气势，色彩也最艳丽。

一、北京北海九龙壁

北京北海西天梵境九龙壁和北京故宫皇极殿门前的九龙壁。是我国殿宇影壁中的精华。在我国龙造型的演变中，尤以北京北海九龙壁上的龙形象最为完美。

北京北海西天梵境中的九龙壁创建于清乾隆二十一年（1756 年），壁长 25.86 米，高 6.65 米，厚 1.42 米。奔腾于云雾波涛中的琉璃蟠龙浮雕，升降各异，体态矫健，龙爪雄劲。

从左往右看，第一对龙为橙黄色升龙和紫色降龙，两条龙正在争要宝珠，龙头相对，龙尾均朝左翻卷；第二对龙为玉色的升龙和蓝色的降龙，它们也在戏争宝珠，玉色的龙张开四爪，似在大声吟叫助威，而蓝色的龙正积聚力量，从容应战；第三对龙是正黄色的坐龙和蓝色的降龙，坐龙是九龙壁的中心，龙身卷曲，四肢张开，看去似端坐的姿态，而它的头部则从正中往下俯冲，给人一种迸发的力度感；第四对龙为玉色的升龙和紫色的降龙，它们都各自在戏弄着自己的宝珠，玉色龙抿着嘴唇，用前爪抚弄着宝珠，而紫色龙奔腾而下，呼啸向前；最后是一条橙黄色的龙，这条龙似乎比较孤立，但从整个九龙壁来看，它和最右端的那条橙黄色的升龙遥相呼应（图 10-1 至图 10-9）。

北海九龙壁为双面九龙壁，壁面前后各有琉璃砖烧制的红黄蓝白青绿紫等七色蟠龙9条。九龙壁为五脊四坡顶，正脊上两面各有九条龙，垂脊两侧各一条，正脊两鸱吻身上前后各一条，吞脊兽下，东西各有一块盖筒瓦，上面各有龙一条，五条脊共有龙32条。简瓦、陇陲、斗拱下面的龙砖上都各有一条龙（四周筒瓦252块，陇陲251块、龙砖82块）。如此算来，九龙壁上的龙共有635条。

北京故宫皇极殿前的九龙壁比北海九龙壁迟了16年，为乾隆三十七年（1772年）改建宁寿宫时背倚宫墙而建的单面琉璃影壁，长20.4米，高3.5米，厚0.45米，精致华贵。

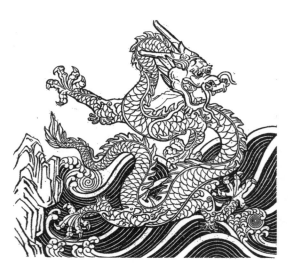

图10-1　北京北海九龙壁九龙之一（琉璃·清）

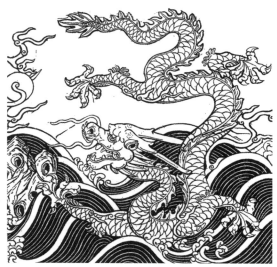

图10-2　北京北海九龙壁九龙之二（琉璃·清）

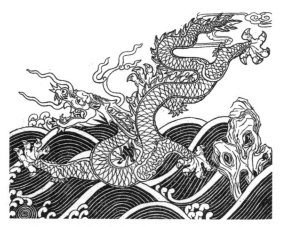

图10-3　北京北海九龙壁九龙之三（琉璃·清）

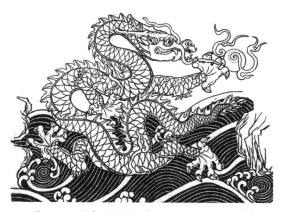

图10-4　北京北海九龙壁九龙之四（琉璃·清）

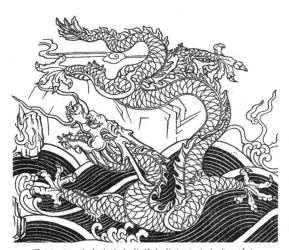

图 10-5 北京北海九龙壁九龙之五（琉璃·清）

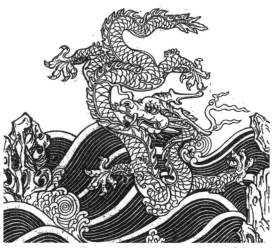

图 10-6 北京北海九龙壁九龙之六（琉璃·清）

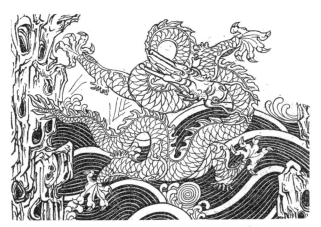

图 10-7 北京北海九龙壁九龙之七（琉璃·清）

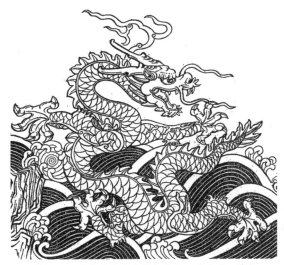

图 10-8 北京北海九龙壁九龙之八（琉璃·清）

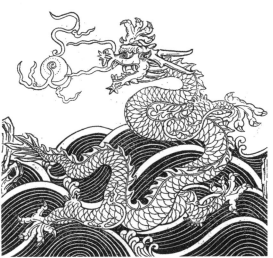

图 10-9 北京北海九龙壁九龙之九（琉璃·清）

二、山西大同九龙壁

山西大同九龙壁建于明洪武二十五年（1392年），是我国最大的九龙壁，距今已有600多年的历史。该壁为明太祖朱元璋第十三子朱桂代王府前的照壁，朱桂从小被立为太子，但他不读诗文，秉性愚顽，无才无德，后被朱元璋废去，改封代王，镇守大同。后立四子朱棣为太子，朱桂听到这个消息后不服，大吵大闹，也要当太子做皇帝，朱元璋没有办法，只好在大同城内大兴土木建造宫殿，让代王过过"皇帝瘾"。后来，代王看到燕王朱棣府内有一座九龙壁，十分壮观，便也要造一座九龙壁。他把图纸要了回来，征集了名师高匠，在大同建造九龙壁。

大同九龙壁坐北朝南，全长45.5米，高8米，仅壁身的九龙壁主体高度就有3.72米，厚2.02米。壁面上的九条琉璃彩龙，或盘曲回绕，搏浪戏珠，或昂首奋身，吞云吐雾，以不同的姿态和参差的变化，使九龙壁熠熠生辉。壁前影池一方，石构栏围绕，九条巨龙倒映池中。大同九龙壁比北京的九龙壁显得更为博大雄浑、深沉古雅，留存至今，成了我国最大的九龙壁。然而，为了区别于皇帝的地位，大同九龙壁的龙爪为四爪龙，不同于北京北海、故宫九龙壁的五爪龙。2001年6月25日，大同九龙壁作为明代古建筑，被列入第五批全国重点文物保护单位（图10-10、图10-11）。

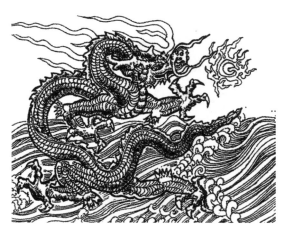

图10-10　山西大同九龙壁九龙之一（琉璃·明）

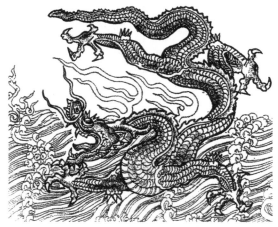

图10-11　山西大同九龙壁九龙之二（琉璃·明）

三、山西平遥九龙壁

山西平遥九龙壁始建于明初，原为太子寺的山门照壁。太子寺位于平遥古城城隍庙街文庙东侧，一直是古城的标志性建筑。该寺奉祀的是佛祖释迦牟尼成佛前在迦毗罗卫国当净梵王太子的塑像。因此，古人以皇家规格塑造了九龙照壁。

平遥九龙壁，通高4米，宽约20米，比北京北海九龙壁稍小一点，长度是大同九龙壁的一半。该壁下筑青砖须弥座，顶部覆盖灰瓦，饰五脊六兽。壁面由预制的高

浮雕五彩琉璃件拼砌而成，画面下方是惊涛骇浪的沧海，上方是漫无边际的云山。居中的是一条黄色蟠龙，左右两边，各有蓝、绿、赭、黄相间的行龙飞腾盘绕，气象万千。九条龙以泥陶为胎，裹以琉璃，悬塑离平面很高且充满张力，龙身呈"S"形翻卷，腾挪自如，错落有致。龙头狭长，头端上拱，除三条龙开口外，其余六条龙均紧抿着嘴唇，龙齿外露，威厉严谨。龙发长条成束，往后延伸，规范有序。四爪张扬，强劲有力。虎形尾巴，与龙头互为呼应。整座九龙壁造型夸张，生动传神，堪称我国古代九龙壁塑中的极品（图 10-12 至图 10-20）。

作为龙饰的影壁，我国还有七龙壁、五龙壁、三龙壁和一龙壁，但其造型艺术和气势均不及九龙壁。

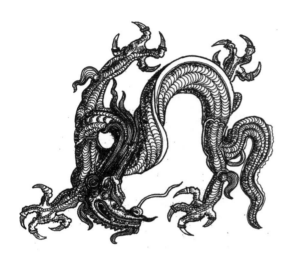

图 10-12　山西平遥九龙壁九龙之一（琉璃·明）

图 10-13　山西平遥九龙壁九龙之二（琉璃·明）

图 10-14　山西平遥九龙壁九龙之三（琉璃·明）

图 10-15　山西平遥九龙壁九龙之四（琉璃·明）

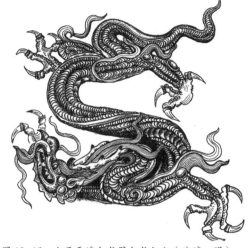

图 10-16　山西平遥九龙壁九龙之五（琉璃·明）　　　　图 10-17　山西平遥九龙壁九龙之六（琉璃·明）

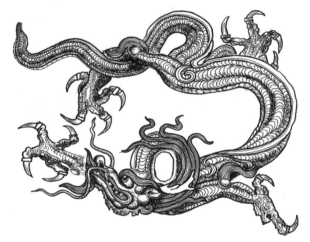

图 10-18　山西平遥九龙壁九龙之七（琉璃·明）

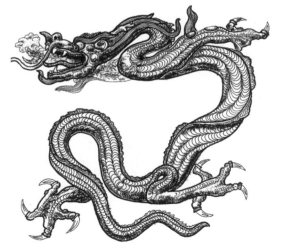

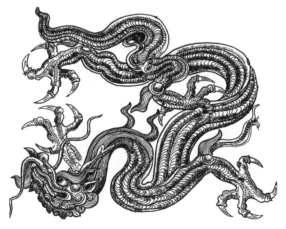

图 10-19　山西平遥九龙壁九龙之八（琉璃·明）　　　　图 10-20　山西平遥九龙壁九龙之九（琉璃·明）

第二节　古建彩画中的龙

古建筑上的彩画可分为三种类型：和玺彩画、旋子彩画和苏式彩画。

按清代彩画制度，和玺彩画是清式彩画中最高级的一种，龙凤是主要装饰纹样。以青、绿、红等底色衬托金龙图案，非常华贵。根据各部位所画内容不同，和玺彩画又分为金龙和玺、龙凤和玺、龙草和玺三种。

金龙和玺是用各种姿态的金龙构成的彩画图案，它在整个彩画中的等级又是最高的。彩画一般比较长，给人一种节奏上的韵律感。龙凤和玺是龙和凤排比在一起的彩画图案，青地画龙，绿地画凤，龙飞凤舞，生动活泼。龙草和玺是把龙和大草交杂在一起，龙画于绿地上，大草画于红地上。色彩调子一般以青绿为主，给人以庄严宁静的感觉。

彩画中龙的形状大致分为行龙、坐龙、升龙、降龙四种。行龙和坐龙既要注意龙的内在力量，又要注意其平衡，大多是双龙戏珠图案，而坐龙一般是单相。升龙和降龙既要突出其矫健活泼的体型，又要注意其上升和下降的趋势。一般青地画升龙，绿地画降龙。

宫殿天花板上的装饰称为藻井，按建筑的类别和等级的不同，装饰团龙、白鹤、双夔龙、寿字、花卉等单层图案。其中龙的级别是最高的，大都画坐龙图案，也有画升降龙的。

北京天安门是明清时期皇宫的正门，城楼上的金龙装饰彩画是清代和玺彩画中的最高级别，也是我国金龙彩画中的典型。金龙环绕，灿烂辉煌，显示了帝德天威的尊严。

彩画艺人在绘龙的实践中对行龙、坐龙、降龙和升龙总结出"行如弓，坐如升，降如闪电升�‍胸"的程式。其他还有"龙不低头，虎不倒尾""颈忌胖，身忌短，三弓，六发，九曲，十二脊刺"等技法（见图10-21至10-24）。

彩画的另一种形式是壁画。壁画是绘在建筑物的墙壁或天花板上的图画，为人类历史上最早的绘画形式之一。

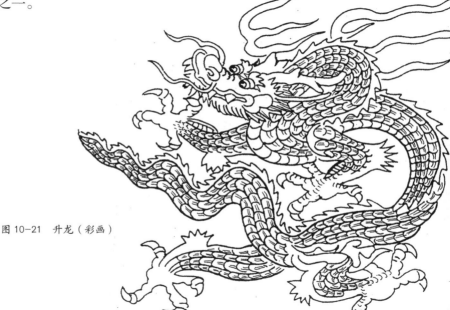

图 10-21　升龙（彩画）

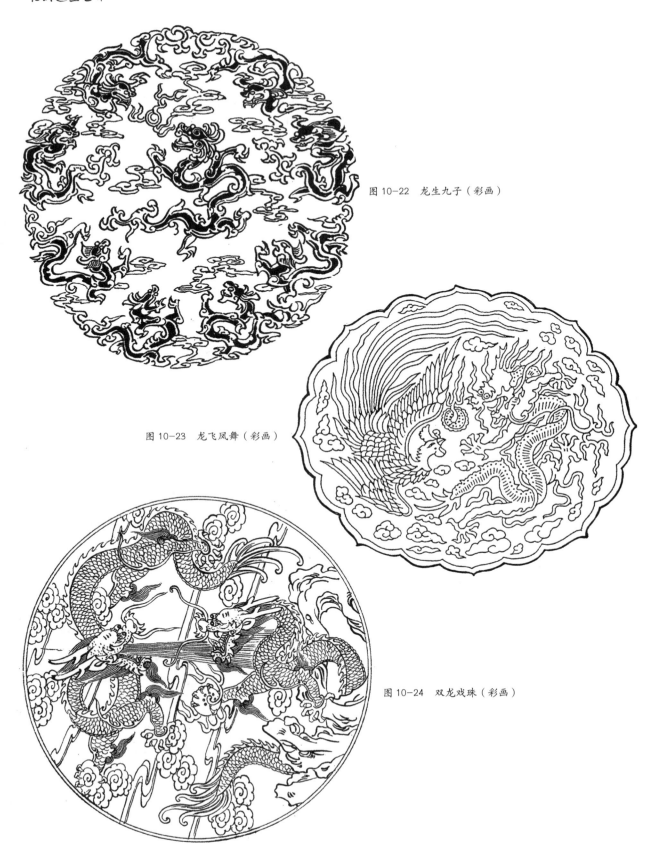

图 10-22　龙生九子（彩画）

图 10-23　龙飞凤舞（彩画）

图 10-24　双龙戏珠（彩画）

　　壁画分为粗底壁画、刷底壁画和装贴壁画等。我国自周朝以来，历代宫室乃至墓室都饰以壁画。随着宗教信仰的兴盛，壁画又广泛应用于寺观、石窟。汉代和魏晋南北朝时期是中国壁画的繁荣期，唐代为壁画兴盛期。山西的永乐宫壁画，以独特的色彩构图、恢宏磅礴的气势、文化的深度和广度，受到海内外人士的广泛关注，被称为绘画史上的旷世之作。而甘肃的敦煌壁画，则是敦煌艺术的主要组成部分，规模巨大，技艺精湛，是我国乃至世界壁画最多的石窟群，内容非常丰富。明代以后，壁画逐渐衰落。1949 年后，中国壁画得到恢复与发展，下面撷取的是现代的龙纹壁画（图10-25 至图 10-29 ）。

图 10-25　龙鳞翻腾（现代壁画）

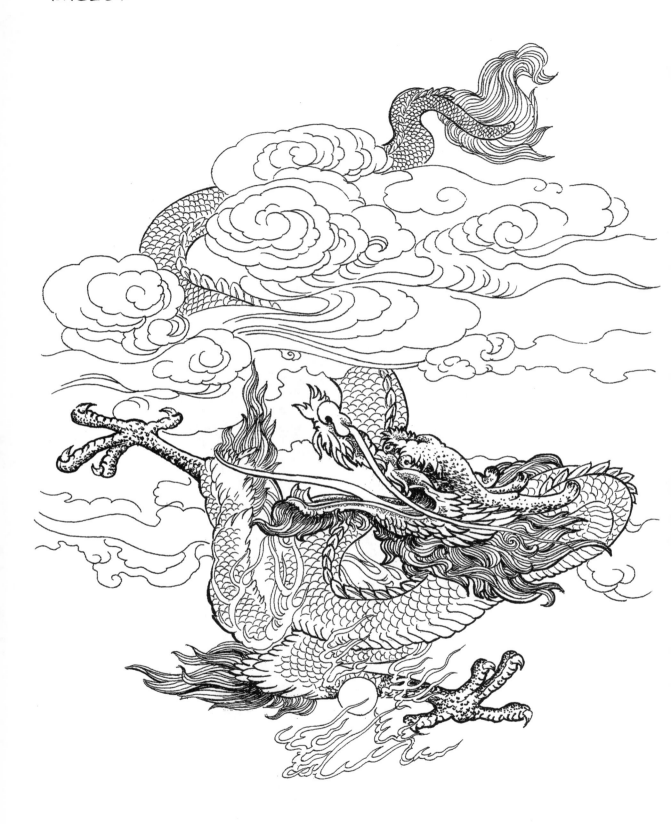

图 10-26 风调雨顺（现代壁画）

图 10-27 坐龙扬肢（现代壁画）

图 10-28　翻江倒海（现代壁画）

图 10-29 喜迎红日（现代壁画）

第三节　漏窗中的龙

　　漏窗，俗称花墙洞、花窗，是一种满格的装饰性透空窗，透过漏窗可隐约看到窗外景物。漏窗是中国园林中独特的建筑形式，通常作为园墙上的装饰小品，多在走廊上成排出现，江南园林中应用很多，具有十分浓厚的文化色彩。漏窗窗框的形式有方形、横长形、直长形、圆形、六角形、扇形及其他各种不规则形状。漏窗图案中的龙形象以草龙为主，变化多端，千姿百态，生动美观，组成躯体的线条，既刚健挺拔，又婀娜柔和，可短可长，可方可圆，可随意曲卷，适合各种各样的形态变化，成为漏窗图案中最富有东方色彩的装饰纹样（图 10-30、图 10-31）。

图 10-30　草龙（漏窗之一）

图 10-31　草龙（漏窗之二）

第十一章　龙在建筑中的立体造型

龙的立体形象作为独特的建筑语言，在中国传统建筑的装饰中比比皆是，各种古建的石雕上，殿堂庙宇的屋脊垂脊上，园林、街头和广场的雕塑上，高档次古建筑的室内装饰以及龙舟上，均腾跃着龙或雄浑或隽雅的身影。

第一节　石雕中的龙

在中国的建筑艺术中，以石雕形式保存下来的相对比较多。从六朝到唐代，龙的造型变化较大，主体以外的装饰开始出现，如云纹气浪，花草纹、绶带等，组成了以龙为主体的综合性图案，使龙的形态显得富丽雍容，婉雅俊逸，丰富多彩。

图 11-1 是隋代大业年间建造的河北省赵县安济桥（即赵州桥）栏板上的兽形龙之一，它虽然没有脱离兽身的形态，但已从匍匐行走状解脱出来。龙呈钻穿栏板状，体态矫健有力，形神动人，口角特别深，上唇翘起，双眼有神，四肢强健，爪呈三趾，尾似虎尾，堪称隋代龙中的杰出代表。

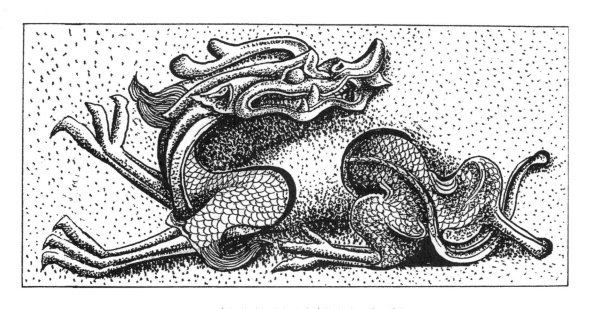

图 11-1　穿板龙（河北赵县安济桥上的石雕·隋）

从唐代开始，龙鳞得到具体的细致刻画，这种在鳞片上再加细纹的刻画颇受欢迎，因此广为流传，并一直延续到宋元明清时期。

明清时期，龙是最高统治者的化身，其形象大多装饰在宫殿、皇陵、坛庙等建筑上。根据龙的神奇形象，工匠大师们用手中的斧凿，在不同的建筑部位施艺：在方圆的建筑面上装饰坐龙，在狭长的建筑面上装饰行龙，在两两对称的部位装饰双龙或"龙凤呈祥"，在连续性的部位将龙纹与香草组合起来，装饰成草龙。各种龙的装饰巧妙得体，留传至今，成了中华民族灿烂文化的组成部分。

现存北京故宫内的半浮雕石刻龙，大多是明代留下的珍品，工匠们以斧凿之功，将冥顽不化的青石化作件件精细华美、神采飞扬的艺术品，龙的头、躯体、尾都得到了精心的刻画，连每片鳞羽都毫不含糊地加上细纹，令人叹为观止（图11-2至图11-4）。

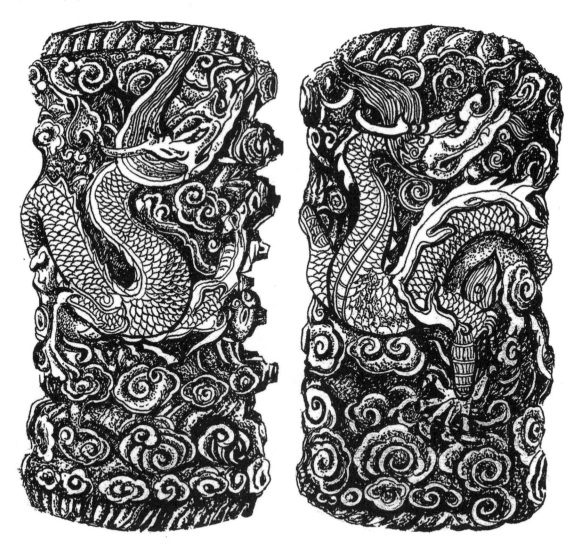

图 11-2　栏柱望柱头上的龙两例（石雕·明）

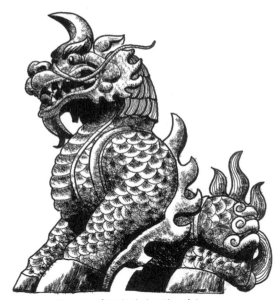

图 11-3 守门龙麟（石雕·清）

图 11-4 犼（石雕·清）

第二节　殿堂庙宇冠冕上的龙兽

在我国上等级的殿堂庙宇屋脊垂脊上，往往留有龙兽的身影，它们有的蹲立，有的腾飞，有的行走，有的扬尾吞脊，鳞飞爪张，气度非凡，为端庄持重的古建筑平添了一层神秘、奇谲而威严的气氛。

正脊是殿堂庙宇的正中屋脊，一般显赫的屋脊两端均有缩头卷尾张嘴吞脊的龙形装饰物，这便是正吻，古时称它为螭吻、龙吻、鸱吻、龙尾和鸱尾。我们见到的龙形正吻大多是清代的装饰，它口吞正脊，身披鳞甲，后加背兽，威武而瑰丽（图11-5）。

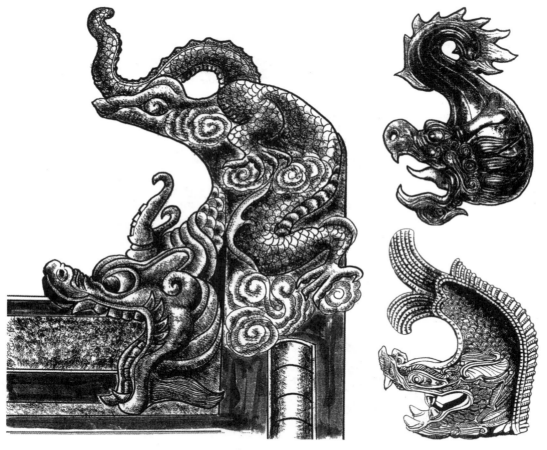

图11-5　正吻三例

垂脊兽是垂脊上的龙形兽头，嘴唇紧抿，神色严谨，双眼炯炯有神，警觉地眺望远方。垂脊兽的前方是戗脊带，这里是站立嘲风的地方。戗脊带上的小兽呈直线排列，领头者为骑禽仙人，以下九个小兽依次为：龙、凤、狮子、天马、海马、狻猊、狎鱼、獬豸、斗牛。

为什么要选用骑禽的仙人作为领头者？这些小兽安放在古建筑的垂脊上又有什么

作用呢？这得从春秋战国时期说起。传说齐国的国君在一次作战中失利，逃到一条大河岸边，回头一看，后边追兵已近在咫尺。危急之中，突然，一只凤鸟展翅飞到齐王面前，齐王急忙骑上凤鸟，渡过大河，躲过一劫。此后，齐王重整军马，获得大胜。古人把它放在建筑脊端，表示骑凤飞行，能逢凶化吉。其他九个小兽均有消灾灭祸、驱除邪恶的美好含义。如龙、凤、天马、海马、狎鱼是吉祥喜庆、高贵威仪的象征。狮子代表勇猛威严，能辟邪除恶。狻猊为龙子，能逢凶化吉，保佑平安。獬豸，又称角瑞，头生独角，民间称其为独角兽，能分辨正邪。斗牛，属虬龙种，是避火的镇物。

按明清两代规定，殿宇檐角小兽的安放有严格的等级制度，由于在佛教里，奇数表示清白，所以在屋脊上装饰的小兽大多是奇数，即一、三、五、七、九不一。檐角小兽排列多少跟殿宇等级成正比，殿宇等级越高，排列个数越多，以九为最高等级，只有北京故宫的太和殿才能十样俱全，取意"十全十美"，这在中国宫殿建筑史上是独一无二的，显示了其至高无上的地位。中和殿、保和殿、天安门都是九个，次要的殿堂则要相应减少。嘲风，不仅具有威慑妖魔、清除灾祸的寓意，而且使古建筑更加雄伟壮观（图11-6）。

巍然高耸的殿宇，如翼轻展的檐部，层层托起的斗拱，配以造型奇特的正吻、龙形垂兽头、垂脊上排立的嘲风，三者浑然一体，在变化中得到和谐，在神奇中显出韵律，达到宏伟与精巧的统一，构成了中国古代殿堂庙宇神秘、壮美而尊贵的冠冕，为中外人士所赞美。

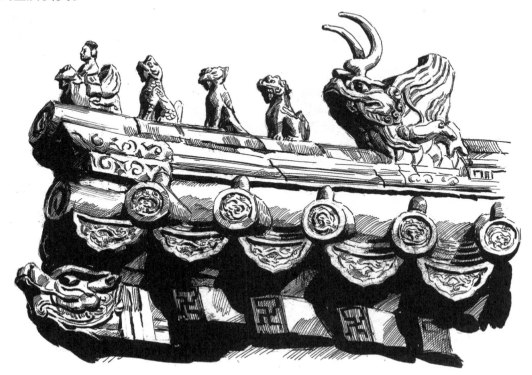

图11-6 垂脊兽前的嘲风

第三节　现代的龙形雕塑

在我国殿堂、园林、广场和街头，龙的雕塑形象时有出现。按形式分有圆雕、凸雕、浮雕、透雕等，使用材料有永久性材料（金属、石、水泥、玻璃钢等）和非永久性材料（石膏、泥、木等）。园林雕塑常用永久性材料的立体圆雕，至于凸雕、浮雕、透雕则常与建筑相结合。

龙的雕塑可配置于广场、花坛、林荫道上，也可点缀在殿堂的前方，园林的山坡、草地、池畔或水中。使雕塑与建筑、园林环境互为衬托，相得益彰。

我国著名的雕塑艺术家韩美林，创作了数十尊巨龙雕塑作品，其中《钱江龙》由上部主雕巨型钱江龙和下部四条小龙组成，主龙高达27米，重达110吨，龙首昂起，朝向东海，龙身蜿蜒腾跃，龙爪伸展四方，龙尾直插云天，为中国目前最大的青铜雕龙制品（图11-7）。

图11-7　"钱江龙"中的主龙（浙江钱塘江边·铜雕）

　　韩美林创作的《中华龙》刻画的是生肖龙的形象。这条从天而来的降龙，四肢张开，蹬着火珠，龙首奋昂，龙尾耸天，龙身呈"S"形翻卷，威武矫健，雄浑辉煌，跃然欲飞，浓缩着一股勃发的生命之力，给人一种蓬勃兴旺的精神（图11-8）。其他如《蹲龙》《戏珠龙》，同样给人以浓浓的艺术感染力（图11-9、图11-10）。

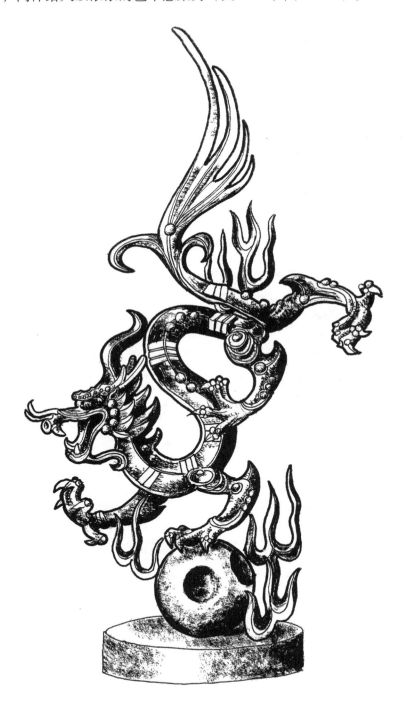

图11-8　中华龙（铜雕）

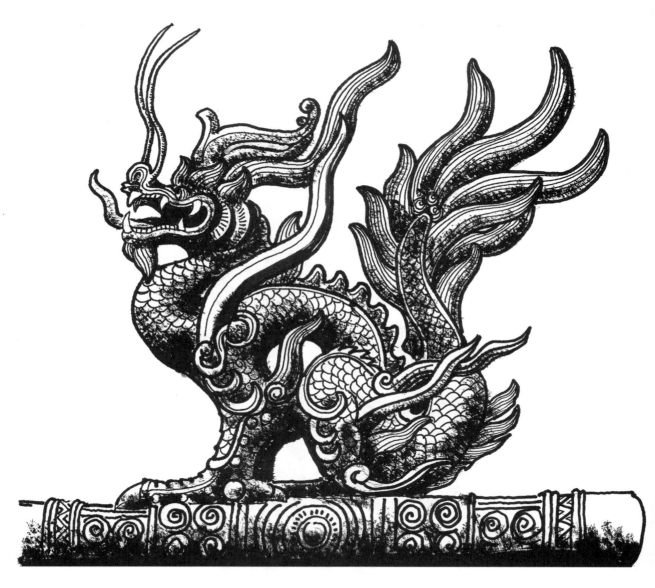

图 11-9　蹲龙（铜雕）

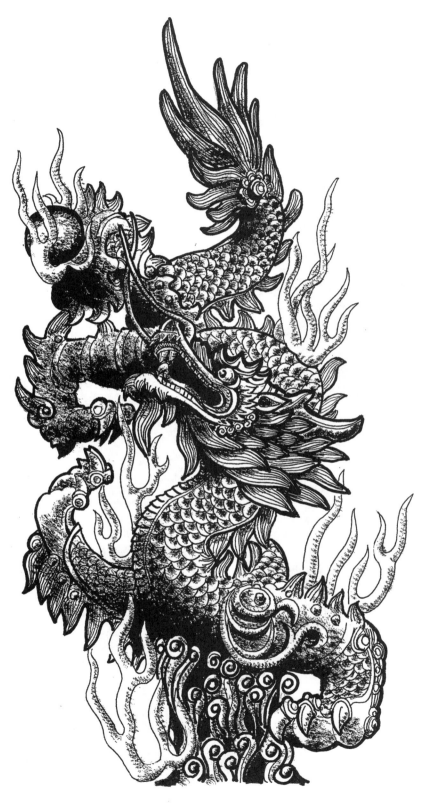

图 11-10 戏珠龙（铜雕）

　　安置在江苏省徐州市云龙公园内的《双龙》雕塑，是"十二生肖"中的一件，两条龙呈圆周对称造型，在圆浑中表现了回环贯通、一气呵成的宏大气魄（图11-11）。

　　其他如《启祥纳福》《卷鼻龙顶盆》《苍龙护珠》《情系蓝天》《徐步迎福》等均是龙形雕塑中的佳作（图11-12至图11-16）。

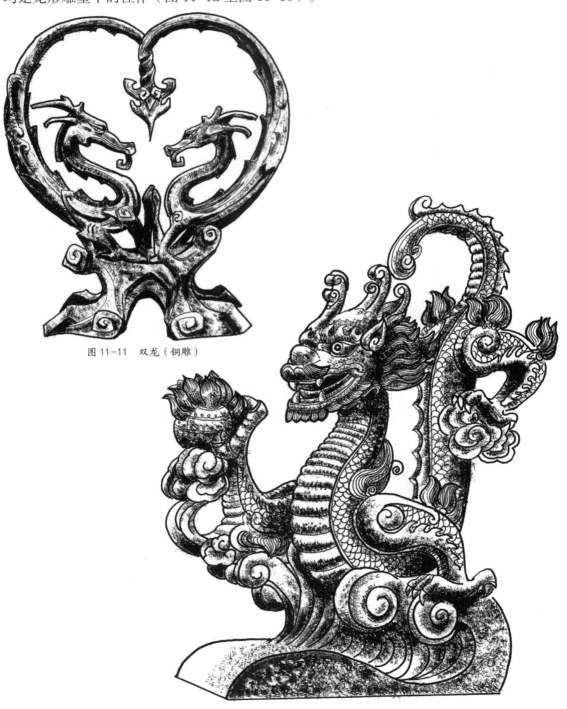

图11-11　双龙（铜雕）

图11-12　启祥纳福（铜雕）

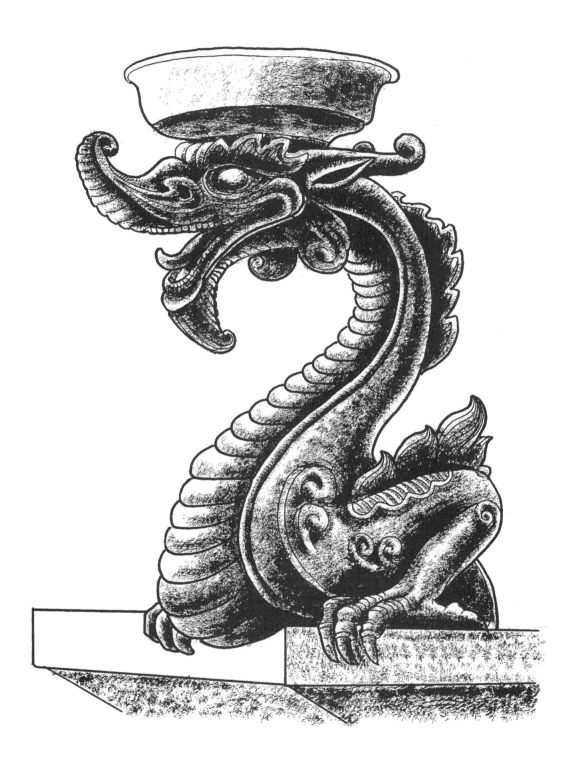

图 11-13　卷鼻龙顶盆（山西大同建筑小品）

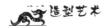

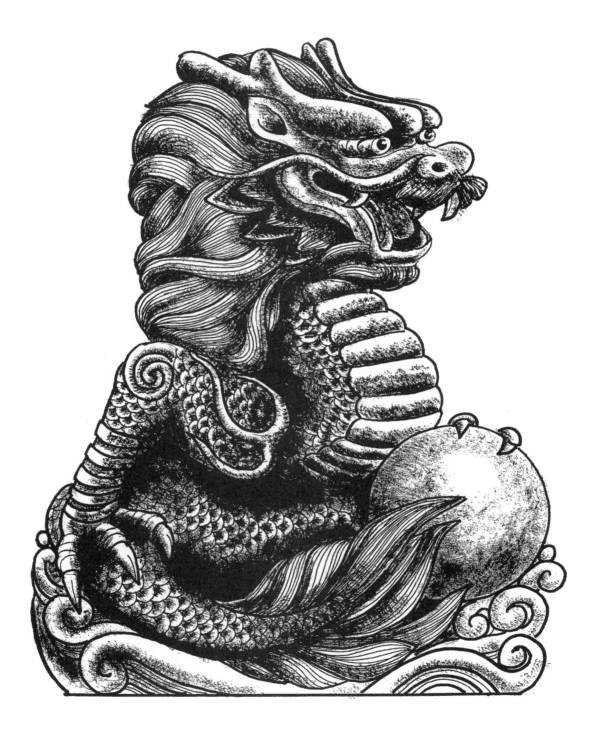

图 11-14 苍龙护珠（铜雕）

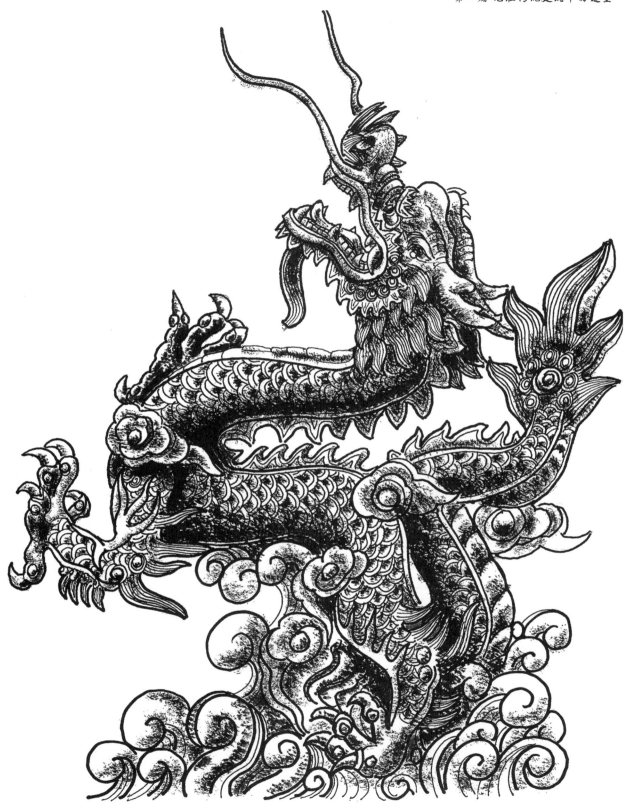

图 11-15 情系蓝天(铜雕)

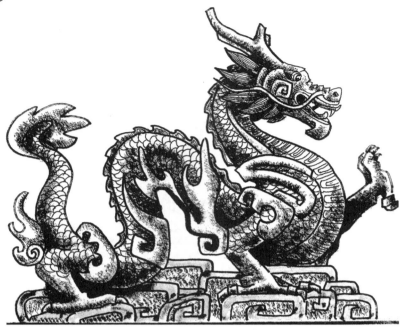

图 11-16　徐步迎福（铜雕）

　　蹲龙，是指蹲踞之龙，即兽形龙。据汉代一部神化孔子的故事《春秋演孔图》载："孔子长十尺，大九围，坐如蹲龙，立如牵牛。"后以"龙蹲"指孔子。用蹲龙守门，不仅才气旺盛，而且吉祥如意（图 11-17、图 11-18）。

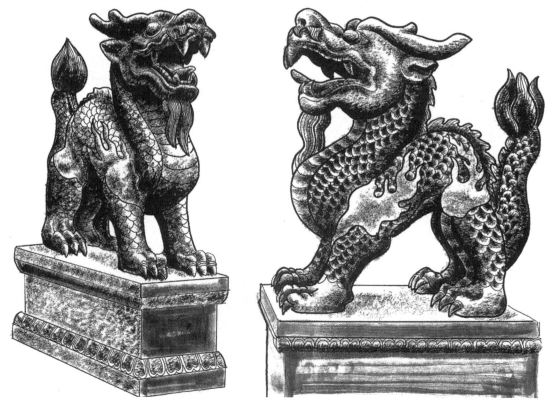

图 11-17　兽形蹲龙守门之一（石雕·北京古观象台）　图 11-18　兽形蹲龙守门之二（石雕·四川成都黄龙溪镇）

第四节　奇谲瑰丽的龙柱

龙柱的全称为"蟠龙抱柱"。蟠龙，是未升天之龙，在我国古代皇家建筑及高规格寺庙中运用十分广泛，一般把盘绕在柱子上和装饰在梁上、天花板上的龙都称为蟠龙。

汉代以后，龙形图案在建筑装饰上盛行，宫殿和高官富豪的宅第都以龙为装饰，龙柱逐步得到普及。唐代以后，龙成了皇宫的专用装饰图案，民间宅第的建筑便与龙无缘了。

蟠龙抱柱，从所用的材质看可分五个种类，即石雕蟠龙抱柱、木雕蟠龙抱柱、沥粉金漆龙柱、金属蟠龙抱柱和蟠龙彩毯裹柱。其中前三种龙柱较为常见。

在现存的蟠龙抱柱中，以石雕的最多，历代的民间石刻艺术家们以一刀一凿之功，将龙的艺术形象借顽石而永生。

龙柱的形式很多，有盘绕在柱子上的升龙、降龙或戏珠的双龙，有在柱顶翻卷的跃龙，有环绕在利剑上的龙，还有栏杆上的望龙（图11-19至图11-22）。

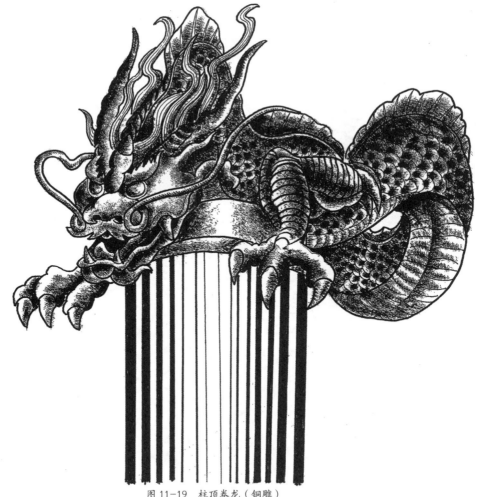

图11-19　柱顶卷龙（铜雕）

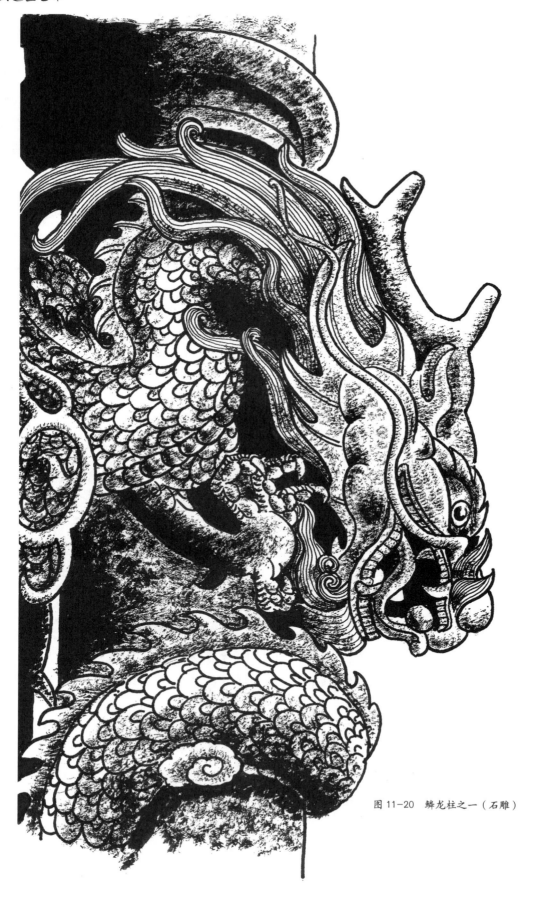

图 11-20　鳞龙柱之一（石雕）

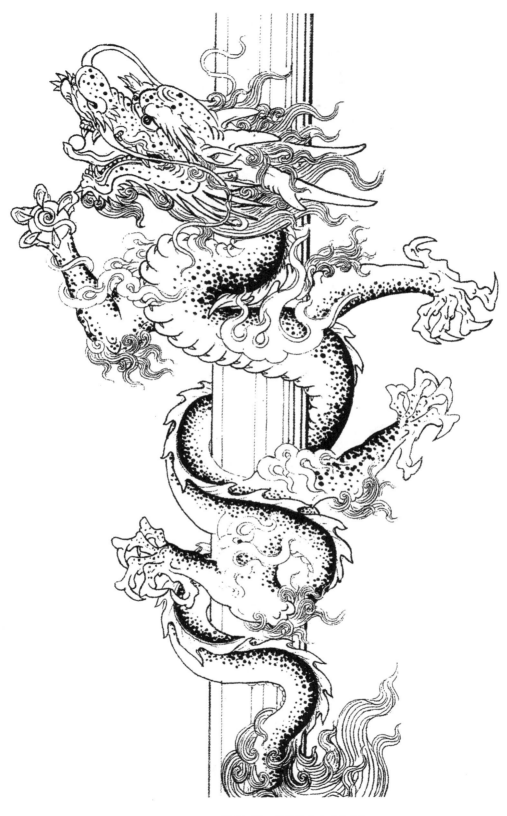

图 11-21　鳞龙柱之二（木雕）

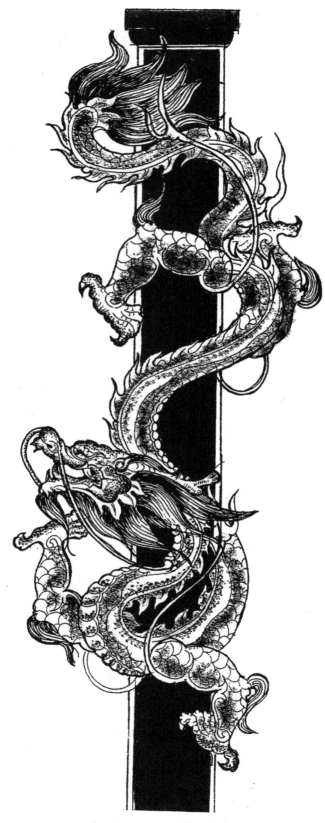

图 11-22　依柱腾跃的龙

第五节　多姿多彩的木雕龙形建筑构件

龙在民间是卓越的象征，木雕龙形装饰构件作为独特的建筑语言，用多姿多彩来形容是毫不夸张的。龙形装饰，明代嘉庆之前只能皇家专用，后来庶民百姓家也可使用。古建筑中用龙形木雕装饰，是对子孙后代成龙成凤的希冀。龙能引水，在建筑上装饰龙形构件，也是对"火神"的震慑。

木雕龙装饰构件主要来自安徽徽雕、浙江东阳木雕、山西木雕、福建永春木雕以及独具特色的潮汕木雕等。按建筑类型分，有房梁、斗拱、门窗、牛腿、花板、梁托、梁枋、垂花柱以及屏风等。由于木质材料寿命有限，因此保存时间不长，今特撷取几件，以飨大家（图 11-23 至图 11-26）。

图 11-23　木雕屏风及装饰

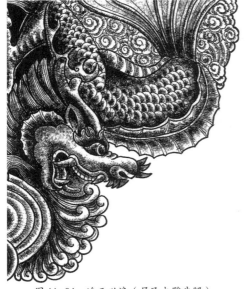

图 11-24　追云兴浪（居民木雕牛腿）

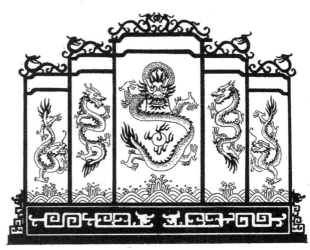

图 11-25　木雕屏风及装饰

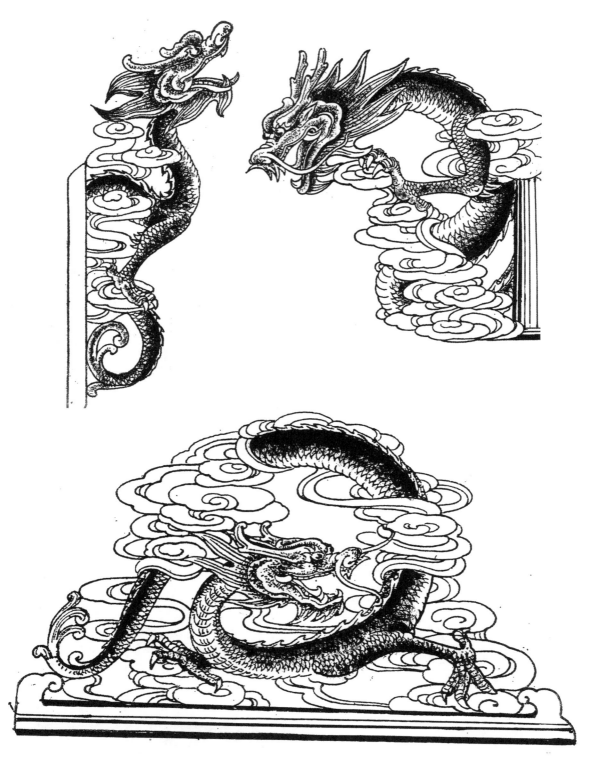

图 11-26 建筑木雕中的龙纹三例

第六节　气派豪华的龙舟

龙船，即龙舟，是做成龙形或刻有龙纹的船只。在我国传统文化中，雨与龙是联系在一起的，龙不仅是祥瑞之物，更是和风化雨的主宰。在我国南方很流行赛龙舟的活动，它最早是古越族人祭水神或龙神的一种祭祀活动，其起源可追溯至原始社会末期。赛龙舟又称龙舟竞渡，在中国已有 1500 多年的历史了，现已被列入国家级非物质文化遗产名录。

古代有"真龙天子"之称的帝王们，行走水路时一般都要乘龙舟。皇帝乘坐的龙舟，高大宽敞，雄伟奢华，舟上楼阁巍峨，舟身精雕细镂，彩绘金饰，气象非凡。古文献中对龙船屡有提及，《隋书·炀帝纪》就有"御龙舟，幸江都"的记载，说的是隋炀帝乘龙舟游江南的事。北宋初年，"浙东献龙舟，长二十余丈，上为宫室层楼"。宋徽宗宣和年间，明州（今浙江宁波）奉命建造龙舟两艘，完工后的龙舟"巍然如山，浮动波上，锦帆鹢首，屈服蛟螭"。据考证，船的载重量当在 1100 吨左右。船抵高丽时，"倾国耸观，欢呼嘉叹"，龙舟大长了国威。

这里我们特设计绘制了豪华型的龙舟，供读者参考借鉴（图 11-27、图 11-28）。其中图 11-28 的大型木雕龙舟是浙江宁海木雕艺术家童献松创制的，龙舟上的古建筑采用鲁班营造技法，采用榫卯结构，不用钉子和胶水，将古建筑中的亭台楼阁巧妙地装饰在龙体上方，并把古建筑的卷鹏顶、歇山顶、硬山、攒尖等多种造型都集中展现在这一艘小小的龙船上。在工艺雕琢上，取玉雕、竹雕、牙雕之精华于高档木料上，施以浮雕、深浮雕、镂空雕、圆雕等多种技艺，并雕刻了众多人物，使整座龙舟精致高雅，耐人寻味。

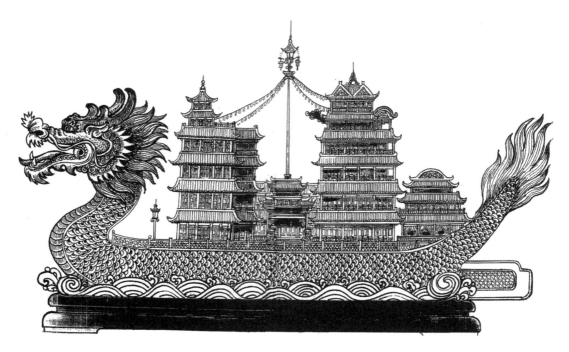

图 11-27　大型龙舟设计图（徐华铛设计）

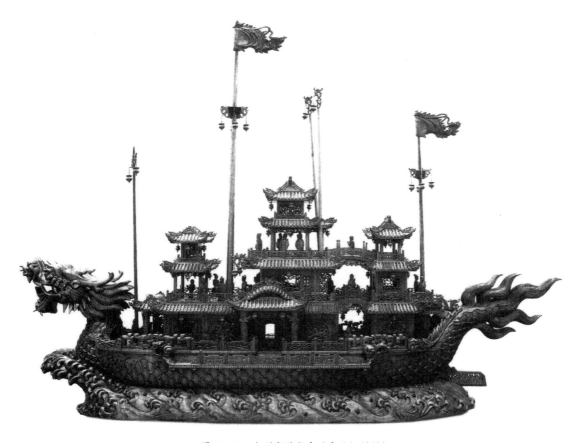

图 11-28　大型木雕龙舟（童献松创制）

第五篇
龙的造型欣赏

　　我们的祖先展开想象的翅膀，有机地集中和概括了现实生活中多种禽兽的局部，创造出世上并不存在的"龙"。龙，虽为世人所不见，却仍然包括头部、躯体、足爪和尾部，它的艺术造型反映了我国古代先人在现实生活中的意识形态，寄托着人们的理想和精神，也体现了祖先们对美的执着追求。

　　历代的艺术家们以丰富的装饰语言和富有韵律感的美好线条，生动地刻画了龙这个多姿多彩的美好形象，构成了各个时代不同的艺术风韵：商周的龙稚拙抽象；春秋战国时期的龙秀丽洒脱；秦汉时期的龙雄健豪放；隋唐时期的龙健壮圆润；宋元时期的龙成熟稳健；明清时期的龙繁复华丽。

　　龙，不仅在我国漫长的历史长河中是璀璨夺目的明珠，在高度发展的现代社会，仍以各种秀美的形式出现，显示出它永开不败的艺术魅力。

　　为能更好地适应我们身处的读图时代，特在本篇开辟"龙的造型欣赏"，分设"龙的写实性艺术造型"与"龙的装饰性艺术造型"两大章，供大家欣赏。

第十二章　龙的写实性艺术造型

　　龙的造型集中了走兽、飞禽、游鱼中最精华的部分，它由狮的鼻、虎的嘴、牛的耳、鹿的角、马的鬃、蛇的体、鲤的鳞、鹰的爪、金鱼的尾所组成，而这些部件配置得又是那么得体和谐，威武中体现出灵秀，健美中显示出柔和，受到历代人们普遍而持久的欢迎，成了一朵永开不败的造型艺术奇葩。

　　要探究龙的艺术造型，可以从工艺美术品中一见端倪，因为龙和我国历代的工艺美术品有着密切的关联，它的图纹被广泛地运用在历代的日用器皿与建筑上。从商代的青铜器，春秋战国的玉器、漆器，秦汉的画像砖、画像石和瓦当，南北朝的雕刻，隋唐的金银器，宋元的瓷器，以至明清的建筑装饰……这桩桩件件犹如无数的涓涓溪流汇成波涛滚滚的艺术长河，川流不息。

　　商周的青铜器，那装饰的夔龙纹样，极尽精工之能事，给人神秘的气韵感；战国秦汉时期的漆器，变幻莫测的云龙纹，似云非云，似龙非龙，体现了富有探索精神的勃发气韵；继汉开唐的南北朝石刻，兽形神龙行走如飞，和云纹气浪结合，豪放自如，风云流动；唐代的银盒铜镜，龙作腾舞形态，灵动多姿的气韵扑面而来；宋元的瓷器，不论是刻花、印花还是青花，云龙造型奔腾飞跃，栩栩如生，引人入胜；明清两代的建筑和宫廷工艺品，龙纹比比皆是，不管是石材、金属、瓷器、丝织、珐琅、玻璃、玉器，还是竹、木、牙雕，神龙的形象均追求精雕细刻，其繁缛华美的程度，已经达到登峰造极的地步。

　　近年来，我国以龙为题材的工艺美术品不断涌现，这些工艺美术作品所表现的龙，已逐渐摆脱了它固有的神秘感和威慑感，代之而起的是神龙的振奋精神和中华民族的昂扬气势，使我国的工艺美术品更为丰富多彩，而工艺美术品的发展，又促使了龙的艺术形象不断演变和提高。如1999年澳门回归时，浙江省人民政府赠送的大型竹编精品《沧海还珠》便是龙的题材。作品展现了两条脚踩水波、祥云，挥舞龙爪，上下翻腾的蟠龙追逐着一颗璀璨夺目宝珠的形象。蟠龙的飞舞、水浪的飞溅、云彩的翻滚，组成了一幅神采飞扬、节奏强烈的画面。艺人们对这件精品赋予了新的创意：两条腾跃的蟠龙既代表中国的母亲河——长江与黄河，又代表龙的传人——华夏炎黄子孙，是伟大祖国的象征；宝珠则寓意南海明珠澳门。作品不仅体现了一种艺术上的美、精神上的力，而且显示了中华民族的自豪。

纵观历代龙纹的艺术风貌，给人印象最深的是秦汉和明清这两个时期的龙纹造型。

秦汉时期的龙纹大多呈走兽形态，它蕴含着虎的威猛、狮的雄浑、蛇的矫健。它的形象大多在石刻、汉砖和瓦当上反映出来，其雄健的力度和古拙的气势，是后世龙的造型所望尘莫及的，其装饰风格亦被后世人所沿用。

明清时期龙的造型大多呈蛇身形，运用最广泛，是龙的造型发展最完美的一个阶段。那流动、飘逸而又充满矫健活力的优美姿态是我们所熟悉的。

设计者为了突出龙的古朴高雅，在其传统造型基础上进行再创作，力求含蓄和蕴藉，重视夸张和联想，在写实的基础上，体现中华民族的传统，做到"古为今用不复古"。

在这里，我们节录了龙的代表性造型纹样以及龙的各种表现形式，供大家参考和借鉴（图 12-1 至图 12-30）。

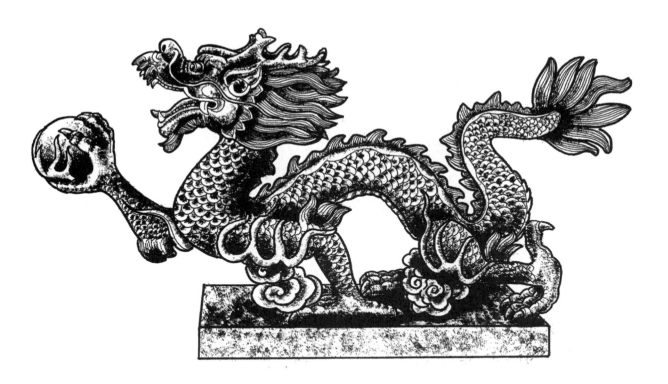

图 12-1　携珠前行送太平

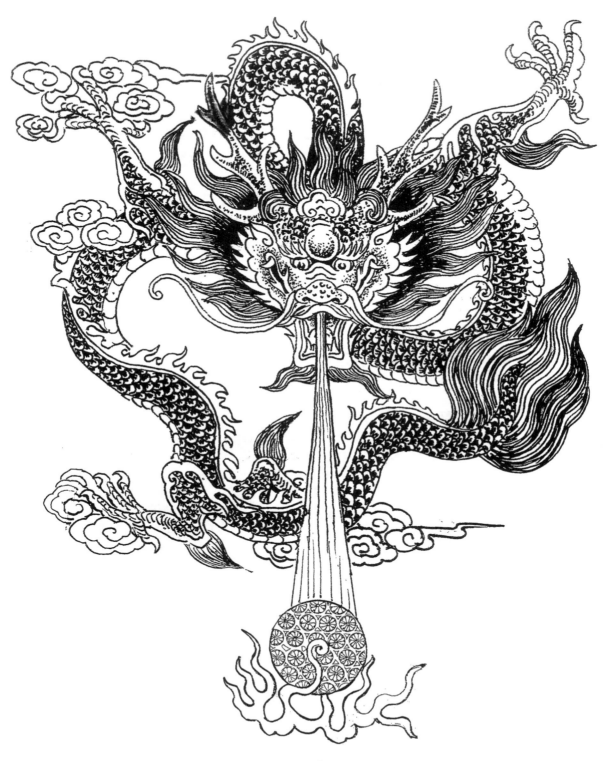

图 12-2　吐珠坐龙

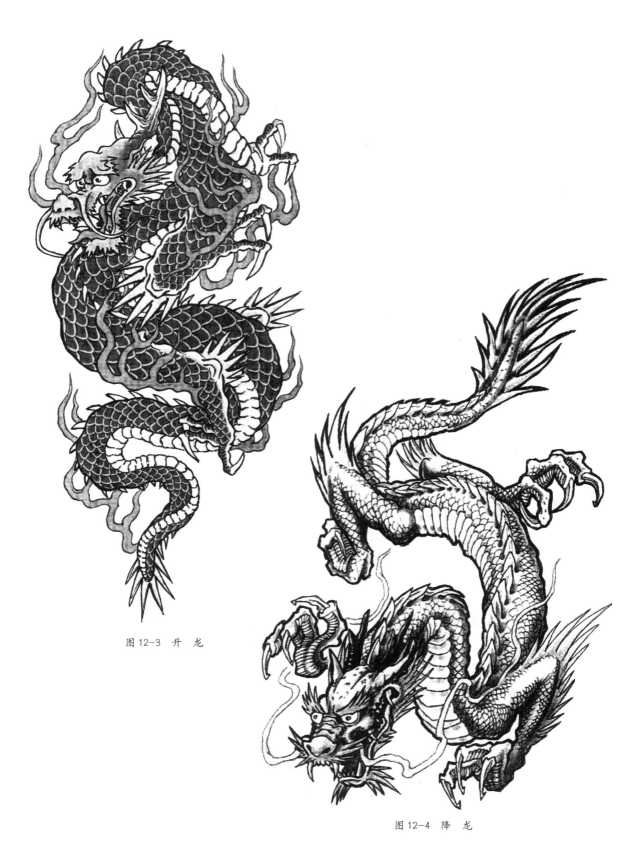

图 12-3 升 龙

图 12-4 降 龙

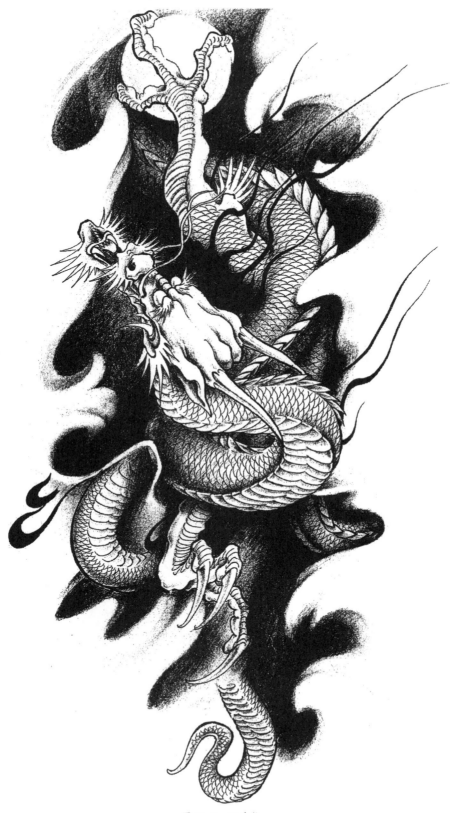

图 12-5 回升龙

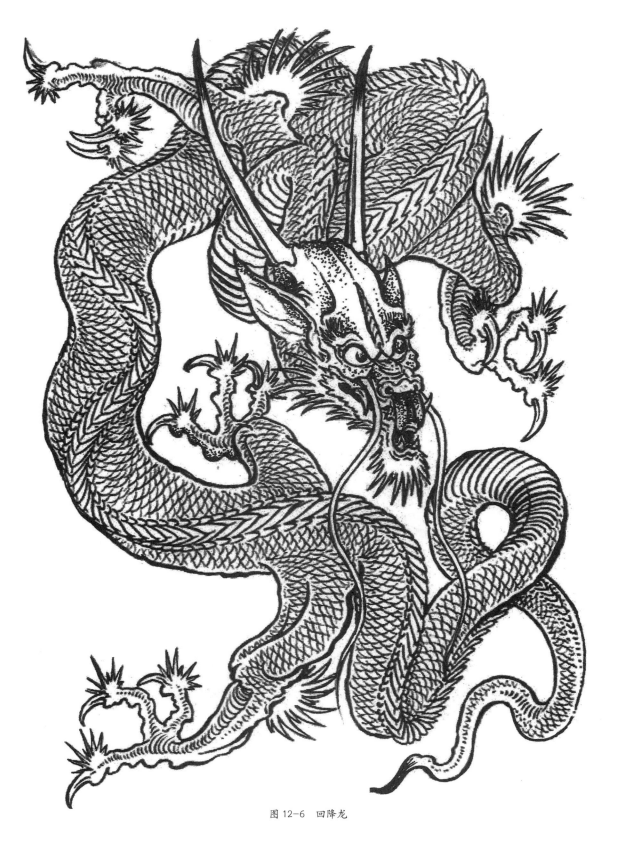

图 12-6　回降龙

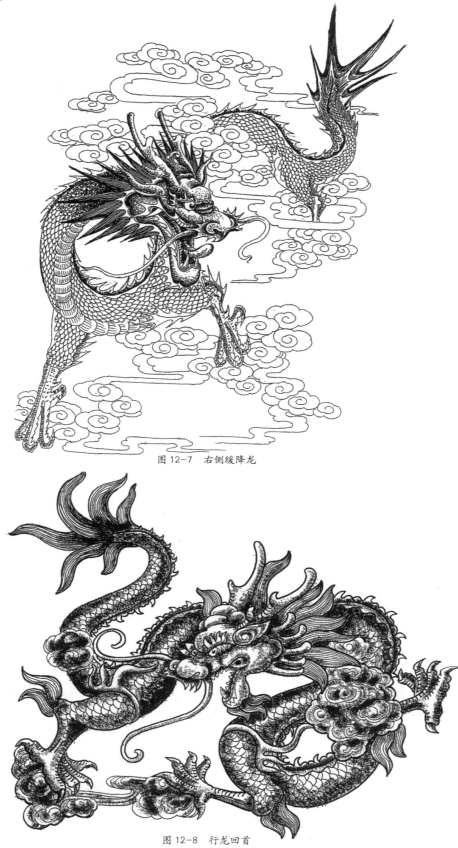

图 12-7 右侧缓降龙

图 12-8 行龙回首

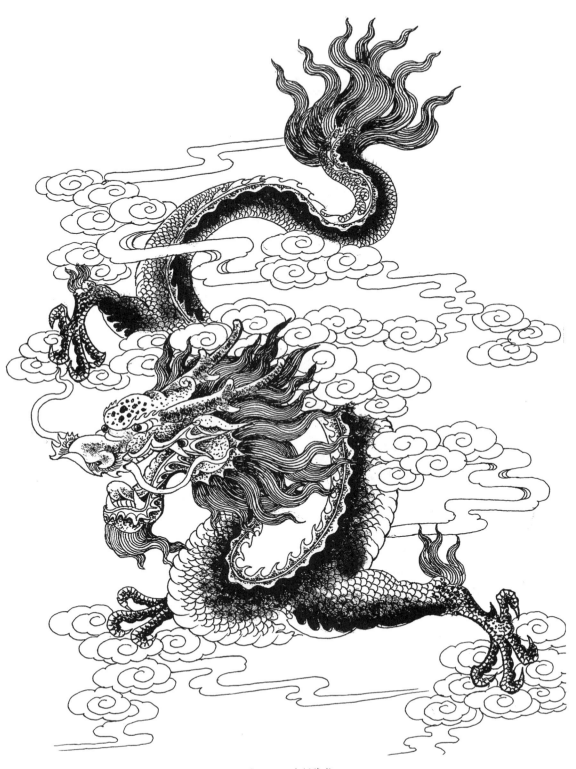

图 12-9　左侧降龙

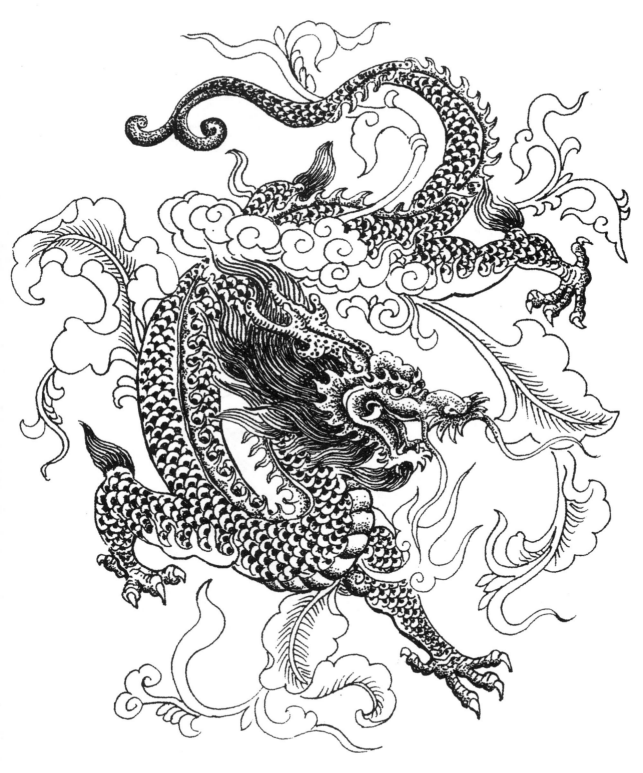

图 12-10 右侧降龙

图 12-11　俯瞰龙二例

图 12-12 　回首降龙

图 12-13 　双龙献珠呈吉祥

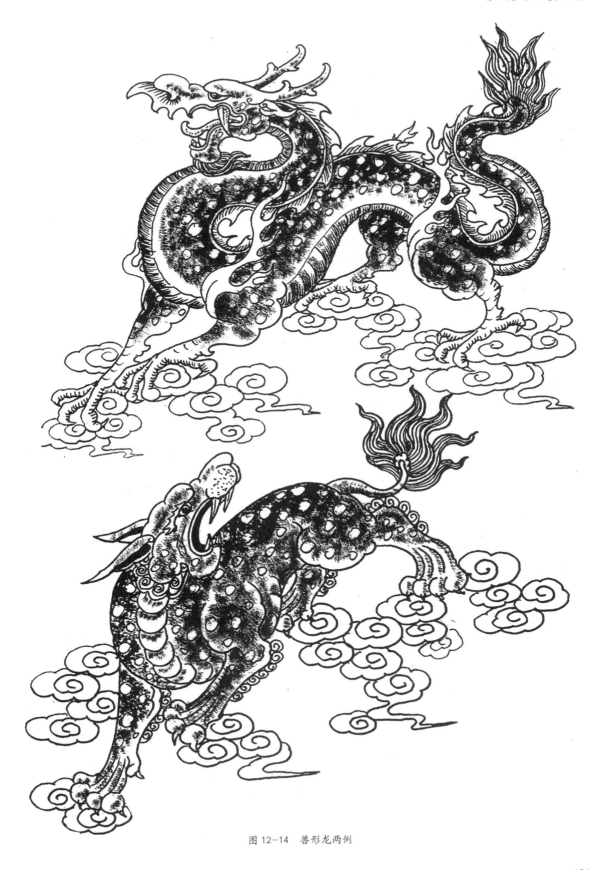

图 12-14 兽形龙两例

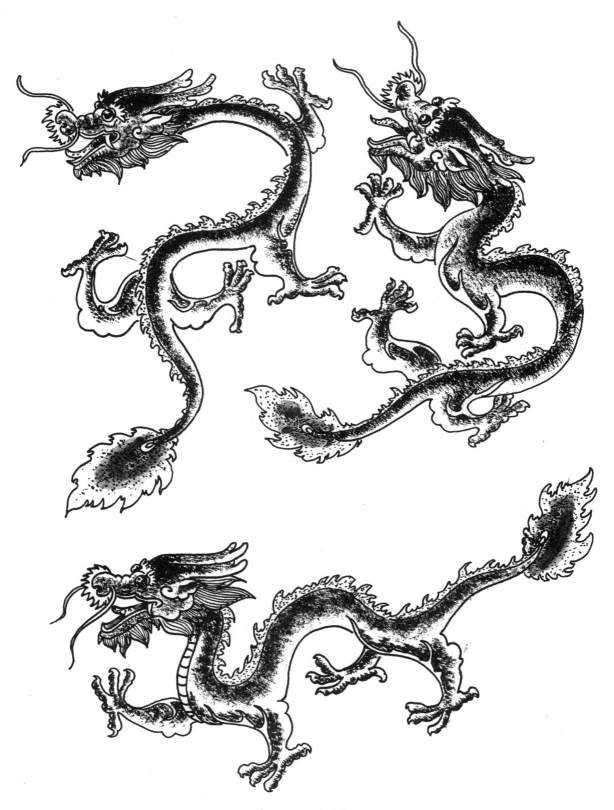

图 12-15 三龙献瑞

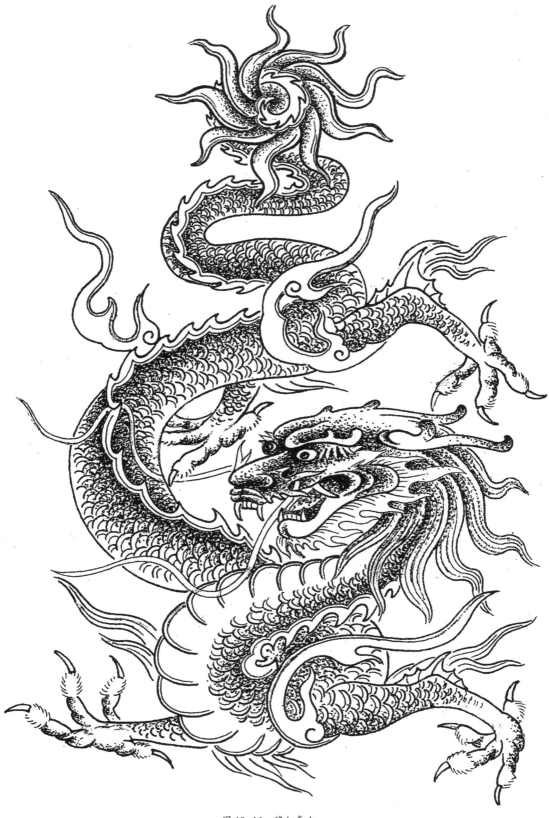

图 12-16 稳如泰山

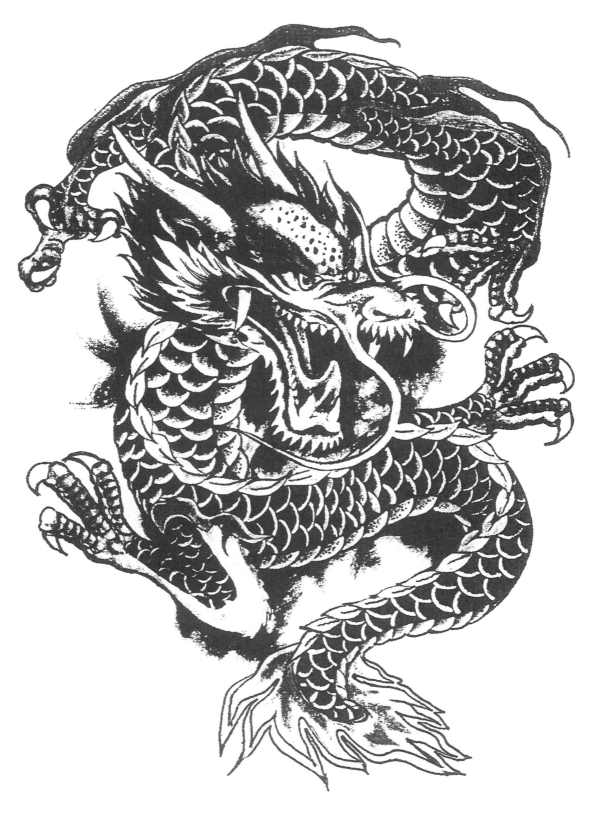

图 12-17　矫龙翻卷入苍天

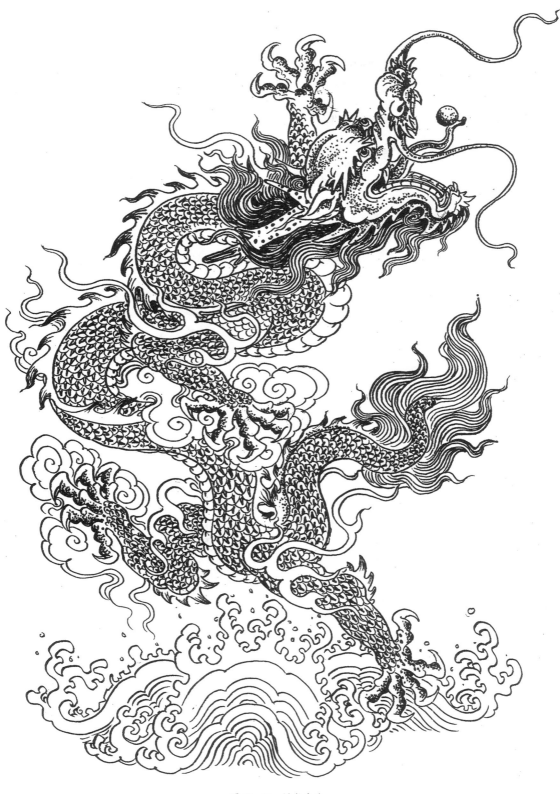

图 12-18　矫龙出海

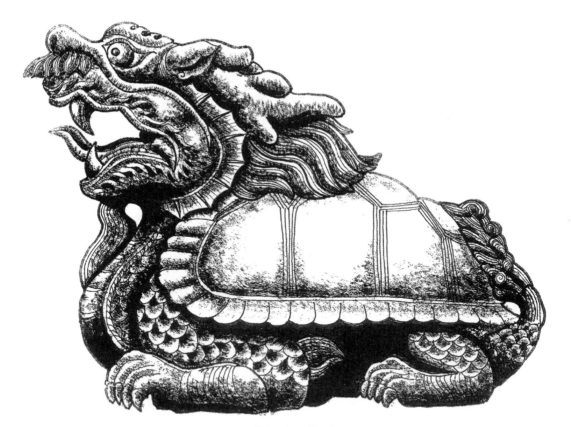

图 12-19　龙　龟

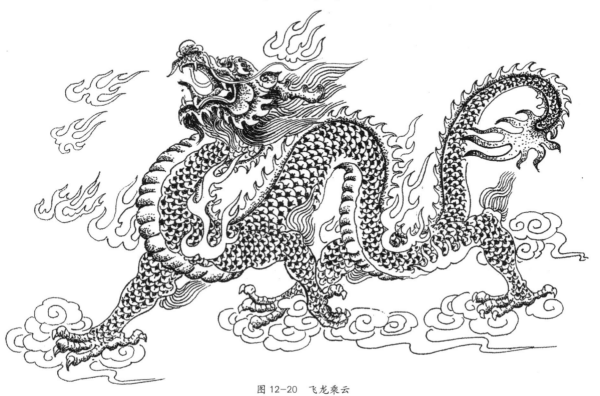

图 12-20　飞龙乘云

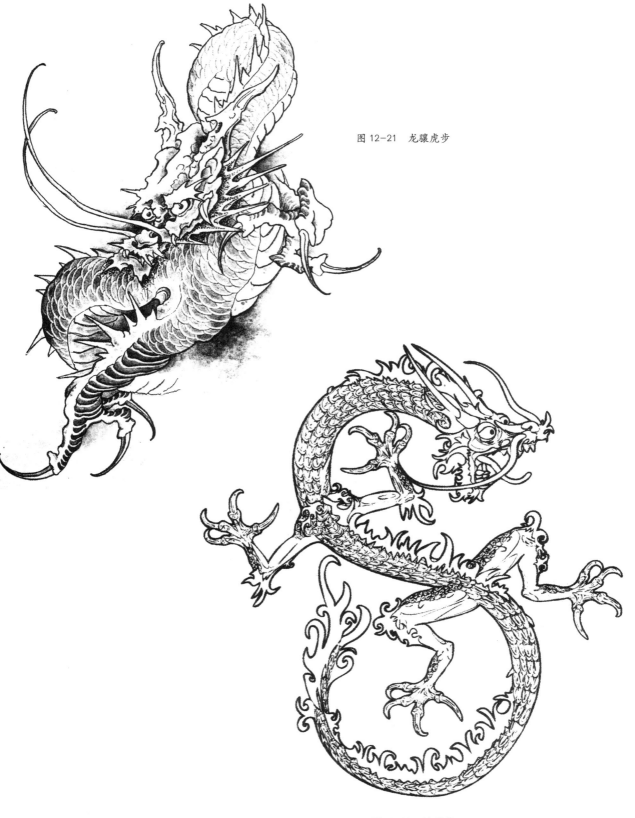

图 12-21 龙骧虎步

图 12-22 蛙形龙

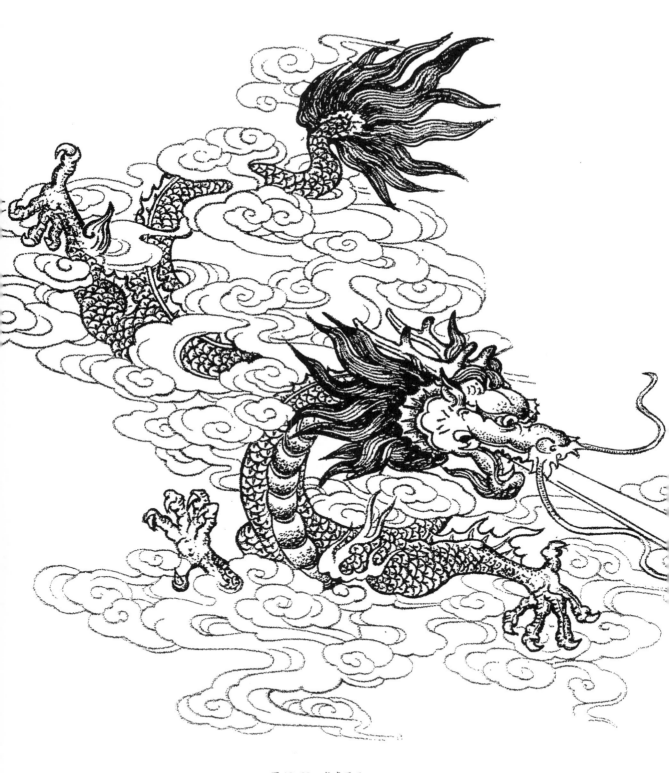

图 12-23　龙虎风云

图 12-24　直上九霄

图 12-25　金龙朝阳

图 12-26 展翅招云升蓝天

图 12-27　眈眈虎视驱邪恶

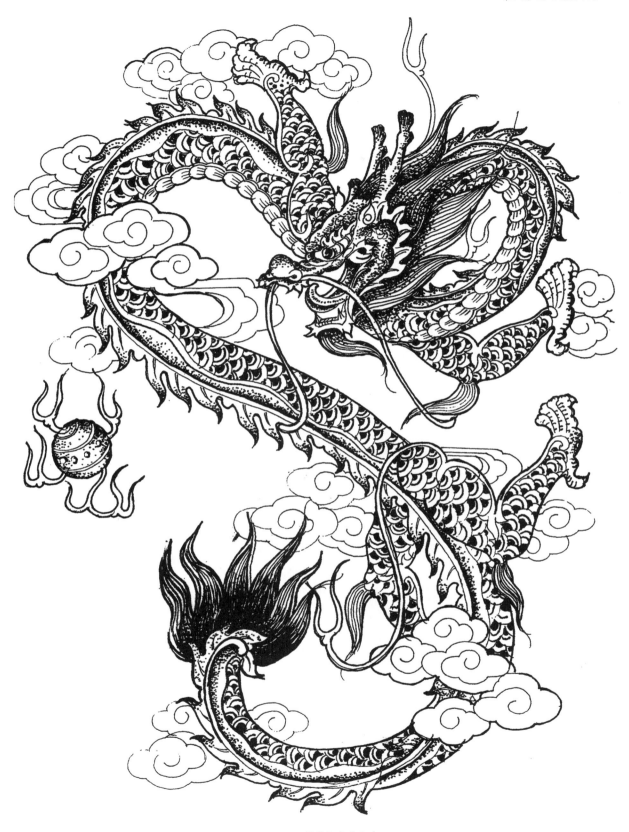

图 12-28　矫龙翻卷戏火珠

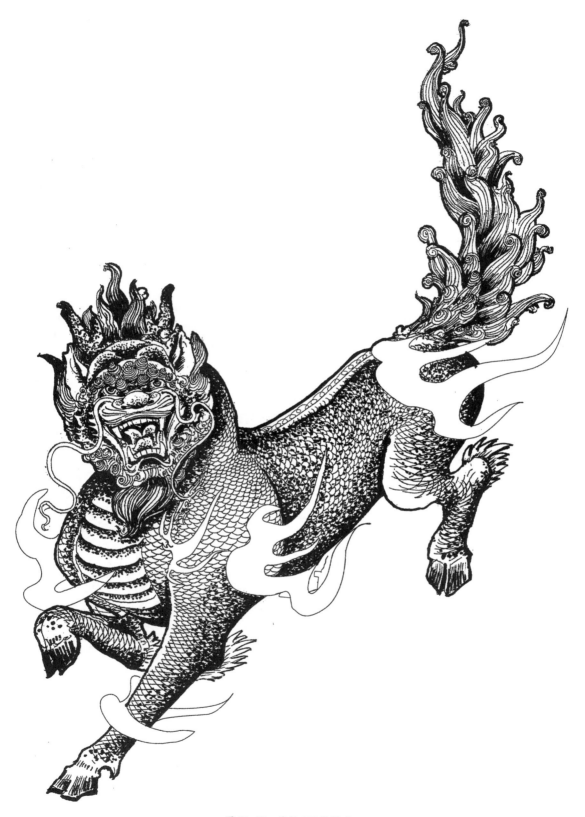

图 12-29　麟行万里送祥瑞

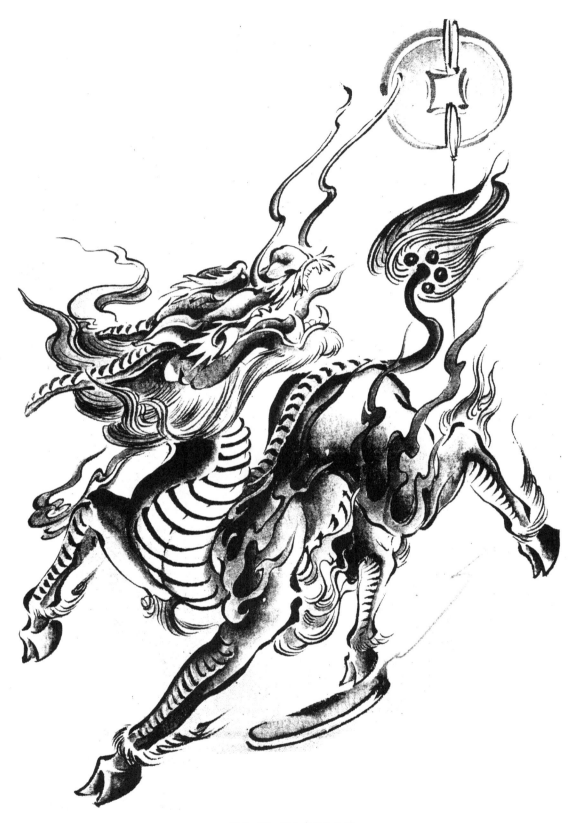

图 12-30　愿为吉祥向天歌

第十三章 龙的装饰性艺术造型

龙，这一有着东方美的民族艺术造型，它那翩若惊鸿、矫健腾舞的艺术形象，使我们领悟到很多美学上的道理。你看，龙的浪漫主义之美，既有适度的夸张，又有理想的幻化，夸张得度，恰到好处，倘过分或不及便缺乏美感了。龙的飘逸腾舞之美，恰是在虚实之间，太实，缺乏想象的灵度；太虚，则缺乏生命的依托。它多样统一的美，是大自然禽兽的优美部件汇集起来的，在繁复中求得统一，在多彩中求得和谐。

龙的躯体本身具有高度的装饰性，可短可长，可方可圆，可随意曲卷，适合各种各样的形态变化。那蕴含在神龙体内的隽永节奏和韵律，更富有浓郁的装饰效果，成为图案艺术中最富有东方色彩的装饰图案之一。

在《翻滚旋转圆形龙》中，又给人以新意：图的中心是张口吐舌的龙头，而龙的躯体则呈圆形翻卷，四肢向四方张开，动感强烈，活力四射（图13-1）。

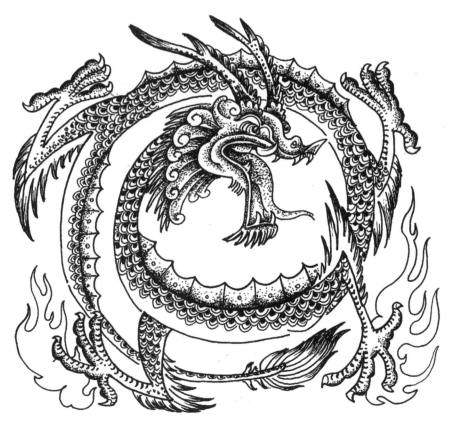

图 13-1　翻滚旋转圆形龙

　　你看，在龙与凤的共体装饰中，既有龙的蛇身，又有凤的颈羽、翅膀与尾羽，两者很巧妙地装饰在一起，得体而自然（图13-2）。

图13-2　龙凤共体装饰

 《花中之龙送福来》，将奔腾呼啸的神龙与盛开的菊花装饰在一起，三爪矫龙送福袋于人间，装饰新颖，别有韵味（图13-3）。

图 13-3　花中之龙送福来

其他如《蛇身龙与兽形龙装饰》《龙纹卷草装饰》《龙形器皿及装饰》《螭虎与应龙装饰》等，都给人以浓郁的想象空间，耐人寻味（图 13-4 至图 13-13）。

图 13-4　蛇身龙与兽形龙装饰

图 13-5　龙纹卷草装饰六例

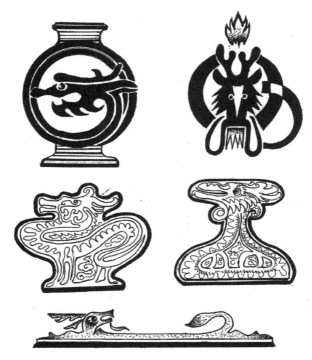

图 13-6　龙形器皿及装饰

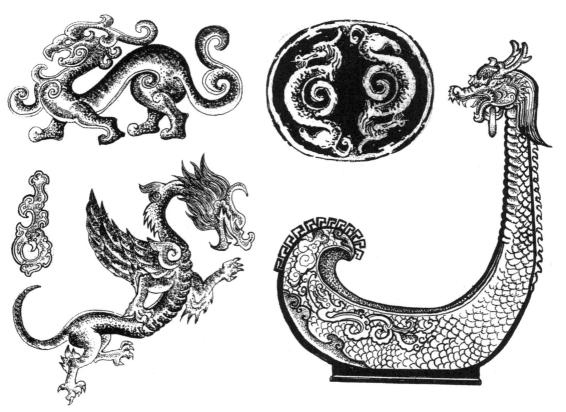

图 13-7　螭虎与应龙装饰　　　　　　　图 13-8　长颈龙船及装饰

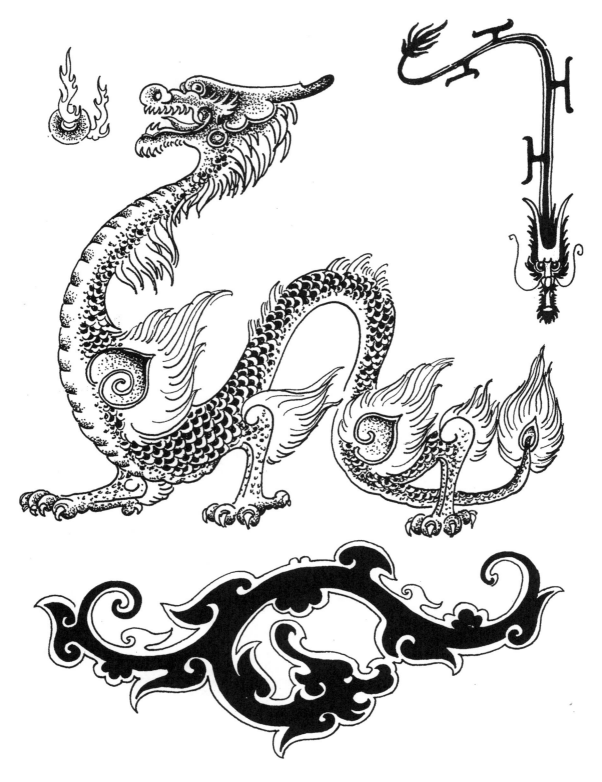

图 13-9　龙纹装饰三例

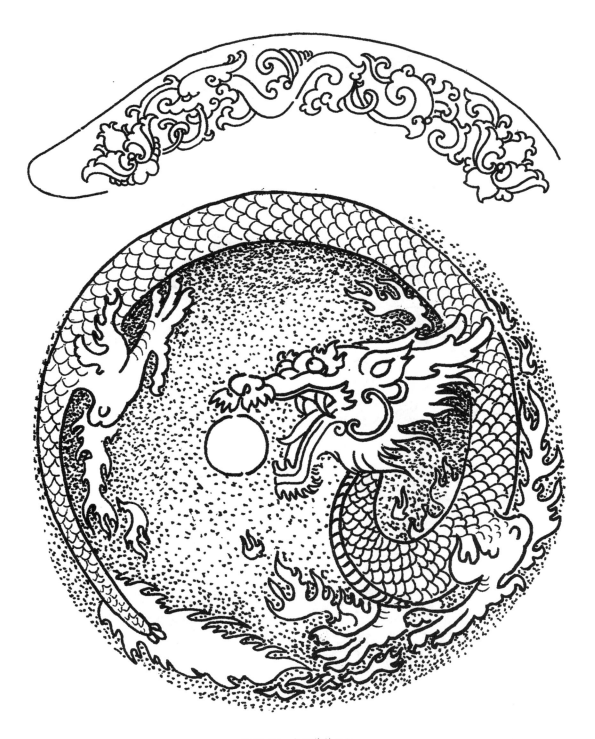

图 13-10　龙纹装饰两例

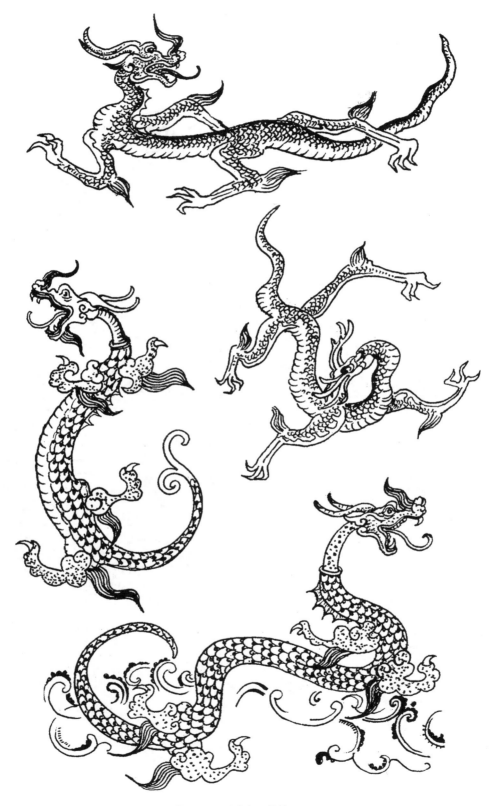

图 13-11 现代龙纹装饰五例

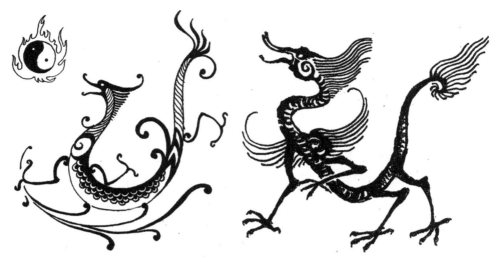

图 13-12　动画龙两例

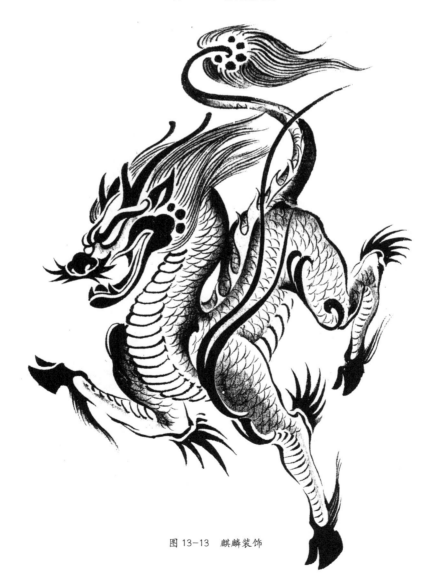

图 13-13　麒麟装饰

在现代化的橱窗设计中，在商品的商标、包装上，都可以看到龙腾跃的形象，它不仅以自己的形体美化商品，而且还以富有韵律感和力度美的线条组成装饰性艺术语言吸引消费者。一些以龙命名的宾馆、商店、酒家以及传统产品，在设计上更是大胆地启用了秦汉瓦当石刻上的龙纹，有的甚至将青铜器皿中的夔龙图案作为标志或用以装潢，以此来象征其悠久的历史和深远的寓意。这些龙纹典雅别致，古朴庄重，意境含蓄，耐人寻味。

在我国园林和街头雕塑中，龙的形象往往以装饰性的形象出现。安置在山东省威海市环翠公园内的《十二生肖》雕塑作品中的龙是以商代玉雕龙的造型为依据创制的，龙的外形完整，呈圆周造型，体现出一种团块性的体量感，给人一种向外的扩张力度，它将几何形的装饰手法、现代材料的制作工艺和久远的传统造型巧妙地结合在一起，从而把人们的传统欣赏习惯和新时代的审美要求联系起来了（图13-14）。

宁波国际机场广场上的《腾龙》雕塑，刻画了中华民族的腾跃精神，在现代化大厦的衬托下，简洁大气，透出刚劲，双龙志在蓝天，正积聚力量腾空而去（图13-15）。

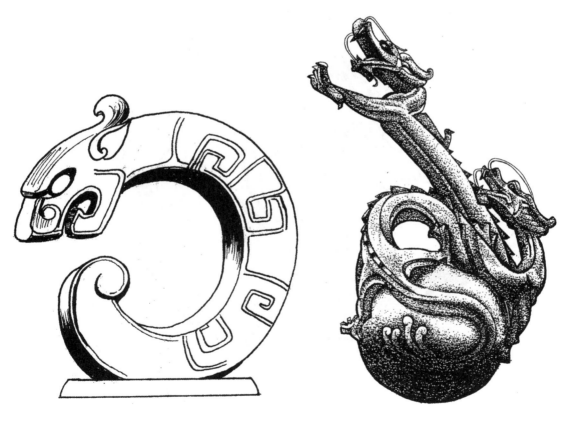

图13-14 "十二生肖"雕塑中的龙
（山东威海环翠公园）

图13-15 腾龙（浙江宁波机场）

雕塑小品《跃浪腾天》给人一种灵动的神韵，蛟龙躯体呈"S"形扭动，正从海浪中跃然而出，张开龙嘴，仰天长啸（图13-16）。

铜雕《蟠龙环身》则给人以宁静的遐思。龙呈长圆形翻卷，头与尾相接在一处，龙尾与龙的须发也都作圆形卷曲，似在默默地回味自己遥远的过去。这尊古味浓郁的龙形雕塑，使人的思绪不禁跨越时空，回到中华民族遥远的古代（图13-17）。

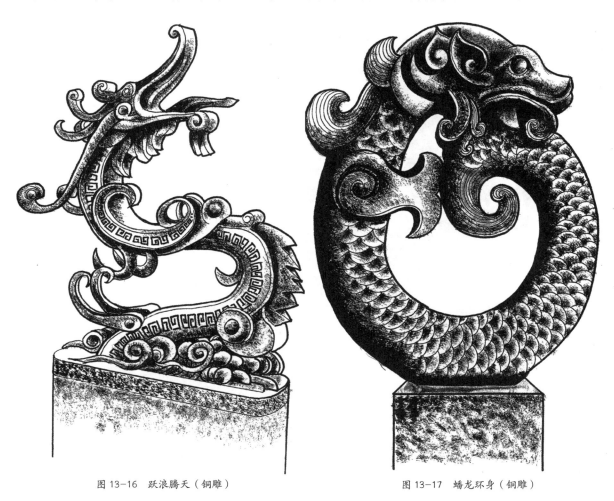

图 13-16　跃浪腾天（铜雕）　　　　　　图 13-17　蟠龙环身（铜雕）

在卡通设计绘画艺术上，龙同样以它独特的形象和装饰效果，十分称职地担起了重任。在中国，卡通绘画与动画片的含义是一致的，通过夸张、变形、比喻、象征等手法，以幽默、风趣、诙谐的艺术效果，表现现实生活中的人和事。

在卡通风格的影响下，可爱的卡通人物、动物、植物等形象开始作为各个领域的形象代言。在这本集子里，我们撷取了以龙为吉祥物的卡通形象，以飨大家。这里出现的卡通形象大多是幼年龙的形象，有奔跑前行的龙，有驻足凝视的龙，有卷尾笑迎的龙，有舞蹈的龙，有唱歌的龙，有运动的龙，也有破蛋得生的龙，充满着活泼生动的童趣（图13-18至图13-31）。

图 13-18　卡通龙之一：我来了

图 13-19　卡通龙之二：让我瞧瞧

图 13-20　卡通龙之三：我在等你

图 13-21　卡通龙之四：祝你好运　　　　　图 13-22　卡通龙之五：一起摇摆

图 13-23　卡通龙之六：我要争第一　　　　图 13-24　卡通龙之七：我们一起玩

图 13-25　卡通龙之八：我长得帅吗

图 13-26　卡通龙之九：给你讲一个故事

图 13-27　卡通龙之十：心中的歌　　　　　图 13-28　卡通龙之十一：快乐运动

图 13-29　卡通龙之十二：等等我　　　　　图 13-30　卡通龙之十三：大力士

图 13-31　卡通龙之十四：破蛋得生

一般来说，形象越概括、越抽象，越要有生活基础和艺术修养，龙的装饰图案当然也不例外。选入本书的这些龙的装饰图稿，均是富有生机活力的创新作品，从人们喜闻乐见的形象着手，逐步对龙的传统造型深化、神化，以达到雅俗共赏的效果，供大家细细品味（图13-32、图13-33）。

龙的造型留给我们的是永恒的艺术魅力，其写实与装饰的生命是长存不朽的。

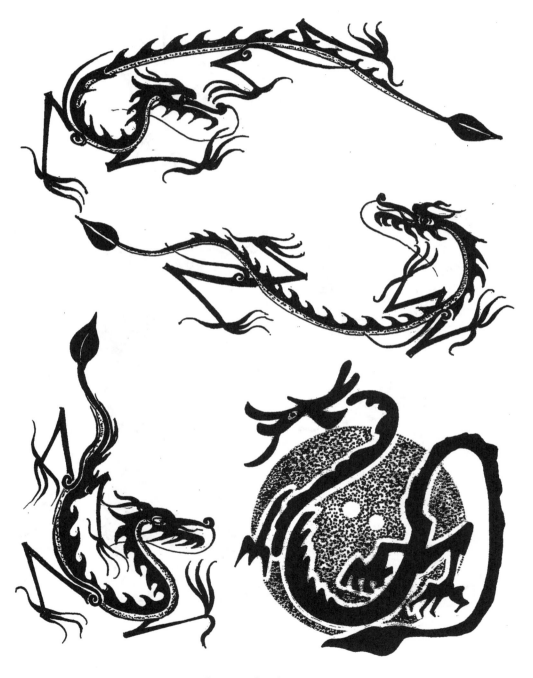

图13-32　卡通装饰龙三例

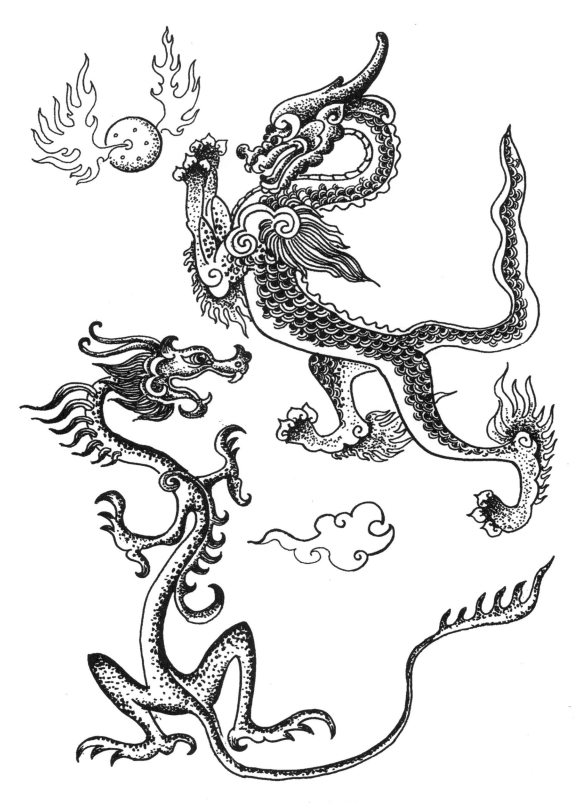

图 13-33 卡通龙两例

参考文献

刘一骏 , 2012. 彩墨龙画法 [M]. 天津 : 天津杨柳青画社 .

王大有 , 1988. 龙凤文化源流 [M]. 北京 : 北京工艺美术出版社 .

徐华铛 , 1988. 中国的龙 [M]. 北京 : 中国轻工业出版社 .

徐华铛 , 2000. 中国龙凤艺术 [M]. 天津 : 天津人民美术出版社 .

徐华铛 , 2005. 中国神龙艺术 [M]. 天津 : 天津人民美术出版社 .

徐华铛 , 2006. 中国神兽艺术 [M]. 天津 : 天津人民美术出版社 .

徐华铛 , 2010. 中国龙的造型 [M]. 北京 : 中国林业出版社 .

徐华铛 , 2011. 画说中国龙 [M]. 南昌 : 江西美术出版社 .

徐华铛 , 2012. 神龙・上册 [M]. 北京 : 中国林业出版社 .

徐华铛 , 2012. 神龙・下册 [M]. 北京 : 中国林业出版社 .

徐华铛 , 2012. 祥兽瑞禽 [M]. 北京 : 中国林业出版社 .

徐华铛 , 2016. 龙凤装饰经典 [M]. 北京 : 化学工业出版社 .

徐华铛 , 2018. 建筑中的龙凤艺术 [M]. 上海 : 同济大学出版社 .

再迎龙年
（代后记）

我从便小对龙情有独钟，在我的眼里，龙的兴衰，是世道变迁的标记。童年时代，龙伴着我长大，但那时龙仅仅是我对乡土的一种眷恋和美学上的启蒙。而现在，我对龙的情感依然未减，却与儿时不同，今天的情感是在眷恋之中更带有一种深重的责任，因为龙的腾跃，是我们时代兴旺发达的象征，在新世纪势不可挡的中华民族振兴大潮中，龙有着强大的感召力、凝聚力和向心力，她不仅是我们中华民族传统文化的标记，在国际舞台上，她甚至还代表着共和国的 14 亿人民。

我是从 1978 年开始设计龙的艺术作品的，1986 年开始编著龙的书籍。值得一提的是，从 1988 年龙年开始，经历了 2000 年、2012 年的龙年，每到龙年，我都出版龙的书籍，以示忆念。明年 2024 年又是龙年，我便在 2023 年的岁末把这本新的龙造型书稿推荐给了中国林业出版社，再次迎接龙年。

在长达 45 年对龙的设计、绘画、写作中，我首先得感谢中国轻工业出版社的李宗良先生、天津人民美术出版社的陈国英女士、中国林业出版社的徐小英先生与赵芳女士、江西美术出版社的徐玫女士、化学工业出版社的徐华颖女士、同济大学出版社的支文军社长与那泽民先生以及现在中国林业出版社的刘香瑞女士，正是他们的支持和催促，才激励我在龙的艺术天地中忘我地耕植。1988 年 4 月，《中国的龙》在中国轻工业出版社出版，初印 10000 册，不到半年便脱销；2000 年 1 月，《中国龙凤艺术》在天津人民美术出版社出版，不到九年，便重印了十一次。其次我得感谢为本书提供有实用价值图稿的朋友们，如张立人、李万光、陈星亘、张岳阳、张浙鸳、徐积锋、郭东等，是他们的龙图稿为本书增添了光彩。我还得感谢我的同行们，是他们著述的龙书籍开拓了我的视野，如王大有先生、庞进先生、潘鲁生先生、马慕良先生、刘一骏先生等，这里，让我以笔代腰，向他们致以诚挚的敬意。

为丰富自己的学识和积蓄对龙的素材，我曾数次沿着中华民族发迹的黄河古道西行，从杭州起步，先后到南京、开封、郑州、洛阳、西安、咸阳等古都考察，当现代化的车轮在明、宋、唐、汉、秦的古道上飞奔时，内心充满着一种深深的激情，因为这里是龙的发迹之地，是龙的真正故乡，我望着车窗外飞驰而过的景物，陷入了深远而绵长的思索。

这块古老的大地，历代劳动人民的智慧和汗水曾浇灌过它，历代将士的鲜血和诗人的眼泪曾浸泡过它。龙亭飞檐、壁画雕塑、碑林纹饰、咸阳古道……作为民族脊梁所遗留下来的史传古迹和斑斓文物，不仅给人一种历史的纵深感，而且还激起人们的民族自豪感。而沉睡在黄土层深处尚未开掘的秦皇武略、汉武文采、乾陵地宫以及世世代代在这里繁衍的龙的传人遗址，又有多少神秘而炫目的灿烂文化，在向我们发出诱人的光焰？

啊，古风似梳，遗迹如流。在这里，我听到了神州远祖在历史古道上传来的足音回响，看到了华夏神龙崛起、成长、吟啸、腾跃的身影。我拿着相机，捧着画本，摄下或画下了这众多龙的形象。

一个民族的文化积累是要靠一代代的人去接力的，从上个世纪八十年代初期，我便义无反顾地加入了龙文化的探索者行列，由于职业的关系，我把重点放在龙的造型艺术上。屈指算来，这已经是我著述的第十三本龙的专集。

现在，《龙的造型艺术》已来到您的面前，尽管我做了种种努力，但仍不免留下遗憾。为此，我诚挚地期盼您的指教，弥补我的遗憾，待下次再版时得到提高。

徐华铛

2023 年 12 月

于嵊州市剡溪江畔远尘斋